纯粹折纸

万物可折叠

赵燕杰 著

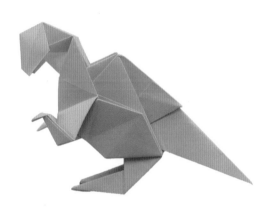

河南科学技术出版社

·郑州·

序 言

折纸几乎是每个人在孩童时期都玩过的游戏。传统折纸更像是一种纸艺手工活动，可能用到剪刀或画笔，没有什么原则，非常自由，对于开发幼儿多方面能力有很好的作用，但其作品较为简单，效果抽象，种类也不丰富，趣味性和挑战性非常有限。

从20世纪中叶起，现代折纸开始了它快速发展的步伐，这和几位折纸大师的贡献密不可分。

罗伯特·朗是美国一位很有建树的物理学家，在光电领域发表了80多篇论文，拥有40多项技术专利。然而，在2001年，他辞去工作，离开工程领域，成了一位全职的折纸家。他利用数学和计算机技术对折纸设计的理论进行了总结和升华，证明了折纸七大定理，发明了折纸设计软件TreeMaker，出版了折纸设计理论经典著作《折纸设计的秘密——古老艺术中的数学方法》（*Origami Design Secrets: Mathematical Methods for an Ancient Art*）。他还设计了数百件现代折纸作品，出版了许多作品的教程图书，是世界公认的折纸大师。他对折纸发展所做出的贡献将影响一代又一代的折纸爱好者。

类似的还有美国数学家约翰·蒙特尔、法国雕塑家埃里克·乔塞尔等各行各业的折纸爱好者，后来也都成为折纸大师。他们的作品往往令人叹为观止。

现代折纸的魅力恐怕是无法用言语来完整表达的。和传统折纸相比，现代折纸的艺术价值、技术水平都得到了极大的提高，已经不太适合幼儿了，更适合中学生或者成年人。它与所有其他艺术形式都不同。现代折纸仅使用一张纸，不增加或者减少纸张，也不能裁剪和粘贴纸张，它的设计过程是一种不可多、不可少的分配艺术，也是一种极具挑战性的零和博弈。

折纸是世界上所有折叠现象中的一个典型，对于各行各业的专业技术都有迁移价值。罗伯特·朗曾经为美国国家航空航天局设计过卫星太阳能电池板的折叠结构；在医学领域，人们用微小的折纸结构制作血管支架来治疗心血管疾病；在数学领域，折纸能够解决尺规作图三大不能问题；在美术设计领域，折纸明朗的多边形风格非常流行，各种折纸风格的建筑、商标、动画、游戏等层出不穷；而在新兴的纳米材料领域，超薄的分子层面的材料技术与折纸有着密切关系……

现代折纸既可以是一种益智活动，让你在折叠过程中享受指尖的舞蹈，也可以是一种艺术活动，让你通过自己的创作，制作出一件件独一无二的艺术品！

赵燕杰

2022 年 10 月

目 录

折纸符号

　　从古至今，折纸的传播和传承几乎都是通过面对面讲解和手把手演示来进行的。这种教和学的方式不但能快速而有效地把折叠方法传授给对方，还能促进交流，增进情感。但是这种传播方式的缺点也是显而易见的，它只能在有限的几个人之间有效进行，如果希望更大范围、不限时间地传播折纸，就需要其他的办法。

　　折纸符号的发明很好地解决了这种需求。20世纪，日本著名折纸大师吉泽章和美国人山姆·兰德列特共同发明了一套国际通用折纸图解术语。折纸符号配合折序图（折叠步骤图）使折纸过程详尽地呈现在纸上，成为折纸特有的教程形式。这种折纸教程可以汇编成书，进而在更大的范围内传播，而不再需要一个面对面的"老师"当场教学。这就像音乐教学中五线谱的作用一样，不同国家、不同语言的人们也可以通过统一的折纸符号来学习折纸了。

沿折线谷折　　　　　　　　　　完成

折纸符号

　　本书的折纸符号基于吉泽章折纸符号体系，但也做了一些原创性的改进，主要是为了使其更加适合"纯粹折纸"教程的需要。这些符号不必一下子全部记下来，可以先浏览几遍，做到眼熟，在之后的实践过程中多对比、多体会，自然而然地就记住了。

　　进阶篇的折纸符号对于初学者来说有一定难度。如内翻折、皱折等，操作时非常考验人的空间思维能力，可以在练习时多动手试一试，在实践中不断加深理解。

初级篇

谷折

①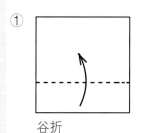
谷折

②

谷折使纸张呈现凹形，从侧面看类似一个"V"字形，很像一座山谷，所以称为谷折。

谷折由虚线和箭头一起表示，当需要折叠的结构太小时，虚线就会延伸到纸张外，方便理解。

①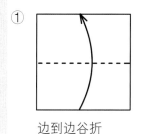
边到边谷折

②

多数情况下，折叠操作的位置都是有参考的，边到边谷折就是把两条纸边对齐折叠，此时折线就是平分线，箭头、箭尾都画在边线上。

峰折

①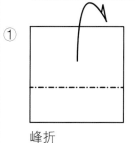
峰折

②

峰折使纸张呈现凸形，从侧面看很像一座山峰，所以称为峰折，也叫山折。

峰折由点画线和半空心箭头一起表示。峰折也会有"边到边峰折"的情况。

其实谷折和峰折在本质上是一样的，一个谷折从纸张的反面看就是峰折，反之亦然。

折出折痕

①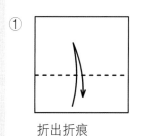
折出折痕

②

折出折痕的操作用虚线和一个来回箭头表示，使纸张上得到一条备用的折线痕迹，得到的折痕用两头不着边的细线段表示。

有时图示中空间狭小，便会省略来回箭头，只画出折线。

①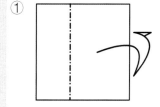
折出折痕

②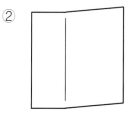

也可以用峰折来折出折痕，此时的符号由点画线和来回半空心箭头表示。

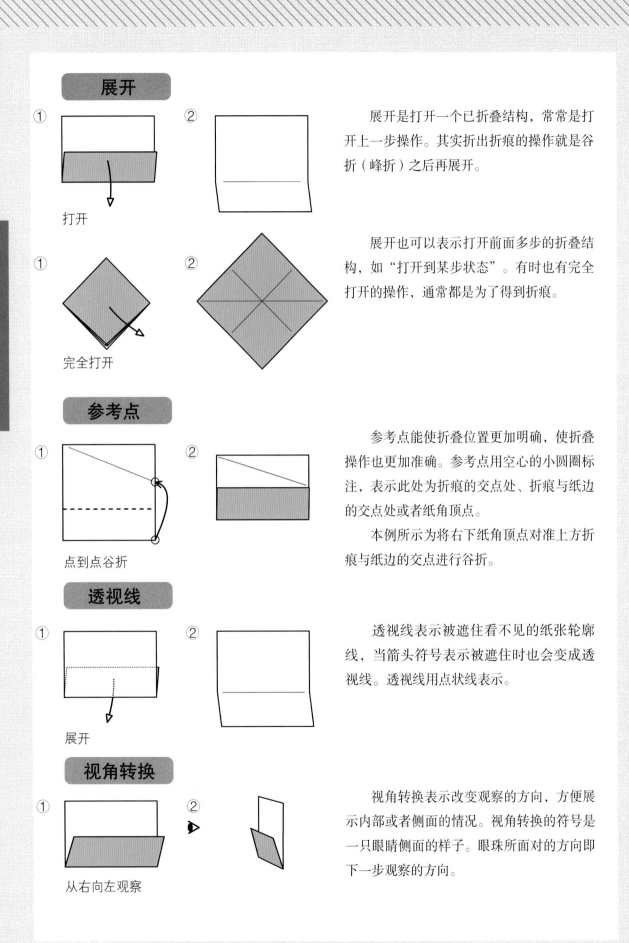

展开

① 打开

②

展开是打开一个已折叠结构，常常是打开上一步操作。其实折出折痕的操作就是谷折（峰折）之后再展开。

① 完全打开

②

展开也可以表示打开前面多步的折叠结构，如"打开到某步状态"。有时也有完全打开的操作，通常都是为了得到折痕。

参考点

① 点到点谷折

②

参考点能使折叠位置更加明确，使折叠操作也更加准确。参考点用空心的小圆圈标注，表示此处为折痕的交点处、折痕与纸边的交点处或者纸角顶点。

本例所示为将右下纸角顶点对准上方折痕与纸边的交点进行谷折。

透视线

① 展开

②

透视线表示被遮住看不见的纸张轮廓线，当箭头符号表示被遮住时也会变成透视线。透视线用点状线表示。

视角转换

① 从右向左观察

②

视角转换表示改变观察的方向，方便展示内部或者侧面的情况。视角转换的符号是一只眼睛侧面的样子。眼珠所面对的方向即下一步观察的方向。

旋转

①
旋转

②

旋转操作就是将纸张旋转一定的角度。如果符号中箭头是顺时针的即需要顺时针旋转，如果箭头是逆时针的即需要逆时针旋转。具体旋转多大角度可以参考下一步图示的效果。

翻面

①
翻到反面

②

翻面是指将折纸结构翻到反面，展示其反面的情况。一般情况下翻面是左右翻面，少数情况下如果翻转箭头纵向放置，则表示上下翻面。

局部放大

①
局部放大

②

局部放大使纸张的某部分呈现得更清晰。它由一个圆圈和一个放大箭头表示。

缩小视图

①
恢复整体视图

②

缩小视图和局部放大相反，通常表示恢复整体视图的状态。缩小视图由缩小箭头表示。

直角

①
沿折线谷折

②

直角符号表示折叠时的折线必须垂直于其他折线或者纸边。

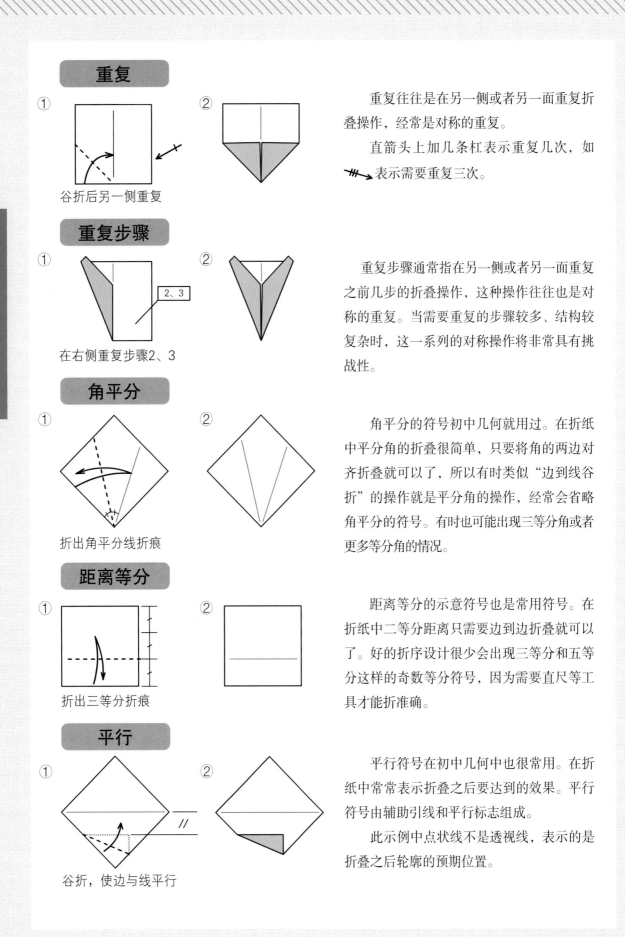

重复

① 谷折后另一侧重复

②

重复往往是在另一侧或者另一面重复折叠操作，经常是对称的重复。

直箭头上加几条杠表示重复几次，如 ⫸ 表示需要重复三次。

重复步骤

① 在右侧重复步骤2、3

2、3

②

重复步骤通常指在另一侧或者另一面重复之前几步的折叠操作，这种操作往往也是对称的重复。当需要重复的步骤较多、结构较复杂时，这一系列的对称操作将非常具有挑战性。

角平分

① 折出角平分线折痕

②

角平分的符号初中几何就用过。在折纸中平分角的折叠很简单，只要将角的两边对齐折叠就可以了，所以有时类似"边到线谷折"的操作就是平分角的操作，经常会省略角平分的符号。有时也可能出现三等分角或者更多等分角的情况。

距离等分

① 折出三等分折痕

②

距离等分的示意符号也是常用符号。在折纸中二等分距离只需要边到边折叠就可以了。好的折序设计很少会出现三等分和五等分这样的奇数等分符号，因为需要直尺等工具才能折准确。

平行

① 谷折，使边与线平行

②

平行符号在初中几何中也很常用。在折纸中常常表示折叠之后要达到的效果。平行符号由辅助引线和平行标志组成。

此示例中点状线不是透视线，表示的是折叠之后轮廓的预期位置。

抽出

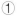

抽出内部的纸张

抽出操作是指抽出藏在折纸结构内部的纸张。做这种操作需要对比下一步图示的效果，有时可能不需要抽出所有纸层，或者不需要完全拉出。

跟随翻转

边到线谷折的同时，
反面纸片跟随翻转

跟随翻转是常见的操作，用一个打圈的空心箭头表示。要判断操作正确与否需参考下一步图示效果。

撑开

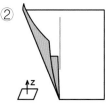

撑开左侧内部　　　　非压平状态

撑开操作用一个带燕尾的空心箭头表示，所指之处应该撑开。撑开操作往往仅打开一个角度，不是展开。

撑开之后常常使折纸结构处于非压平的立体状态，此时图示左下角有带 z 轴的立体平面符号，表示此步骤显示的是非压平状态。

标记点

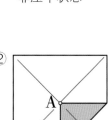
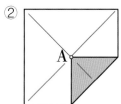

谷折

标记点用一个白色小圆点和大写字母表示，表示这一步图示中的某点到下一步图示中所在的位置。

通常情况下没有必要使用标记点，只有在复杂的折叠情况下才会使用，以便于理解折叠情况。

标记线

折出标记线

标记线就是很短的虚线，通过折出标记线，在某折痕或边线上留下很短的标记折痕，以备后续参考。

此示例中的点状线表示不需要折出来的线，仅表示标记线所在的直线，既不是透视线，也不是预期轮廓。

进阶篇

撑开压平

对称的情况

撑开压平是一个折纸中的术语，表示特定的操作。一般是撑开一个纸窝，然后将其压平。峰、谷线重合时，会有意将它们错开一点，便于观察。

不对称的情况

撑开压平也可能是不对称的情况，这种情况更像旋转折叠。

旋转折叠

旋转折叠

旋转折叠一般是撑开两条谷线中间的纸张，然后向箭头所指方向压平。

旋转折叠和撑开压平非常类似，其实撑开压平可以看作是旋转折叠的一种特殊情况。

联动的旋转折叠

旋转折叠还有比较复杂的情况，比如本示例中联动的旋转折叠，是两个旋转折叠一起操作。

沉折

开放沉折

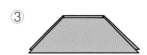

闭合沉折

沉折往往要把封闭的多层纸角倒嵌进折纸结构内部。这需要先得到折线位置，然后撑开，整理峰、谷线，最后合拢。这个过程需要细心操作。

闭合沉折能形成一个自锁的结构。沉折用飞镖状符号表示，开放沉折符号是空心的，闭合沉折符号是实心的。

段折

① ②

平行段折

　　段折其实是一个谷折和一个峰折整合起来的折法，折完之后会在侧面形成一个"Z"形。其专用折叠符号的形状正是反映了这个"Z"造型。

① ②

不平行段折

　　段折中的峰、谷线不一定是平行的，可能是相交于纸边的。当然也会有相互倾斜但不相交的情况。

皱折

① ② ③

平行皱折

　　皱折必须至少针对两层纸进行操作，这两层纸同时做对称的段折。皱折的符号是两个对称的段折符号拼起来的。

　　示例中最右的图展示皱折之后撑开纸张，从下往上观察的效果，是非压平状态。可以看到，纸边的形状和皱折符号很相似。

① ②

平行皱折

　　如果皱折中的峰、谷线是平行的，可以称为平行皱折。

　　皱折时应该先撑开两层纸张，然后在两层纸上分别折出对称的折线，最后按照折线合拢两层纸。

① ②

外旋皱折

　　皱折中的峰、谷线往往不平行，如本例所示。这时折叠的效果是结构"拐弯"了，所以可以称为旋转皱折。

① ②

外旋皱折

　　旋转皱折中，如果"拐弯"是向着纸张开口一侧的，可以称为外旋皱折。

　　习惯上峰、谷线会在纸张开口一侧延长出去。

① ②

内旋皱折

　　旋转皱折中，如果"拐弯"是向着纸张封闭一侧的，可以称为内旋皱折。这时的操作手法和外旋皱折会很不同。

① 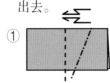 ②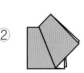

内旋皱折

　　虽然皱折有很多情况，此处也进行了分类，但一般情况下折序图中都以皱折统称，不会特意区分，以降低解说的复杂程度。

内翻折

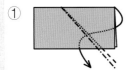

沿折线内翻折（露出纸边）

内翻折一般由一条峰线和一条谷线加一个"S"形箭头表示。如果峰、谷线本就重合，也常常会省略反面的谷线。

沿折线内翻折（峰、谷线有夹角时）

内翻折如果峰、谷线有夹角，说明两条线不重合，应该按照各自位置进行折叠。折线或箭头被遮挡时都会变成点状线，表示透视效果。

沿折线内翻折（不露出纸边）

内翻折的纸边不从内部露出时，箭头不再用"S"形，而是直接指向内部。

为了便于内翻折操作，应该先沿折线折出折痕，再将纸张内部撑开，然后内翻，操作完后再合拢。

纸角内翻折

很多时候只需要对纸角进行内翻折，由于位置狭小，此时会省略"S"形或者弧形箭头，直接用下压符号来表示。下压符号是一个黑色的箭头。

外翻折

 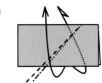

峰、谷线重合时

外翻折由峰、谷线和一对峰、谷箭头表示。折线或箭头被遮挡部分会用点状线表示透视效果。

峰、谷线有夹角时

当峰、谷线有夹角时说明两线不重合，需要按照各自位置进行折叠。

外翻折也应该先沿折线折出折痕，然后撑开纸张，再沿折痕外翻，最后合拢。

兔耳折

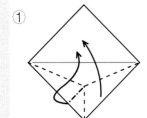

兔耳折

兔耳折就是沿着三角形的每一条角平分线进行折叠、压平的操作。

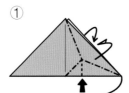

双兔耳折

双兔耳折就是对两个相连的三角形区域同时做对称的兔耳折，使三角形区域变细，并且使纸角改变方向。

花瓣折

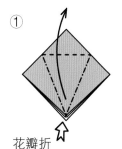
① 花瓣折

②

① ②
花瓣折

花瓣折的特征是需要翻折中间一个三角形区域，且翻折的同时两侧的纸需要向中间翻折。

其实花瓣折是多个折叠步骤的整合，相当于先对两侧进行内翻折，然后中间部分再上翻做谷折。

花瓣折也会有许多不同情况，比如本例中需要将中间一个梯形区域向上翻折，同时两边的纸向中间翻折。

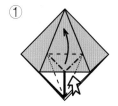
① 小花瓣折

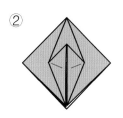
②

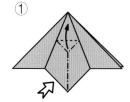
① 鱼鳍折

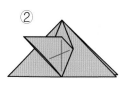
②

这也是一种常见的花瓣折，因为翻折的三角形区域比较小，所以称为小花瓣折。但在折序图解说中，一般不会特意区分。

本例也是花瓣折的一种，因为折完之后会出现一个可以竖起的三角纸片，很像鱼的背鳍，所以称为鱼鳍折。

翻入内部

①

②

翻入内部操作将露在外面的特定结构隐藏到内部，可以让外观更简洁。

当折线与纸张轮廓线重合的时候，折线会有意偏离一点，便于观察。

翻色

①

②

翻色操作的目的是变换表面纸张颜色，把原本的纸层翻到另一面，露出内部颜色。

翻色用一个圆弧和双色箭头表示。

13

传统折纸作品和基本型

传统折纸作品

　　传统折纸作品的种类不多,但几乎个个都历史悠久。经历了一代又一代人的传承流传至今,足以说明它们是有很强的生命力的。传统折纸作品虽然整体表现力不强,成品辨识度不高,但也形成了特有的折纸风格——抽象、简单。

　　抽象的造型能激发幼儿的想象力,简单的结构和操作又使得几乎所有年龄段的人群都能上手,不需要多少学习成本即可亲手制作一个小玩意儿,送给孩子或朋友以寄托情感。

　　后文会提供一个不太常见的传统折纸教程(见 p.15 大猩猩),供折纸新手上手练习。通过图示教程,培养折纸新人识图的能力和习惯。当你能熟练看懂折图之时,就摆脱了对他人的依赖,可以不需要口口相授或手把手指导了。

基本型

　　将多个传统折纸作品的折叠过程相互对比,可以发现有些作品的前几步是一样的,这些相同的步骤会得到一个相同的中间结构,再从这个中间结构出发,通过不同的折叠又可得到不同的作品。这种中间结构相对比较常见,可以演化出许多不同的折纸作品,我们称它们为基本型。熟练地分辨和折出基本型,能够建立更牢固的折纸基础,加深对作品结构的体验,既能加快折纸的进程,也能为以后尝试折纸设计提供思路。

　　基本型有许多种,从传统折纸中总结而来的常见基本型主要有薄饼基本型、风筝基本型、橱窗基本型、风车基本型、双正方基本型、双三角基本型、蛙基本型、鸟基本型、鱼基本型等(见 p.17~21)。

　　请按照折序图学习这些基本型。在折叠的过程中,思考两个问题:

　　(1)鱼基本型怎么折出一条简单的鱼?鸟基本型可以折出一只小鸟吗?蛙基本型又如何折出一只青蛙呢?

　　(2)有些基本型之间有明显的相关性,你能看清其中的联系吗?能画出它们的关系图吗?

大猩猩

作品难度：☆☆☆　　步骤总数：15 步

纸张尺寸：20cm×20cm

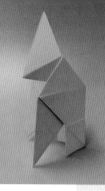

1 折出对折线折痕

2 四角谷折

3 翻面

4 点到点谷折，另一侧重复

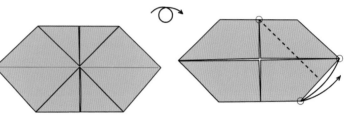

5 翻面

6 点到点折出折痕

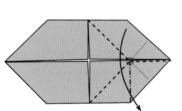

7 点到点折出折痕

8 沿折线聚拢

6~8

9 左侧对称重复步骤 6~8

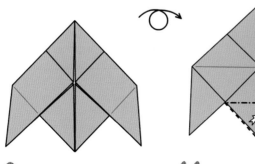

10 翻面

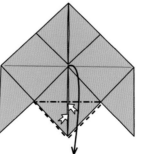

11 撑开压平

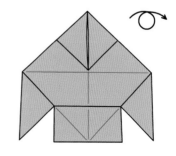

12 翻面

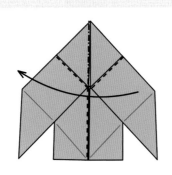

13 沿折线聚拢

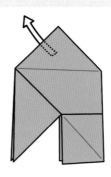

14 抽出纸层

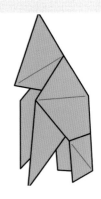

15 完成

薄饼基本型

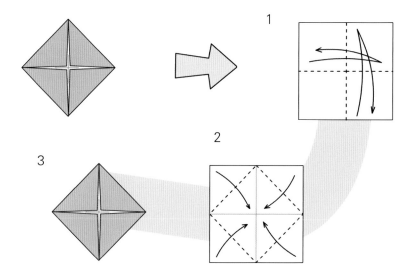

风筝基本型

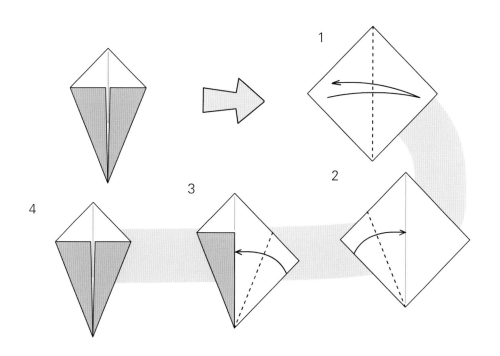

橱窗基本型

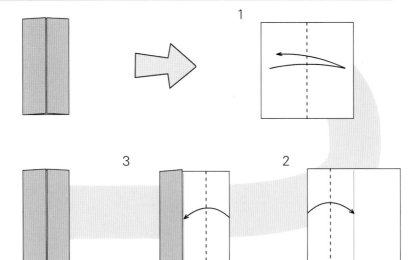

风车基本型

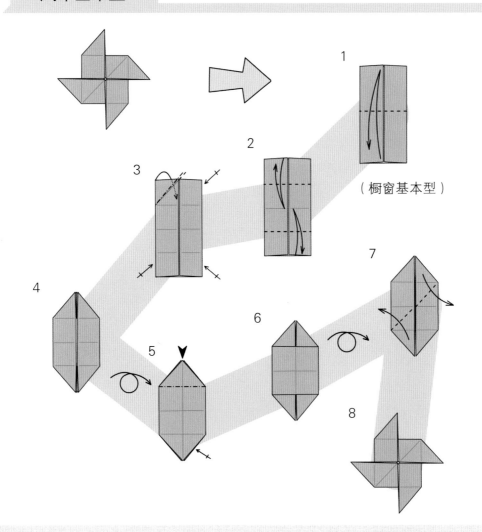

（橱窗基本型）

双正方基本型

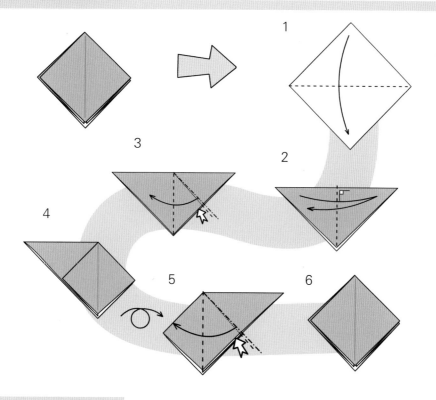

双三角基本型

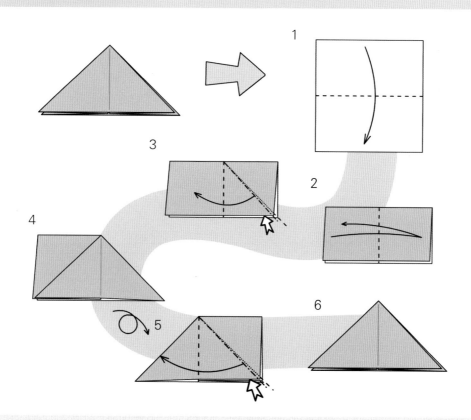

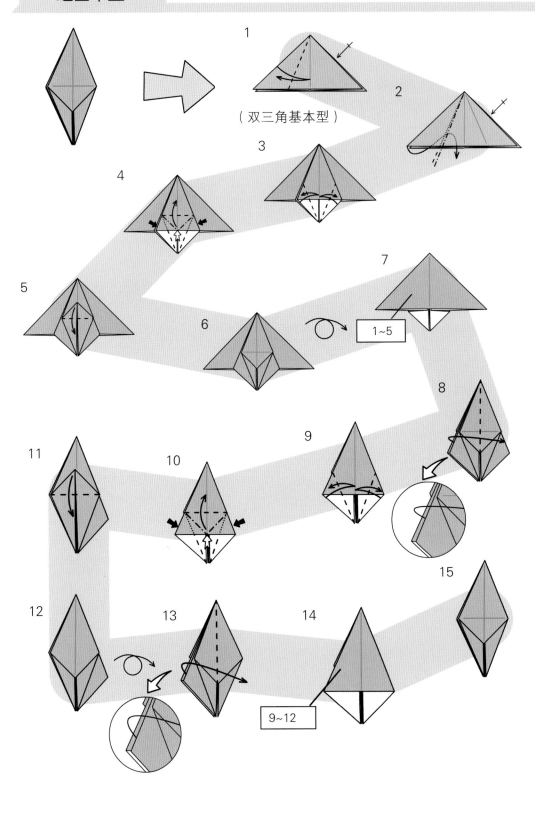

（双三角基本型）

1～5

9～12

鸟基本型

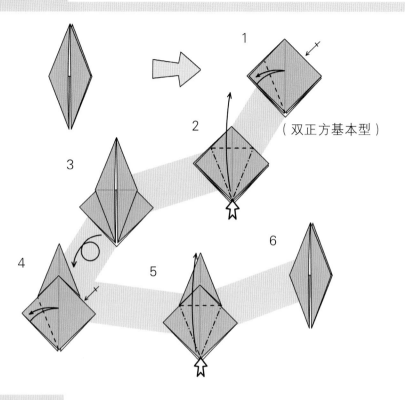

（双正方基本型）

鱼基本型

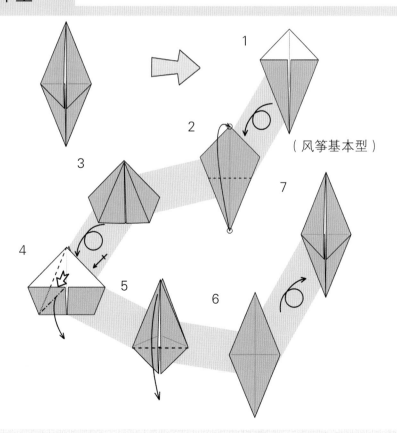

（风筝基本型）

现代折纸

大部分人多少都有一些关于折纸的记忆。真正的折纸与剪纸等其他纸艺不同，它不可以剪切，不可以粘贴，不可以组合，不可以涂画……不能对原材料进行增减或替换，仅用一张纸，仅通过改变其折叠方式，来表现一个特定的事物。要知道，每一次的折叠，每增加一道折痕都可能是牵一发而动全身的。每一个折纸作品，拆开之后观察其折痕，都似乎是一气呵成的，没有修修补补的余地，随意改动其中任何一条折痕就会导致整个作品无法被折平。

折纸实质性的大发展开始于 20 世纪 30 年代。一名普通的日本人出于对折纸的热爱辞去了工作，在家全心全意地进行折纸创作。他发现传统折纸大多都基于基本型变换而来，于是不厌其烦地对鱼基本型、鹤基本型、蛙基本型等做了成千上万次的尝试。这种对基本型加以改造而创作作品的方法，使他突破了千年以来折纸的技术瓶颈，创作出了远远超过传统折纸数量的新作品，也使他的折纸作品比传统折纸作品更复杂多变，造型也更加形象，辨识度更高。后来他创立了世界折纸协会，代表日本进行了长期的折纸文化传播和交流活动。他就是现代折纸之父——吉泽章，他使折纸这门古老的活动重新焕发出活力，为后来现代折纸真正发展成为一门艺术打开了大门。

吉泽章多次在西方世界举行折纸展览和演讲，引起了许多人的关注。在他的影响下，更多人开始积极投身于现代折纸的创作和研究，其中有物理学家、数学家、艺术家等。他们将数理科学的研究方法和探索精神融入现代折纸的设计过程中，使现代折纸能够表现的事物大大增加。当折纸设计理论发展到一定阶段后，美国折纸艺术家罗伯特·朗用数学证明了现代折纸能够折出世界上任何物体的造型，即万物皆可折叠！

20 世纪末，折纸技术发展到了令人惊叹的复杂和唯美的程度，折纸已经当之无愧地成为一门艺术。现代顶级折纸艺术家的作品唯美逼真，惟妙惟肖，很多折纸艺术品已经不是用一般的纸张进行单纯的折叠就可以完成的了。他们大多综合运用了特种质地的纸张、折叠工具的辅助、湿折法的塑形、胶水的定型等，使得折纸作品的表现力和艺术感大大增强。这种高超的折纸艺术在世纪交替之时传入中国，被冠以"现代折纸"的新名称，而这个名称也得到了国内折纸爱好者的广泛认同和普遍使用。

现代折纸技术至少包含结构设计和折制整形两个方面，其他比如特殊纸张的选择和加工、特色工具的开发和使用也可以归入现代折纸延伸发展出来的新技术，但折纸的结构设计技术和折制整形技术应该是现代折纸的"核心技术"。美国折纸艺术家罗伯特·朗和法国折纸艺术家埃里克·乔塞尔被认为是这两种核心技术的代表人物。

罗伯特·朗也是一位物理学家，擅长使用高深的数理方法来解构现代折纸结构的设计原理。他吸收了现代折纸发展过程中各种具有重大意义的设计方法，同时发展出了自己的折纸设计理论，如"树理论""多边形打包法"等。他出版的《折纸设计的秘密——古老艺术中的数学方法》一书是折纸技术发展史上的一座高峰，也是众多折纸爱好者视若瑰宝的经典著作。罗伯特的折纸作品涉及的主题十分丰富，但最具有其个人特色的是昆虫类作品，他运用了缜密的数理方法使得昆虫的折纸

设计中原本困难异常的细长多肢足、多触须结构得以展现。

折纸家埃里克·乔塞尔大学毕业时热衷于雕塑，后来因为对现代折纸的强烈兴趣而成了一名非常彻底的折纸艺术家，将自己的全部身心都放在对折纸艺术的研究上，几十年如一日地磨炼现代折纸技艺，创作了大量崭新的折纸作品。

埃里克的折纸技术已达到了一种前所未有的艺术境界。他将自己的雕塑天赋融入折纸作品的表现艺术之中，在折叠作品时，大量运用湿折法，使得原本以多边形风格为特色的折纸展现了雕塑般的细腻、圆润，甚至改变了折纸爱好者们对折纸艺术的追求方向。埃里克的作品主题以各种古典人物为多。这些折纸人物形态不同、着装多样，更难得的是性情各异、表情生动。

在新的世纪，随着互联网和新媒体的普及，现代折纸从日本、欧美等一些发达国家逐渐扩散到其他国家，一大批年轻人加入了现代折纸爱好者大军之中。同时，随着折纸设计理论的广泛传播，很多极具天赋的折纸设计者不断出现，更多令人叹为观止的现代折纸作品层出不穷，现代折纸正在世界范围内走向普及和兴盛。我国的现代折纸爱好者对折纸的推广也从来不乏热情，他们折制的作品生动逼真、精美复杂，让人过目难忘。许多从未听说过现代折纸的人看到这些折纸模型居然是通过一张正方形纸折叠而成的时候，大多会惊叹不已。随着折纸爱好者越来越多，对现代折纸的宣传也越来越多，一些全国性的或者地区性的折纸团体陆续建立，有关现代折纸的图书陆续出版，有些热门电视综艺中也出现了关于现代折纸的节目，一些年轻人甚至组建了现代折纸工作室，走上了职业化折纸的道路。

折纸作品练习

不同的人折纸天赋各不相同，甚至相差非常大。在提供相同的折纸教程、纸张和时间的情况下，不同的人折出来的作品也往往大不一样。有的人的作品可能是简洁干净的，准确度很高，效果很好；有的人的作品可能很不准确，走形严重，纸层不整齐，效果很差。这其实和个人素养有关系，比如审美能力、动手能力、空间思维能力等。

但这些素养本身都是可以培养的。通过折纸练习，青少年可以逐步提高自己的动手、动脑能力，并且养成耐心、细心、静心做事的品质。

新手的第一步，就要规范折叠线条时的要求：每一条折线的折叠都应该做到清晰、准确。清晰，是指折叠之后留下的折痕应该非常清晰，这样有利于之后以此为参考进行折叠操作。准确，是指严格按照折纸符号，把折线折到位，尽量减小误差。准确度是折叠复杂作品时应有的基础，如果不能控制误差，那么折到后期将积累太多偏移，使作品严重走形，甚至无法完成后面的操作步骤。当然，当你成为折纸高手之后，为了追求作品特定的风格，也可以有意隐藏折痕，或者有意进行有偏移的不对称折叠。

在新手阶段，为了保证清晰度和准确度，可以选用精准的正方形折纸进行专门的打线练习。下面将用图示来演示基础打线过程。

※ 本书的折纸作品图与步骤图有颜色不一致的情况，特此说明。

打线练习

　　相比传统折纸，现代折纸步骤多，折叠难度较大，对折叠准确度要求也高。如果每一步折叠不能做到准确、清晰，往往到最后会发现作品效果失真，有时甚至因为误差大而无法完成作品。

　　折纸新手要从传统折叠过渡到现代折叠，应该先努力提高折叠的准确度，做到折痕清晰，以便于检验每一步的效果。折线的准确和清晰也有利于表现折纸的多边形几何风格。

　　当然，留在纸上的深深折痕其实对折纸作品最终的外观效果呈现是有影响的，所以人们往往倾向于避免在纸上留下过多的折痕。当你成为折纸老手时，你就不必每一步都在纸上留下清晰的折痕了。这时折痕已经从纸上转移到你心里，你清楚地知道每一步折痕的准确位置。

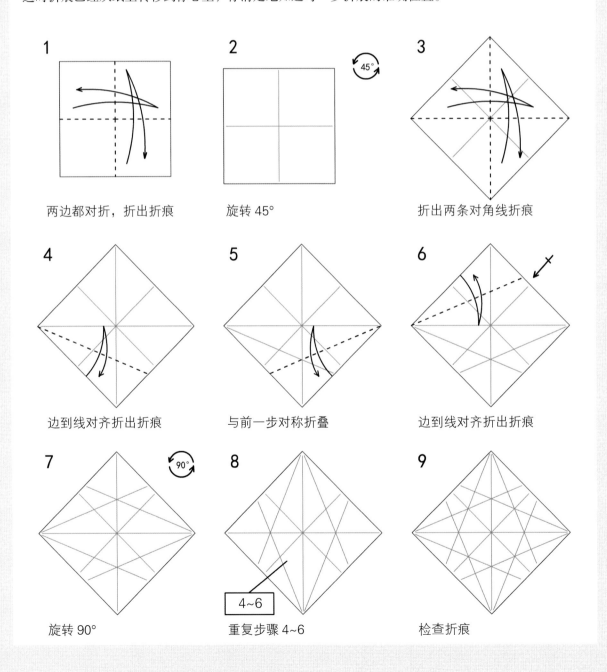

1　两边都对折，折出折痕

2　旋转 45°

3　折出两条对角线折痕

4　边到线对齐折出折痕

5　与前一步对称折叠

6　边到线对齐折出折痕

7　旋转 90°

8　重复步骤 4~6

9　检查折痕

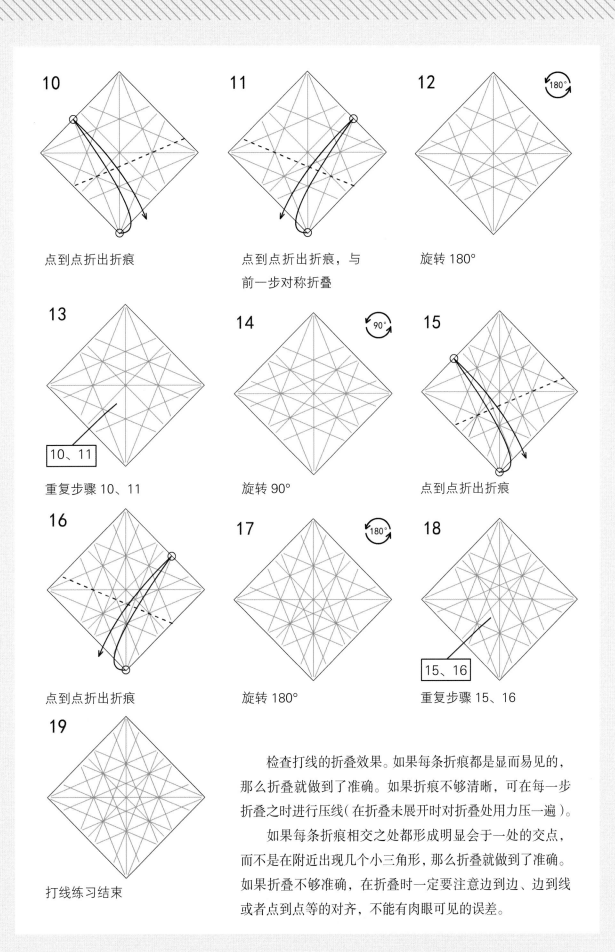

10
点到点折出折痕

11
点到点折出折痕，与
前一步对称折叠

12 ↻180°
旋转180°

13
10、11
重复步骤10、11

14 ↻90°
旋转90°

15
点到点折出折痕

16
点到点折出折痕

17 ↻180°
旋转180°

18
15、16
重复步骤15、16

19
打线练习结束

检查打线的折叠效果。如果每条折痕都是显而易见的，那么折叠就做到了准确。如果折痕不够清晰，可在每一步折叠之时进行压线（在折叠未展开时对折叠处用力压一遍）。

如果每条折痕相交之处都形成明显会于一处的交点，而不是在附近出现几个小三角形，那么折叠就做到了准确。如果折叠不够准确，在折叠时一定要注意边到边、边到线或者点到点等的对齐，不能有肉眼可见的误差。

海马（入门教程）

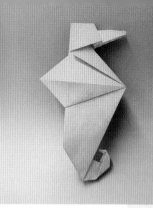

作品难度：☆☆☆
步骤总数：27 步
纸张尺寸：15cm×15cm

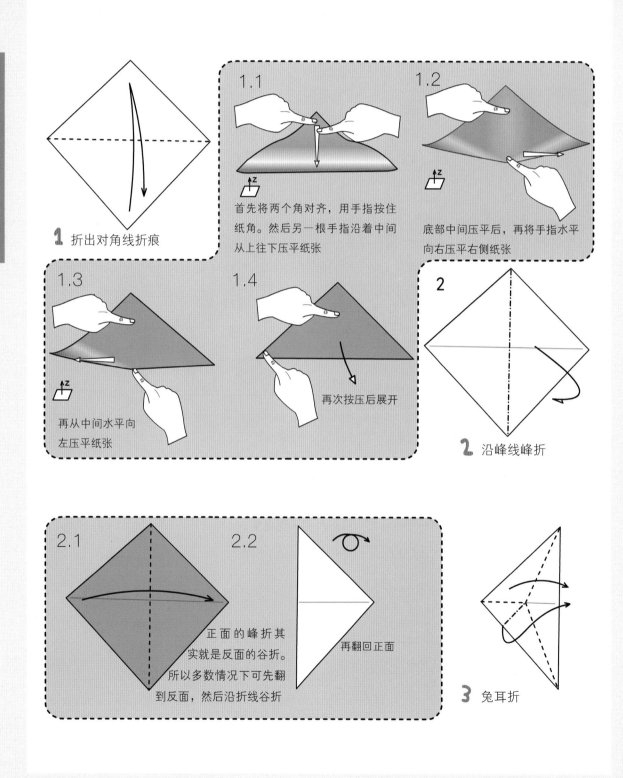

1 折出对角线折痕

1.1 首先将两个角对齐，用手指按住纸角。然后另一根手指沿着中间从上往下压平纸张

1.2 底部中间压平后，再将手指水平向右压平右侧纸张

1.3 再从中间水平向左压平纸张

1.4 再次按压后展开

2 沿峰线峰折

2.1 正面的峰折其实就是反面的谷折。所以多数情况下可先翻到反面，然后沿折线谷折

2.2 再翻回正面

3 兔耳折

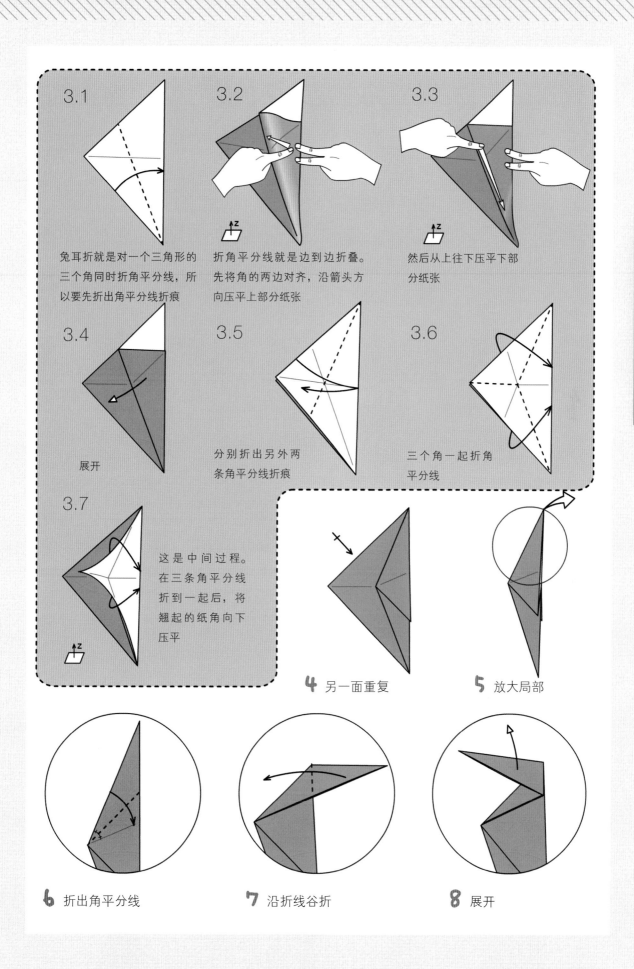

3.1

兔耳折就是对一个三角形的三个角同时折角平分线，所以要先折出角平分线折痕

3.2

折角平分线就是边到边折叠。先将角的两边对齐，沿箭头方向压平上部分纸张

3.3

然后从上往下压平下部分纸张

3.4

展开

3.5

分别折出另外两条角平分线折痕

3.6

三个角一起折角平分线

3.7

这是中间过程。在三条角平分线折到一起后，将翘起的纸角向下压平

4 另一面重复

5 放大局部

6 折出角平分线

7 沿折线谷折

8 展开

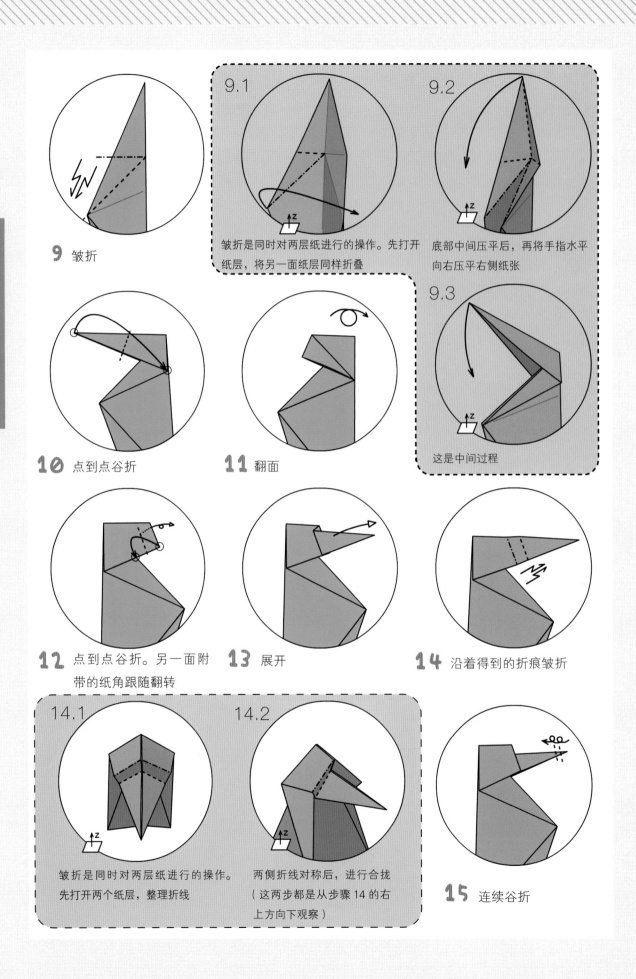

9 皱折

9.1 皱折是同时对两层纸进行的操作。先打开纸层，将另一面纸层同样折叠

9.2 底部中间压平后，再将手指水平向右压平右侧纸张

9.3 这是中间过程

10 点到点谷折

11 翻面

12 点到点谷折。另一面附带的纸角跟随翻转

13 展开

14 沿着得到的折痕皱折

14.1 皱折是同时对两层纸进行的操作。先打开两个纸层，整理折线

14.2 两侧折线对称后，进行合拢（这两步都是从步骤 14 的右上方向下观察）

15 连续谷折

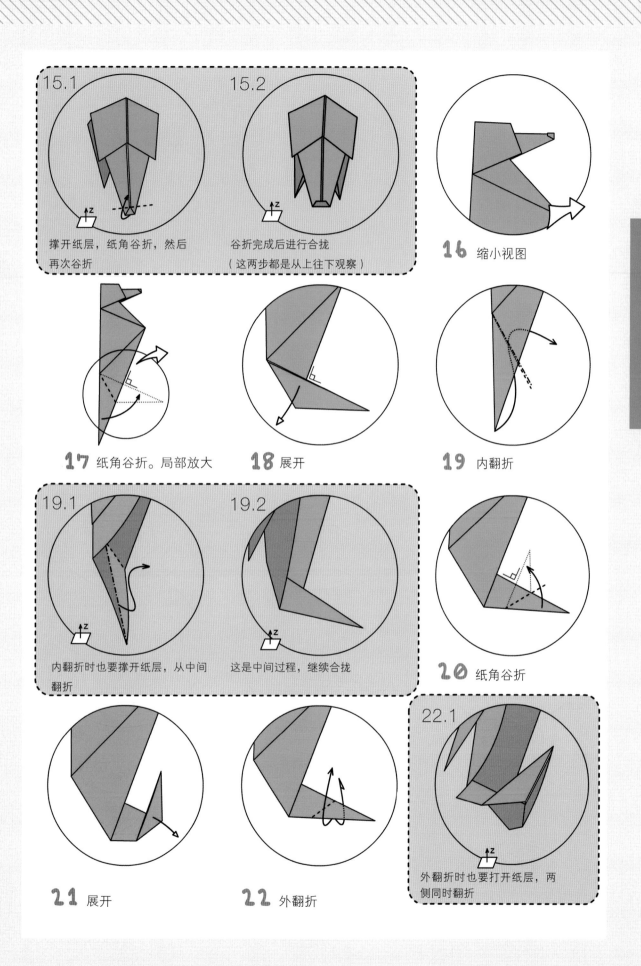

15.1 撑开纸层，纸角谷折，然后再次谷折

15.2 谷折完成后进行合拢（这两步都是从上往下观察）

16 缩小视图

17 纸角谷折。局部放大

18 展开

19 内翻折

19.1 内翻折时也要撑开纸层，从中间翻折

19.2 这是中间过程，继续合拢

20 纸角谷折

21 展开

22 外翻折

22.1 外翻折时也要打开纸层，两侧同时翻折

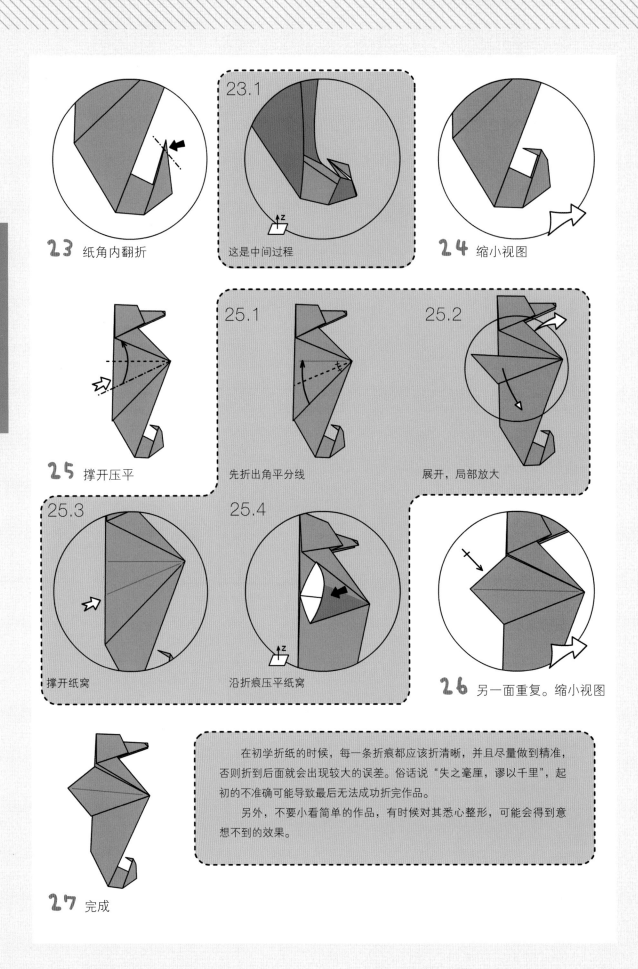

23 纸角内翻折

23.1 这是中间过程

24 缩小视图

25 撑开压平

25.1 先折出角平分线

25.2 展开，局部放大

25.3 撑开纸窝

25.4 沿折痕压平纸窝

26 另一面重复。缩小视图

27 完成

在初学折纸的时候，每一条折痕都应该折清晰，并且尽量做到精准，否则折到后面就会出现较大的误差。俗话说"失之毫厘，谬以千里"，起初的不准确可能导致最后无法成功折完作品。

另外，不要小看简单的作品，有时候对其悉心整形，可能会得到意想不到的效果。

母 鸡（入门教程）

作品难度：★☆☆

步骤总数：30 步

纸张尺寸：20cm×20cm

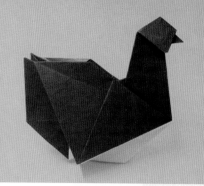

1 折出对角线折痕

2 翻面

3 边到边折出折痕

4 折出四等分直角的折痕

5 过参考点折出折痕

6 过两个参考点谷折

7 折出双三角基本型

这里展示立体的聚合过程

8 折出折痕

31

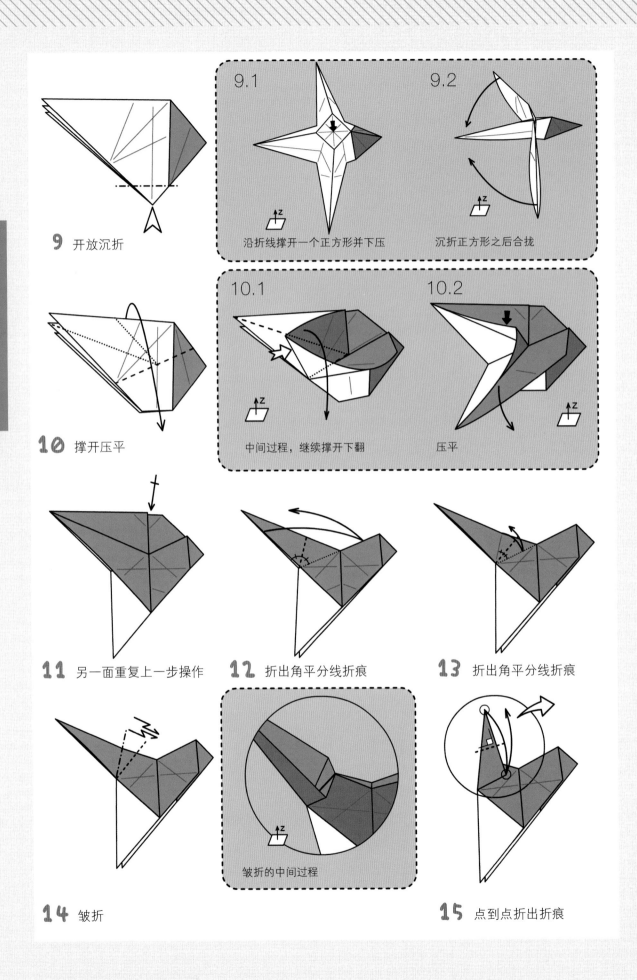

9 开放沉折

9.1 沿折线撑开一个正方形并下压

9.2 沉折正方形之后合拢

10 撑开压平

10.1 中间过程，继续撑开下翻

10.2 压平

11 另一面重复上一步操作

12 折出角平分线折痕

13 折出角平分线折痕

14 皱折

皱折的中间过程

15 点到点折出折痕

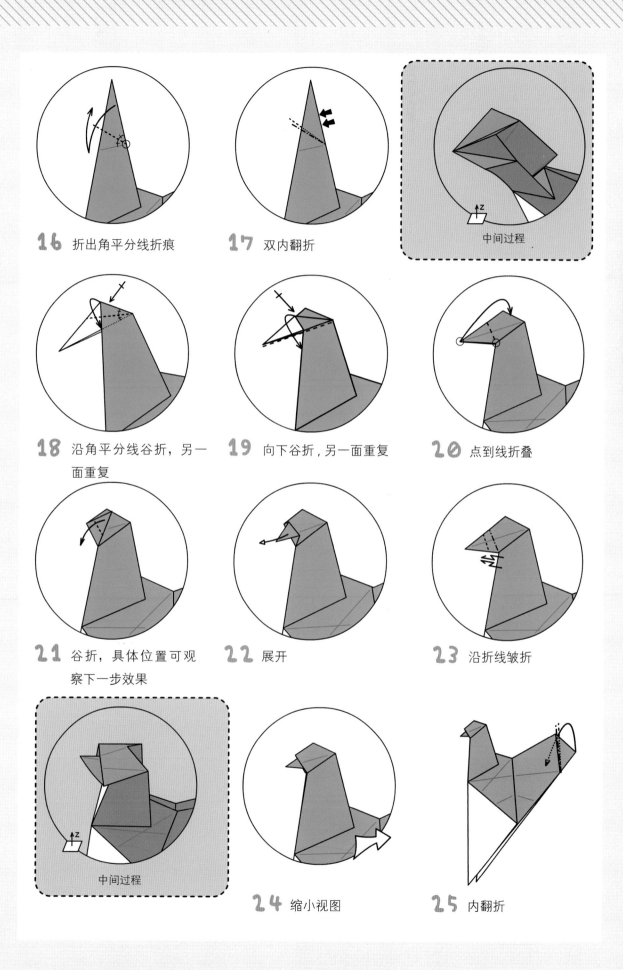

16 折出角平分线折痕

17 双内翻折

中间过程

18 沿角平分线谷折，另一面重复

19 向下谷折，另一面重复

20 点到线折叠

21 谷折，具体位置可观察下一步效果

22 展开

23 沿折线皱折

中间过程

24 缩小视图

25 内翻折

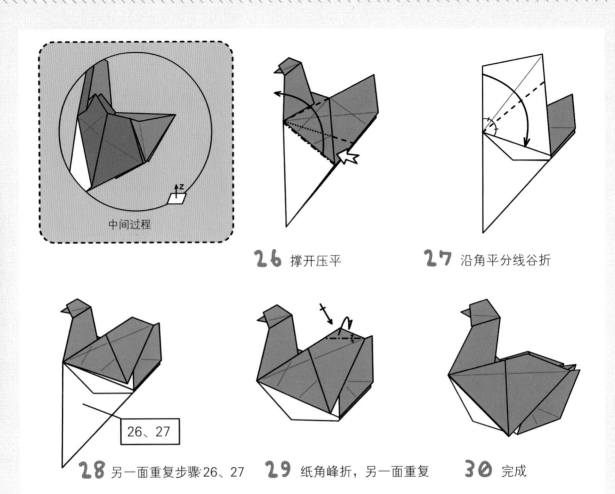

中间过程

26 撑开压平

27 沿角平分线谷折

28 另一面重复步骤26、27

26、27

29 纸角峰折，另一面重复

30 完成

战斗机

作品难度：★☆☆

步骤总数：23 步

纸张尺寸：15cm×15cm

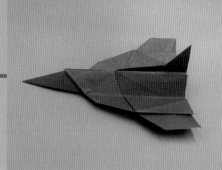

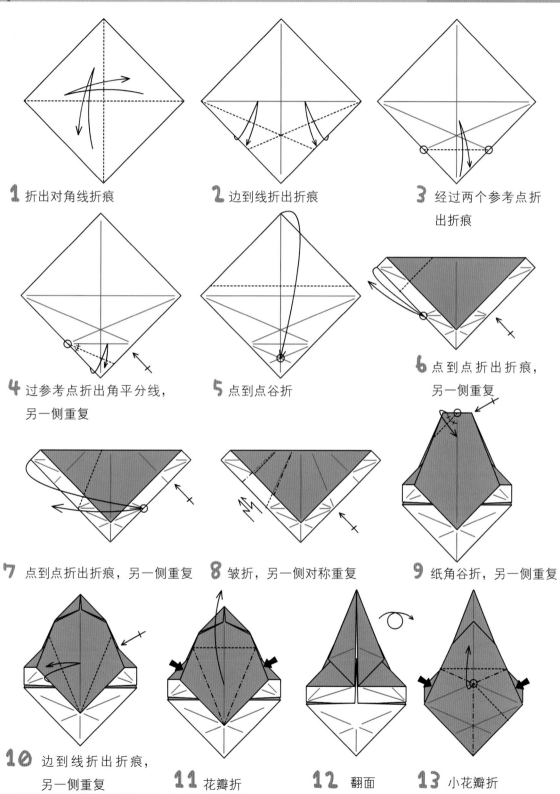

1 折出对角线折痕

2 边到线折出折痕

3 经过两个参考点折出折痕

4 过参考点折出角平分线，另一侧重复

5 点到点谷折

6 点到点折出折痕，另一侧重复

7 点到点折出折痕，另一侧重复

8 皱折，另一侧对称重复

9 纸角谷折，另一侧重复

10 边到线折出折痕，另一侧重复

11 花瓣折

12 翻面

13 小花瓣折

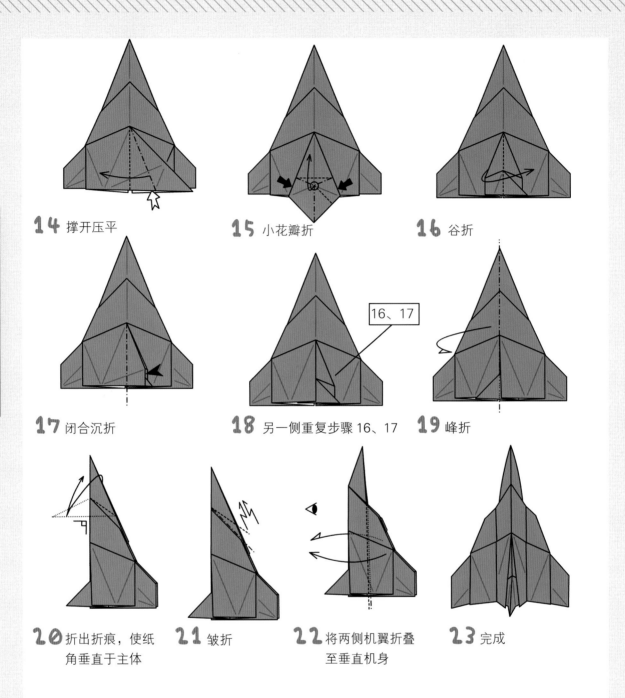

14 撑开压平

15 小花瓣折

16 谷折

17 闭合沉折

18 另一侧重复步骤 16、17

16、17

19 峰折

20 折出折痕，使纸角垂直于主体

21 皱折

22 将两侧机翼折叠至垂直机身

23 完成

翅膀心

作品难度：★☆☆
步骤总数：43 步
纸张尺寸：15cm×15cm

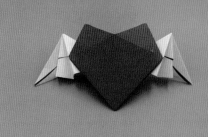

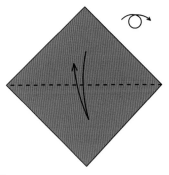

1 折出对角线折痕后翻面

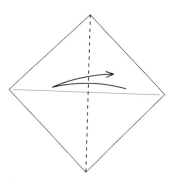

2 折出对角线折痕

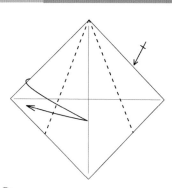

3 边到线对齐，折出角平分线折痕，另一侧重复

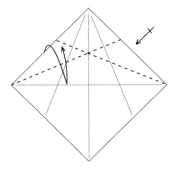

4 折出角平分线折痕，另一侧重复

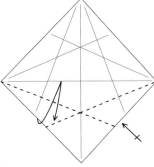

5 折出角平分线折痕，另一侧重复

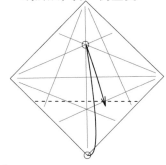

6 点到点折出折痕

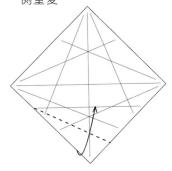

7 边到线谷折

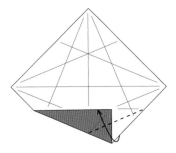

8 边到线谷折

9 谷折

10 点到点折出折痕

11 点到点折出折痕

12 点到点折出折痕

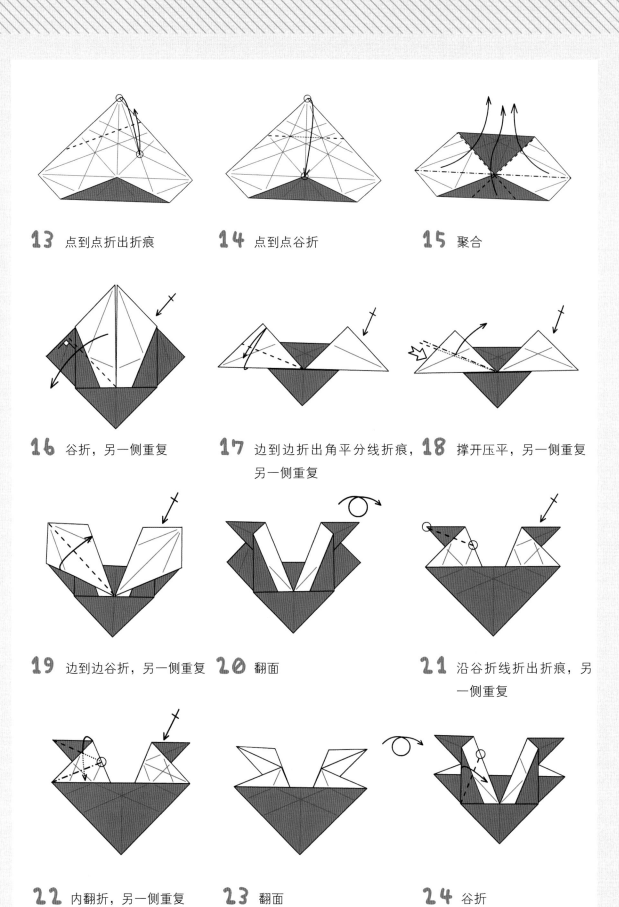

13 点到点折出折痕

14 点到点谷折

15 聚合

16 谷折，另一侧重复

17 边到边折出角平分线折痕，另一侧重复

18 撑开压平，另一侧重复

19 边到边谷折，另一侧重复

20 翻面

21 沿谷折线折出折痕，另一侧重复

22 内翻折，另一侧重复

23 翻面

24 谷折

25 抽出纸层并压平

26 谷折

27 撑开压平

28 谷折

29 谷折

30 抽出纸层并压平

31 谷折

32 撑开压平

33 谷折

34 点到点谷折，另一侧重复

35 向上谷折一层展开，另一侧重复

36 谷折，另一侧重复

37 谷折，另一侧重复

38 点到点谷折，另一侧重复

39 边到边谷折，另一侧重复

40 展开

41 下压使心形鼓起

42 翻面

43 完成

蛇

作品难度：★☆☆

步骤总数：33 步

纸张尺寸：15cm×15cm

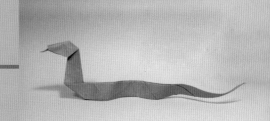

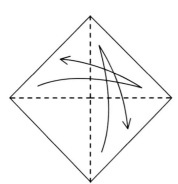

1 折出对角线折痕

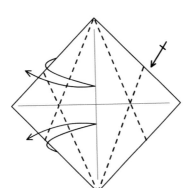

2 折出四个角的四等分线折痕

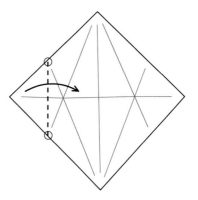

3 过参考点谷折

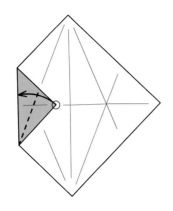

4 点到边谷折

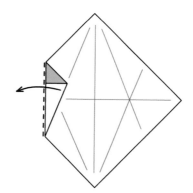

5 向左谷折

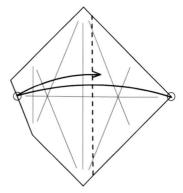

6 点到点折出折痕

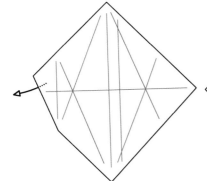

7 打开

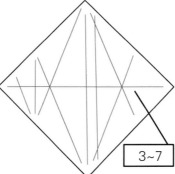

8 右侧重复步骤 3~7

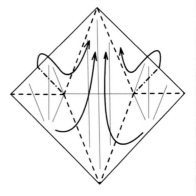

9 沿折线聚合

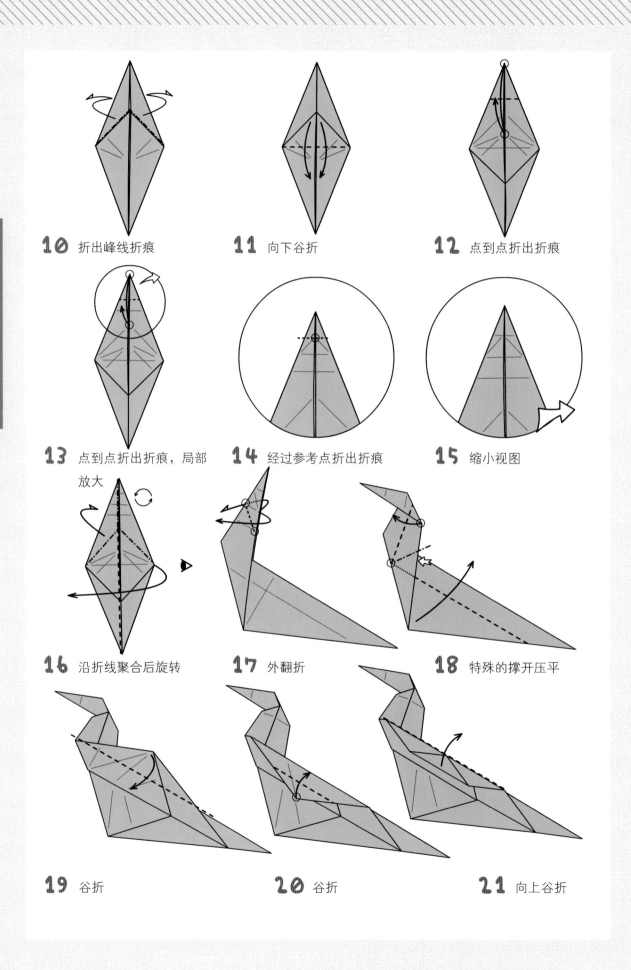

10 折出峰线折痕

11 向下谷折

12 点到点折出折痕

13 点到点折出折痕，局部放大

14 经过参考点折出折痕

15 缩小视图

16 沿折线聚合后旋转

17 外翻折

18 特殊的撑开压平

19 谷折

20 谷折

21 向上谷折

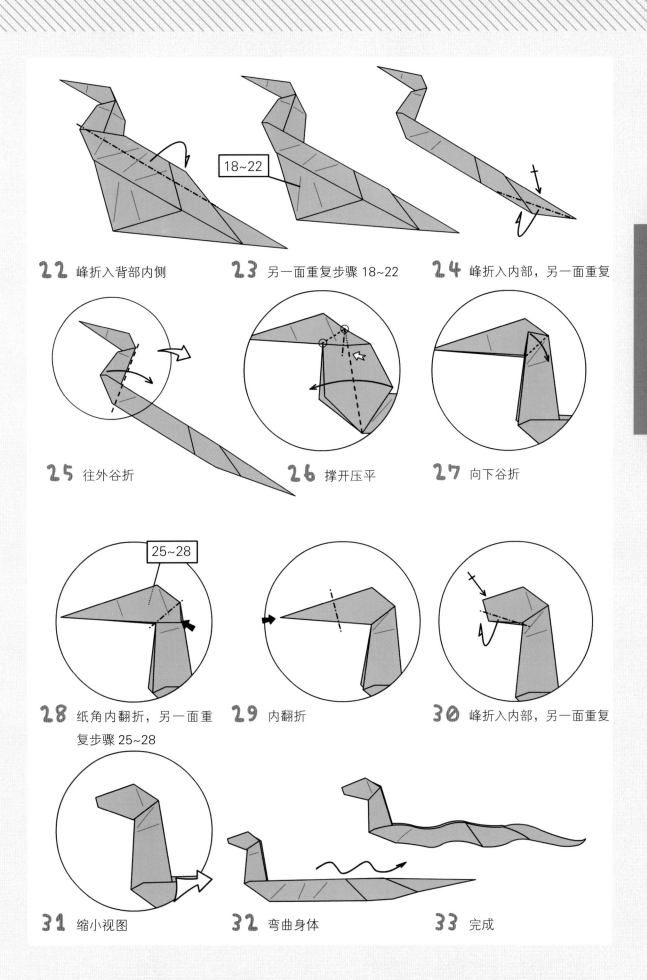

22 峰折入背部内侧

23 另一面重复步骤 18~22

18~22

24 峰折入内部，另一面重复

25 往外谷折

26 撑开压平

27 向下谷折

25~28

28 纸角内翻折，另一面重复步骤 25~28

29 内翻折

30 峰折入内部，另一面重复

31 缩小视图

32 弯曲身体

33 完成

折纸作品练习

鸟

作品难度：★☆☆

步骤总数：38 步

纸张尺寸：15cm×15cm

1 折出对角线折痕

2 边到线折出折痕后翻面

3 折出左右角四等分线的折痕后翻面

4 点到点折出折痕

5 点到点折出折痕

6 点到点折出折痕后翻面

7 折出角平分线折痕

8 点到点折出折痕

9 点到点谷折，局部放大

10 向内的旋转折叠

11 兔耳折

12 折出角平分线折痕

13 撑开压平

14 谷折入内部

15 缩小视图

16 另一侧重复步骤 9~15

9~15

17 峰折

18 点到点折出折痕。局部放大

19 内翻折

20 展开到下一步所示状态,缩小视图

21 沿折线聚合

22 局部放大

23 折出角平分线折痕

24 撑开压平

25 谷折

26 两边抽出纸层

27 折出折痕

28 沿折线聚合

29 缩小视图

30 峰折，另一面重复

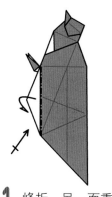

31 峰折，另一面重复

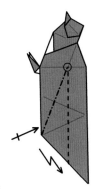

32 正反面同时沿折线段折，不要压平。另一面重复

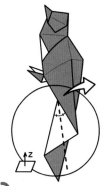

33 已鼓起呈立体结构，所有纸层一起折出角平分线折痕。局部放大

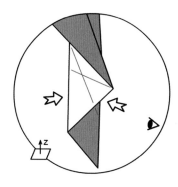

34 局部打开

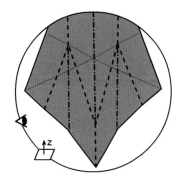

35 沿折线聚合

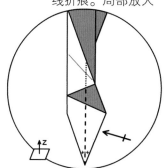

36 折出角平分线折痕，另一面重复

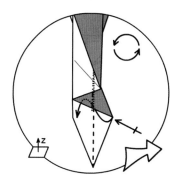

37 内翻折，另一面重复。旋转

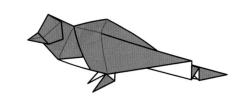

38 完成

欢乐鸭

作品难度：★☆☆
步骤总数：34 步
纸张尺寸：15cm×15cm

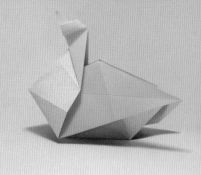

纯粹折纸·万物可折叠

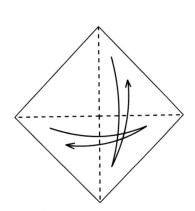

1 折出对角线折痕

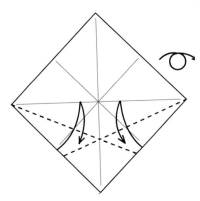

2 边到边折出折痕

3 边到线折出折痕后翻面

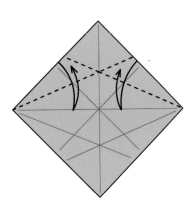

4 边到线折出折痕

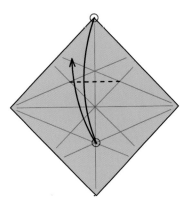

5 点到点折出折痕

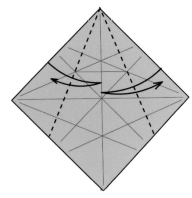

6 边到线折出折痕

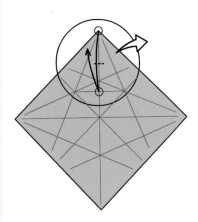

7 点到点折出标记线，局部放大

8 折出折痕，缩小视图

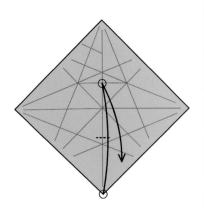

9 点到点折出标记线

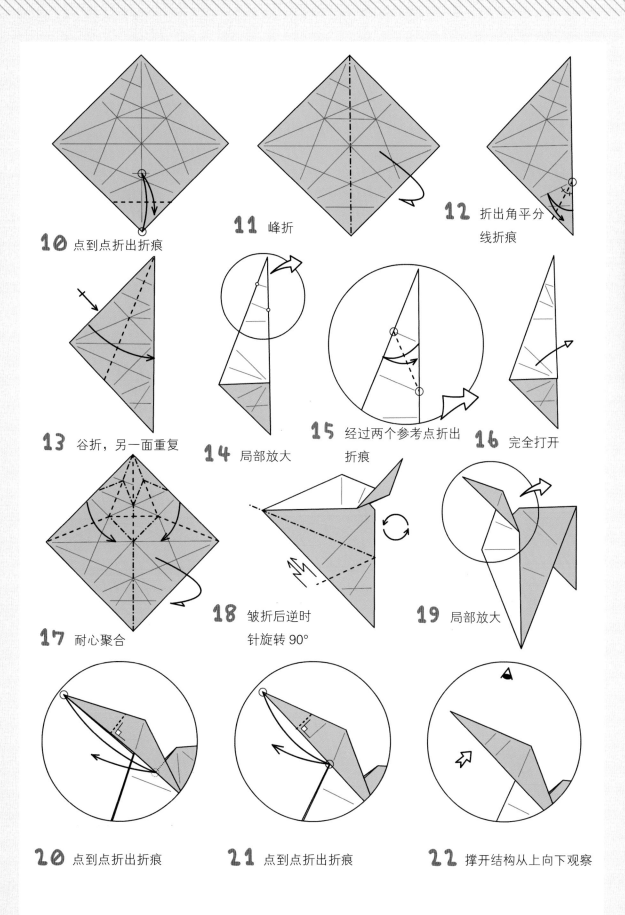

10 点到点折出折痕

11 峰折

12 折出角平分线折痕

13 谷折，另一面重复

14 局部放大

15 经过两个参考点折出折痕

16 完全打开

17 耐心聚合

18 皱折后逆时针旋转 90°

19 局部放大

20 点到点折出折痕

21 点到点折出折痕

22 撑开结构从上向下观察

折纸作品练习

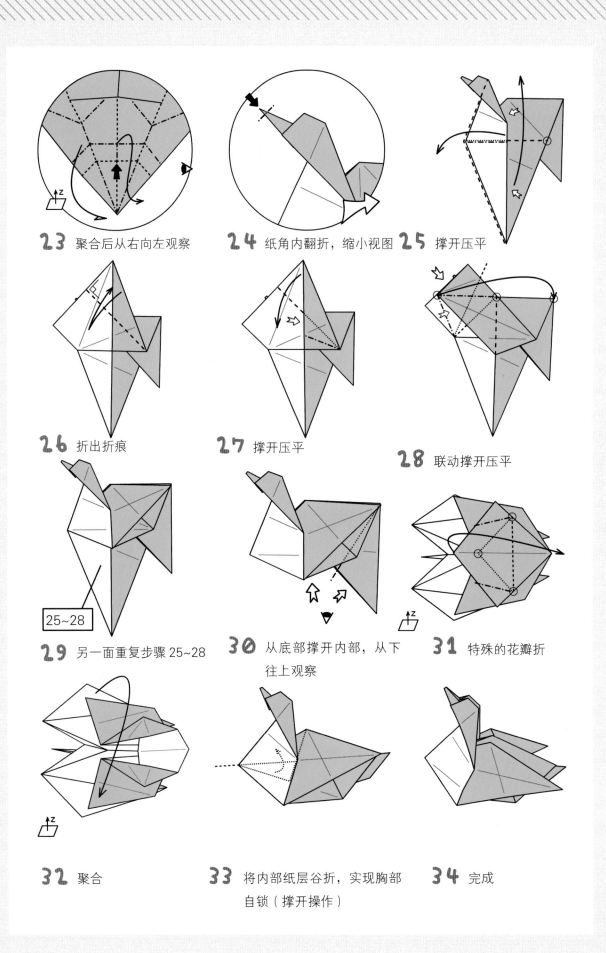

23 聚合后从右向左观察　**24** 纸角内翻折，缩小视图　**25** 撑开压平

26 折出折痕　**27** 撑开压平　**28** 联动撑开压平

25~28

29 另一面重复步骤25~28　**30** 从底部撑开内部，从下　**31** 特殊的花瓣折
往上观察

32 聚合　**33** 将内部纸层谷折，实现胸部　**34** 完成
自锁（撑开操作）

鹅

作品难度：★☆☆

步骤总数：40 步

纸张尺寸：15cm×15cm

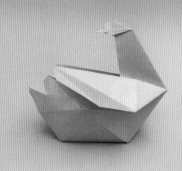

1 折出折痕

2 翻面后旋转 45°

4 聚合折出双正方基本型

5 边到线折出折痕，正反面共做 4 次

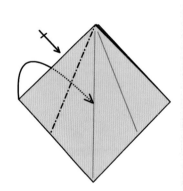

6 内翻折，另一面重复

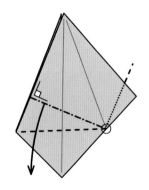

7 旋转折叠

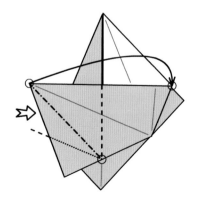

8 撑开压平

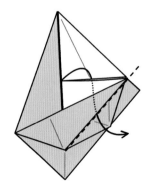

9 内翻折

51

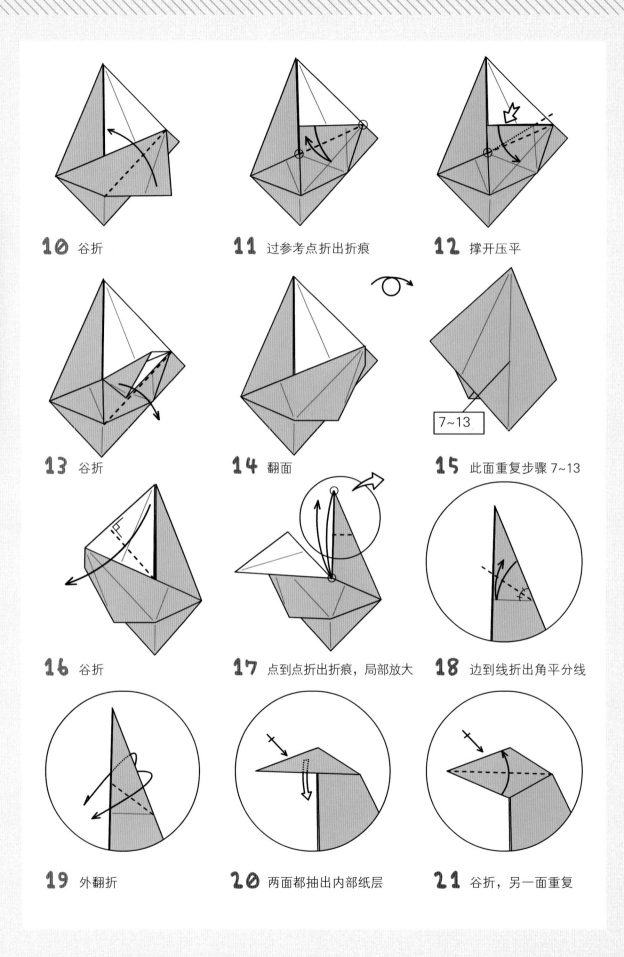

10 谷折

11 过参考点折出折痕

12 撑开压平

13 谷折

14 翻面

7~13

15 此面重复步骤 7~13

16 谷折

17 点到点折出折痕，局部放大

18 边到线折出角平分线

19 外翻折

20 两面都抽出内部纸层

21 谷折，另一面重复

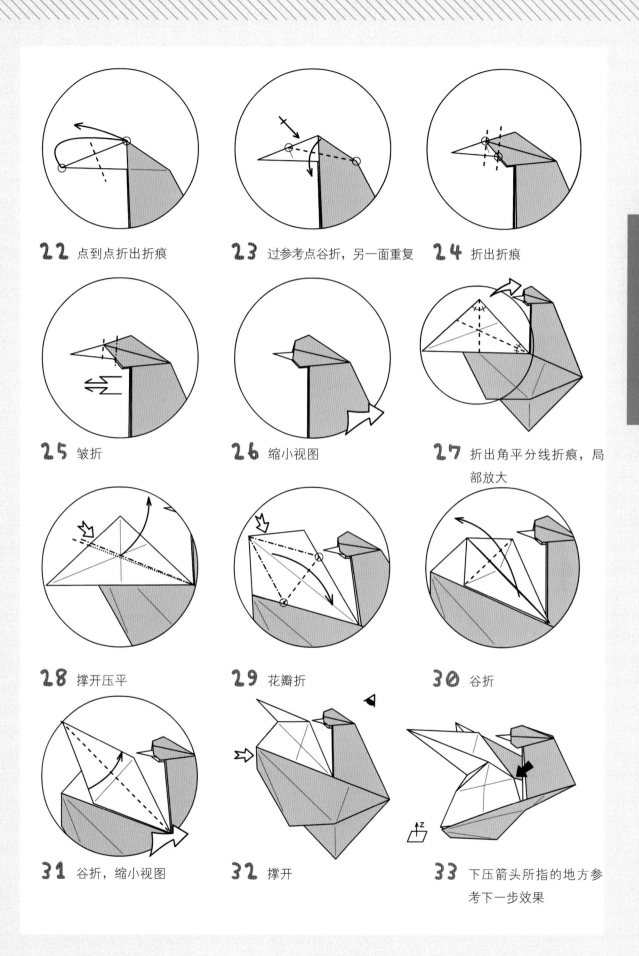

22 点到点折出折痕

23 过参考点谷折，另一面重复

24 折出折痕

25 皱折

26 缩小视图

27 折出角平分线折痕，局部放大

28 撑开压平

29 花瓣折

30 谷折

31 谷折，缩小视图

32 撑开

33 下压箭头所指的地方参考下一步效果

折纸作品练习

34 从左下方向右上方观察

35 沿已有折线聚合

36 翻面

37 谷折

38 进一步撑开身体，然后从左侧观察

39 捏出峰线，另一面重复

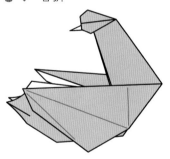

40 完成

小翠鸟

作品难度：★★☆

步骤总数：43 步

纸张尺寸：15cm×15cm

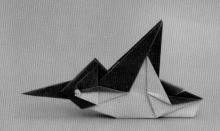

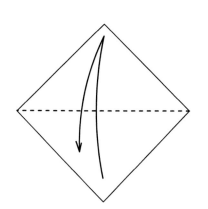

1 折出对角线折痕

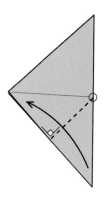

2 谷折

3 谷折

4 完全展开

5 折出折痕

6 点到点折出折痕，另一侧重复

7 经过参考点折出折痕

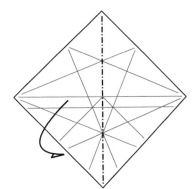

8 峰折

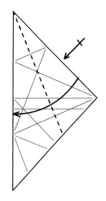

9 边到边谷折，另一面重复

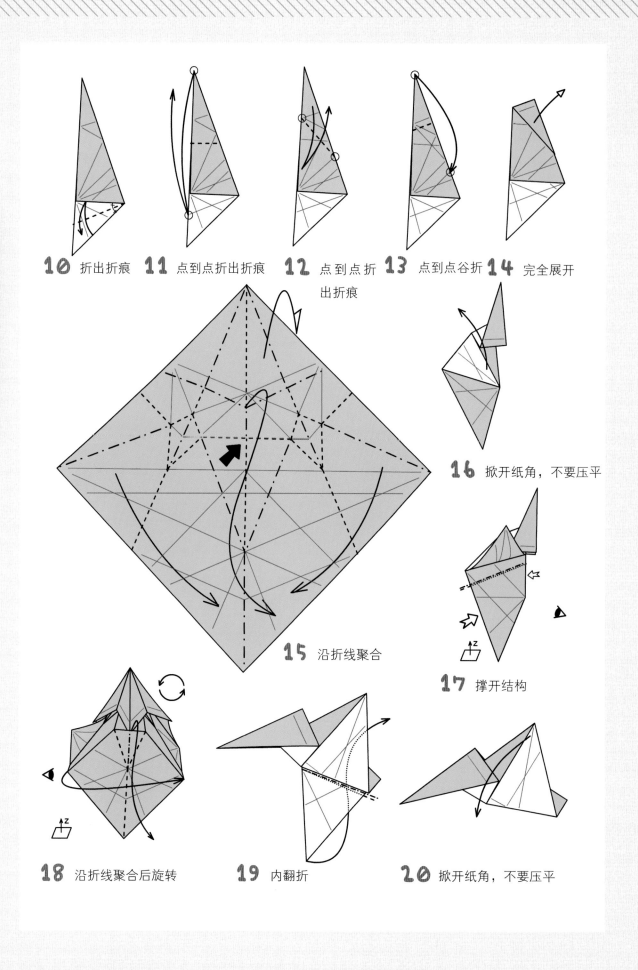

10 折出折痕　**11** 点到点折出折痕　**12** 点到点折出折痕　**13** 点到点谷折　**14** 完全展开

16 掀开纸角，不要压平

15 沿折线聚合

17 撑开结构

18 沿折线聚合后旋转　**19** 内翻折　**20** 掀开纸角，不要压平

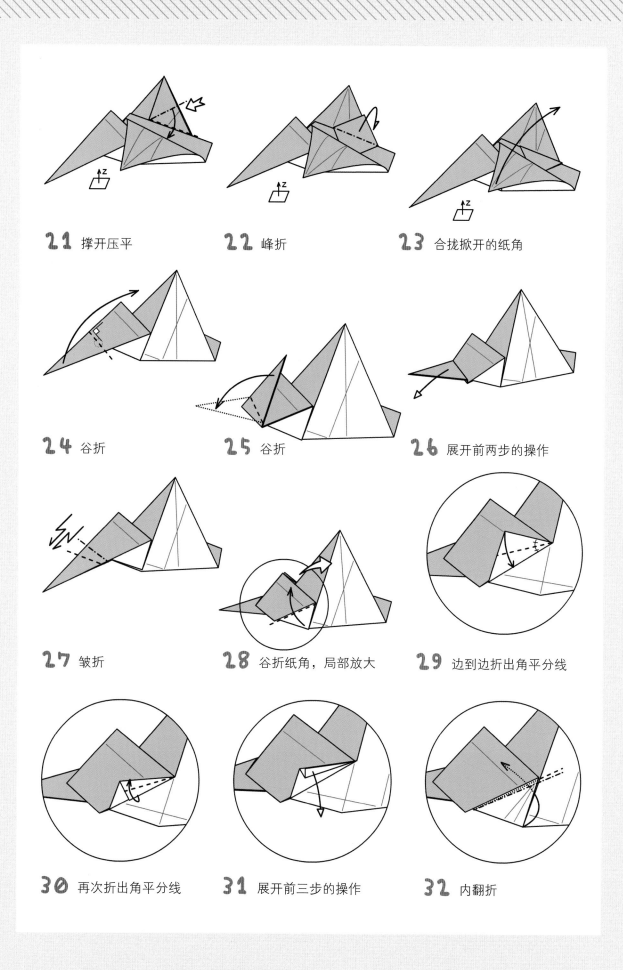

21 撑开压平　　　　**22** 峰折　　　　**23** 合拢掀开的纸角

24 谷折　　　　**25** 谷折　　　　**26** 展开前两步的操作

27 皱折　　　　**28** 谷折纸角，局部放大　　　　**29** 边到边折出角平分线

30 再次折出角平分线　　　　**31** 展开前三步的操作　　　　**32** 内翻折

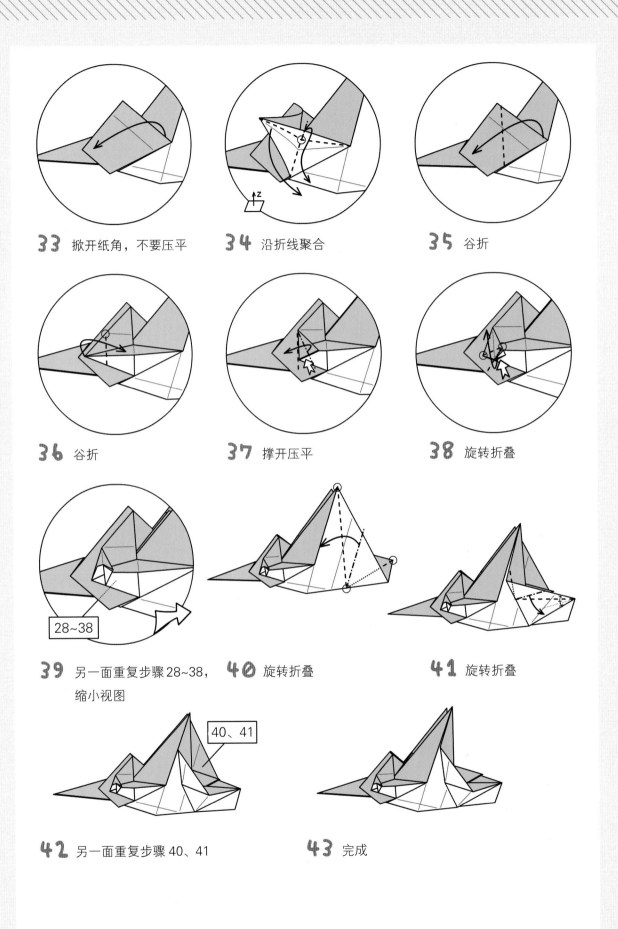

33 掀开纸角，不要压平

34 沿折线聚合

35 谷折

36 谷折

37 撑开压平

38 旋转折叠

28~38

39 另一面重复步骤28~38，缩小视图

40 旋转折叠

41 旋转折叠

40、41

42 另一面重复步骤40、41

43 完成

山 鸡

作品难度：★☆☆

步骤总数：44 步

纸张尺寸：20cm×20cm

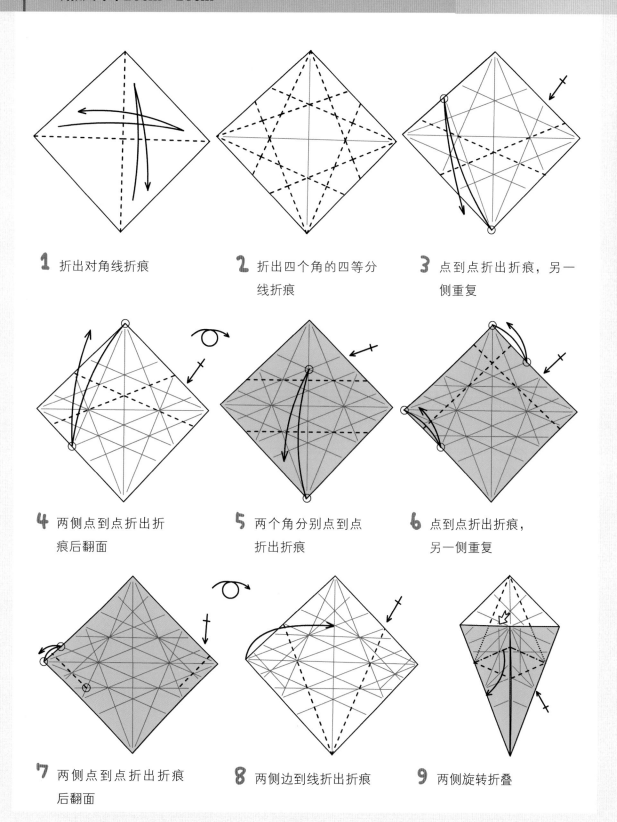

1 折出对角线折痕

2 折出四个角的四等分线折痕

3 点到点折出折痕，另一侧重复

4 两侧点到点折出折痕后翻面

5 两个角分别点到点折出折痕

6 点到点折出折痕，另一侧重复

7 两侧点到点折出折痕后翻面

8 两侧边到线折出折痕

9 两侧旋转折叠

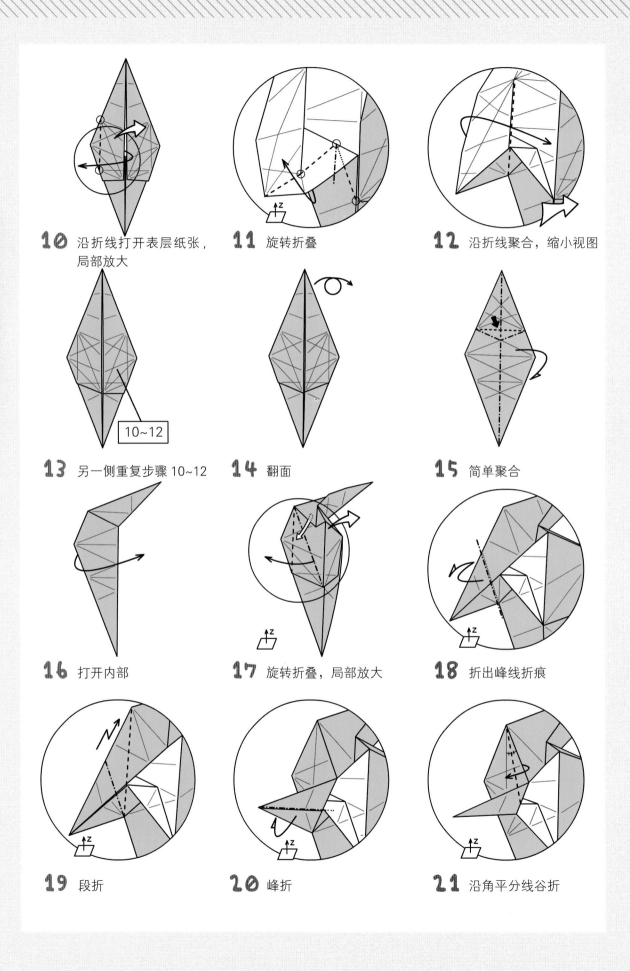

10 沿折线打开表层纸张，局部放大

11 旋转折叠

12 沿折线聚合，缩小视图

10~12

13 另一侧重复步骤 10~12

14 翻面

15 简单聚合

16 打开内部

17 旋转折叠，局部放大

18 折出峰线折痕

19 段折

20 峰折

21 沿角平分线谷折

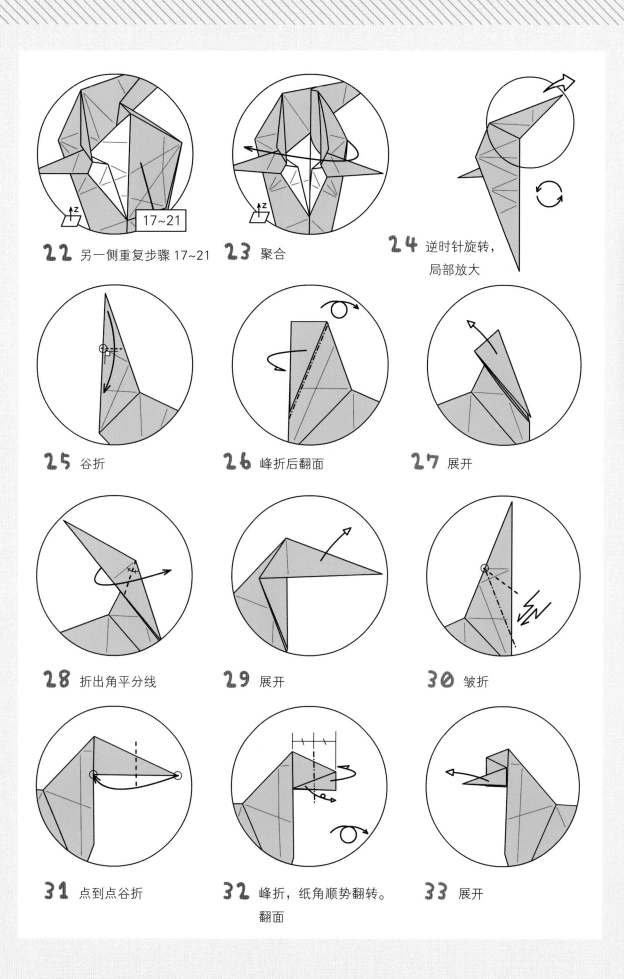

22 另一侧重复步骤 17~21 **23** 聚合

24 逆时针旋转，
局部放大

25 谷折 **26** 峰折后翻面 **27** 展开

28 折出角平分线 **29** 展开 **30** 皱折

31 点到点谷折 **32** 峰折，纸角顺势翻转。
翻面 **33** 展开

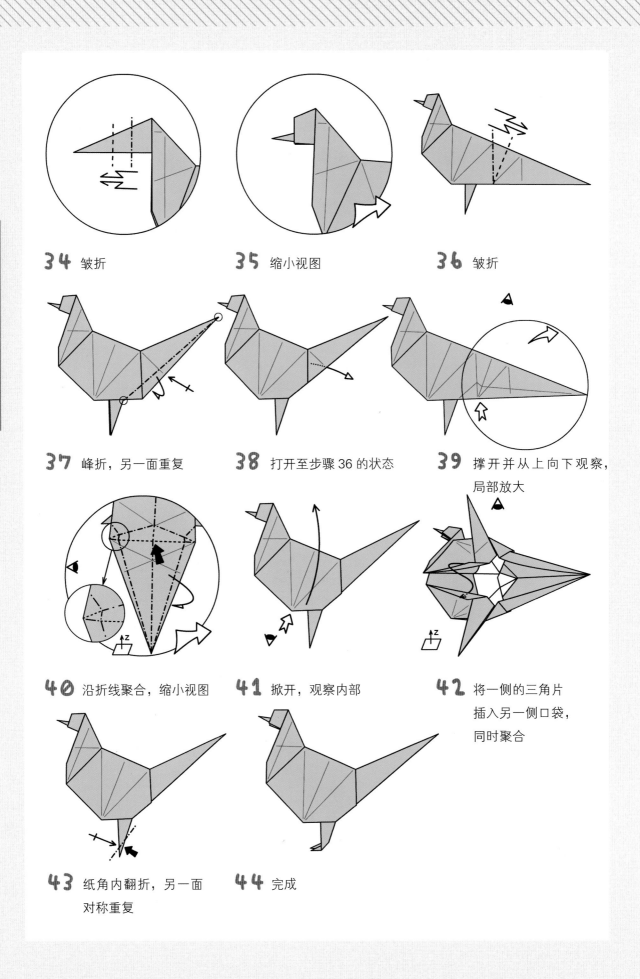

34 皱折

35 缩小视图

36 皱折

37 峰折，另一面重复

38 打开至步骤 36 的状态

39 撑开并从上向下观察，局部放大

40 沿折线聚合，缩小视图

41 掀开，观察内部

42 将一侧的三角片插入另一侧口袋，同时聚合

43 纸角内翻折，另一面对称重复

44 完成

松鼠

作品难度：★★☆

步骤总数：44 步

纸张尺寸：20cm×20cm

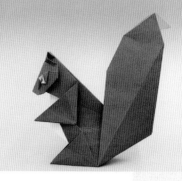

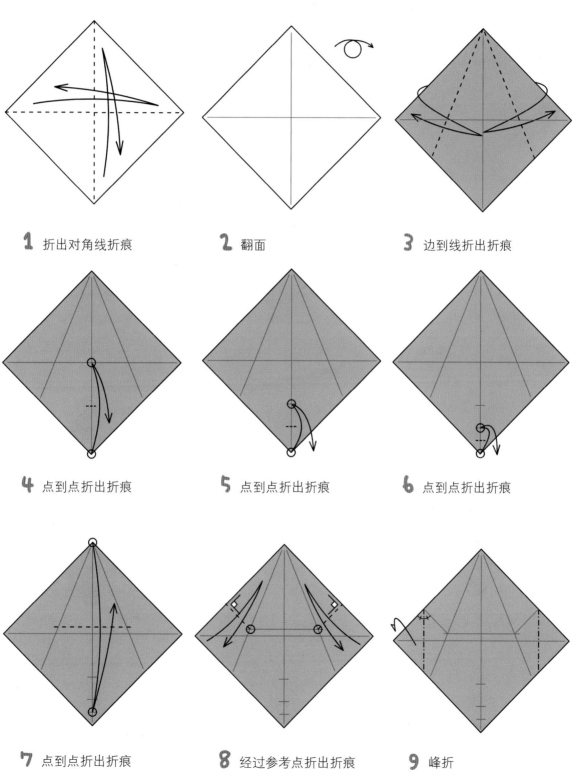

1 折出对角线折痕

2 翻面

3 边到线折出折痕

4 点到点折出折痕

5 点到点折出折痕

6 点到点折出折痕

7 点到点折出折痕

8 经过参考点折出折痕

9 峰折

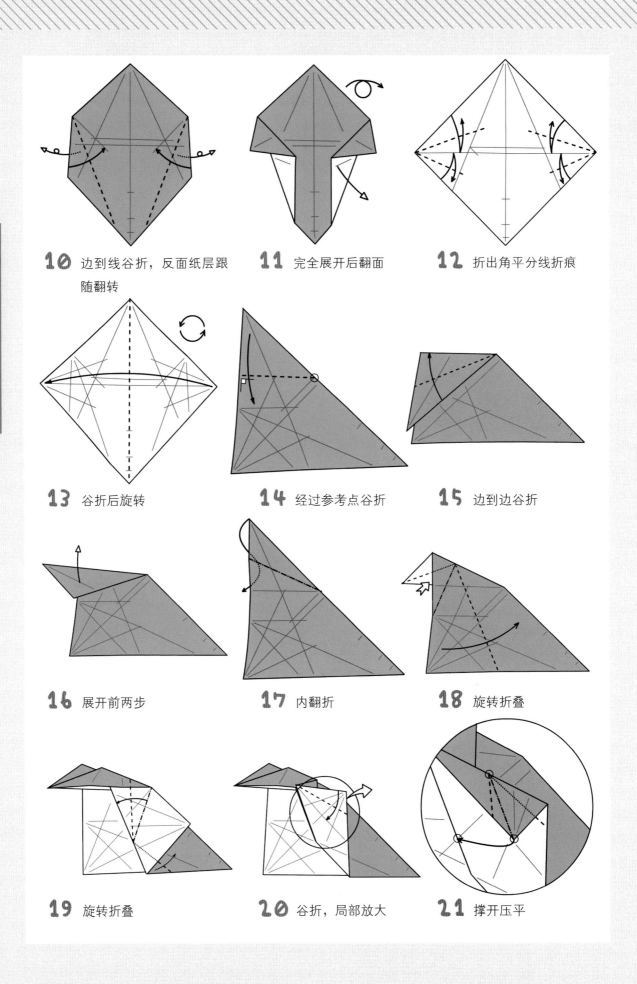

10 边到线谷折，反面纸层跟随翻转

11 完全展开后翻面

12 折出角平分线折痕

13 谷折后旋转

14 经过参考点谷折

15 边到边谷折

16 展开前两步

17 内翻折

18 旋转折叠

19 旋转折叠

20 谷折，局部放大

21 撑开压平

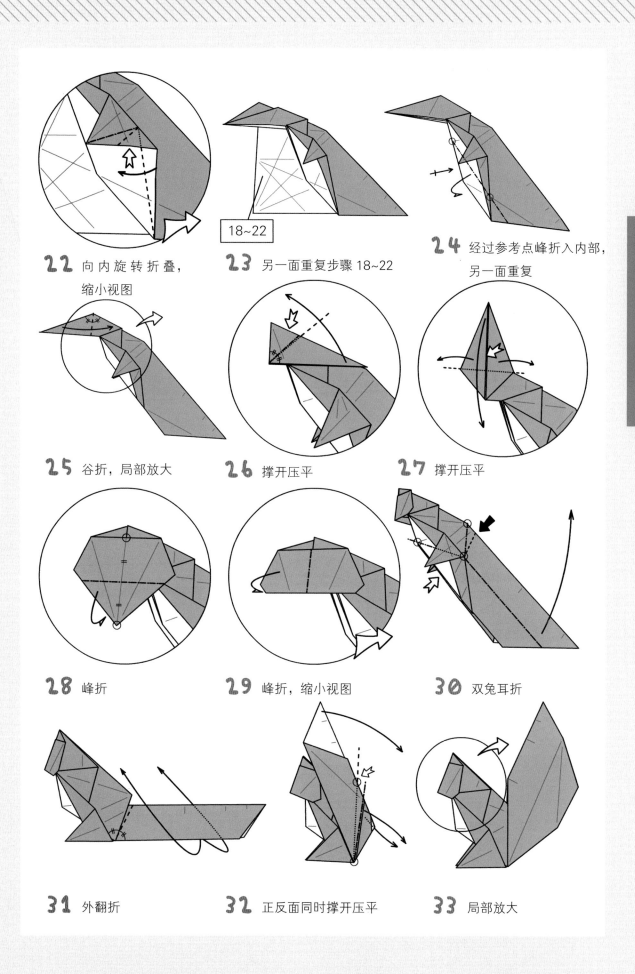

22 向内旋转折叠，
缩小视图

23 另一面重复步骤 18~22

18~22

24 经过参考点峰折入内部，
另一面重复

25 谷折，局部放大

26 撑开压平

27 撑开压平

28 峰折

29 峰折，缩小视图

30 双兔耳折

31 外翻折

32 正反面同时撑开压平

33 局部放大

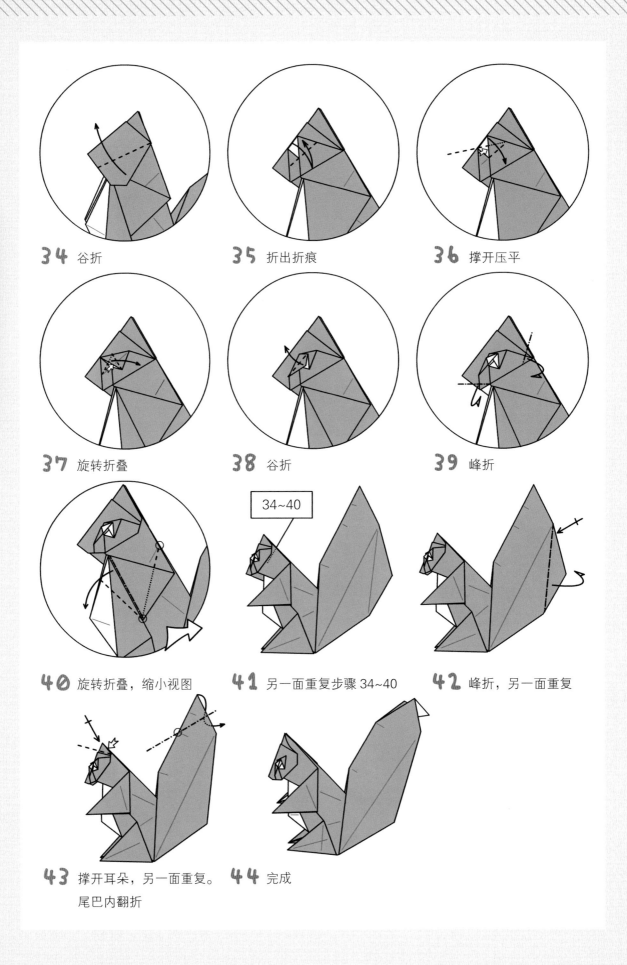

34 谷折

35 折出折痕

36 撑开压平

37 旋转折叠

38 谷折

39 峰折

40 旋转折叠，缩小视图

34~40

41 另一面重复步骤 34~40

42 峰折，另一面重复

43 撑开耳朵，另一面重复。尾巴内翻折

44 完成

小小鸟

作品难度：☆☆☆

步骤总数：45 步

纸张尺寸：20cm×20cm

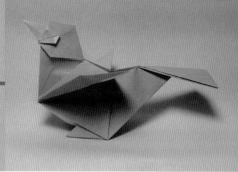

1 折出对角线折痕

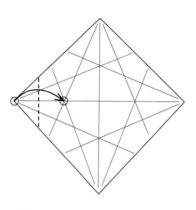

2 折出四个角的四等分折痕

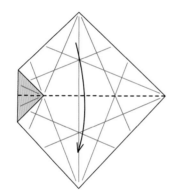

4 谷折

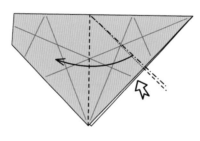

5 撑开压平

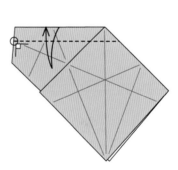

6 折出折痕

7 分别折出折痕

8 撑开压平

9 峰折

3 点到点谷折

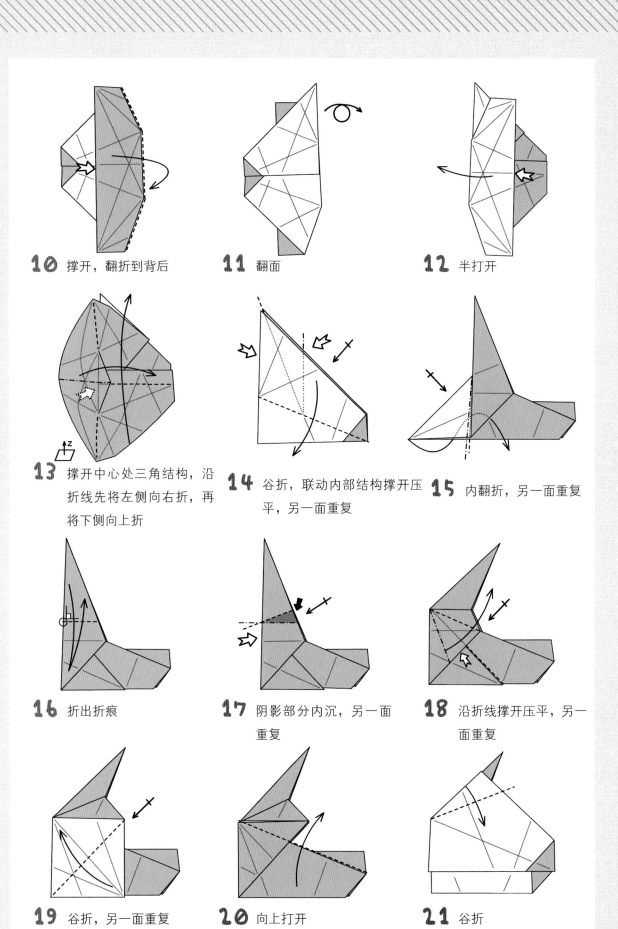

10 撑开，翻折到背后

11 翻面

12 半打开

13 撑开中心处三角结构，沿折线先将左侧向右折，再将下侧向上折

14 谷折，联动内部结构撑开压平，另一面重复

15 内翻折，另一面重复

16 折出折痕

17 阴影部分内沉，另一面重复

18 沿折线撑开压平，另一面重复

19 谷折，另一面重复

20 向上打开

21 谷折

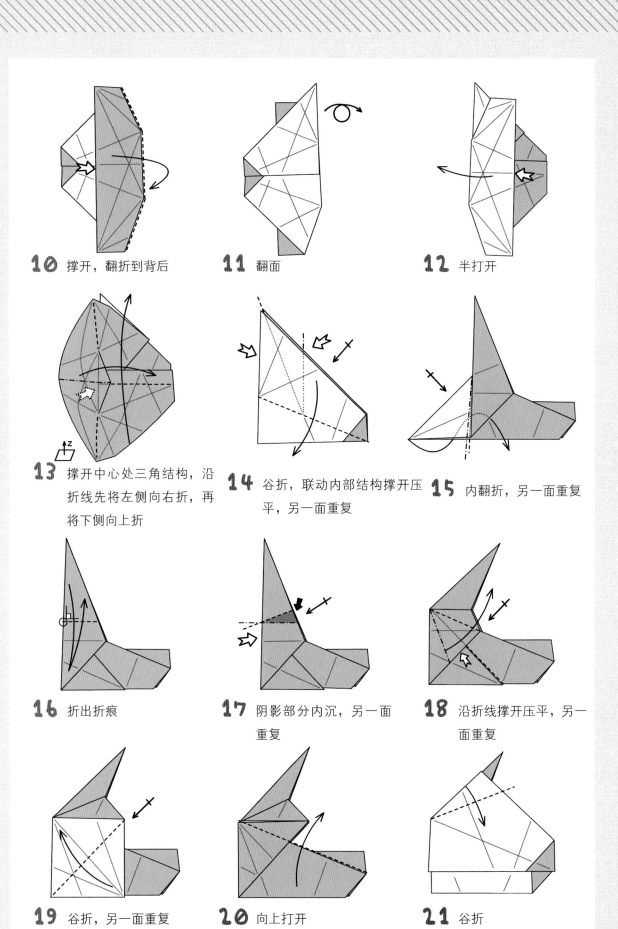

纯粹折纸·万物可折叠

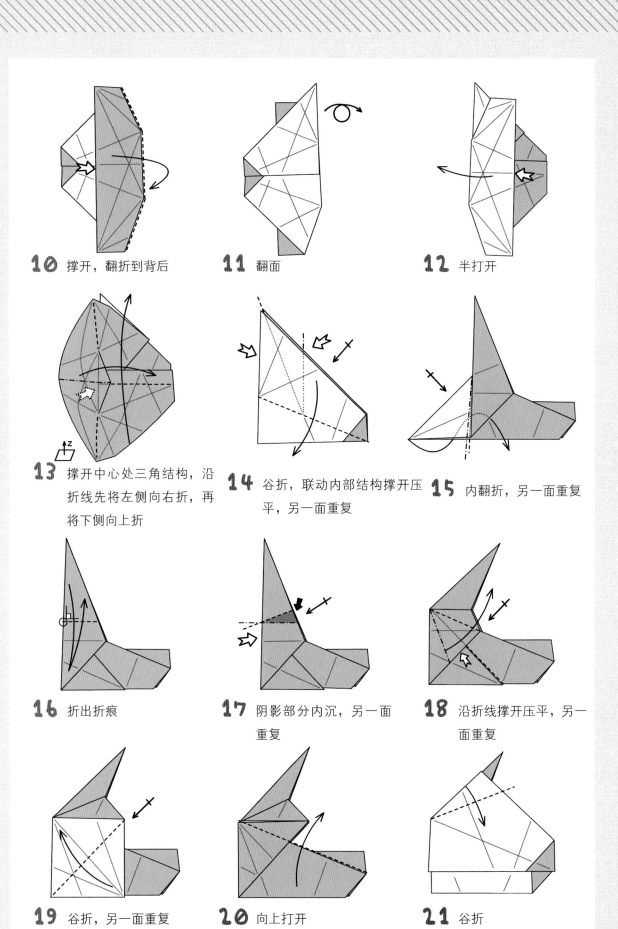

68

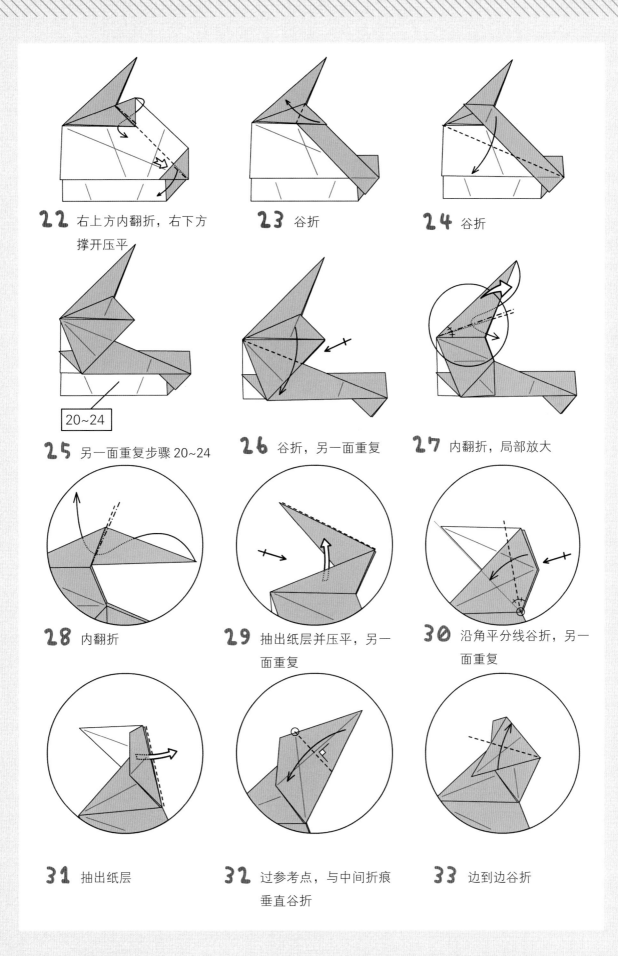

22 右上方内翻折，右下方
撑开压平

23 谷折

24 谷折

20~24

25 另一面重复步骤 20~24

26 谷折，另一面重复

27 内翻折，局部放大

28 内翻折

29 抽出纸层并压平，另一
面重复

30 沿角平分线谷折，另一
面重复

31 抽出纸层

32 过参考点，与中间折痕
垂直谷折

33 边到边谷折

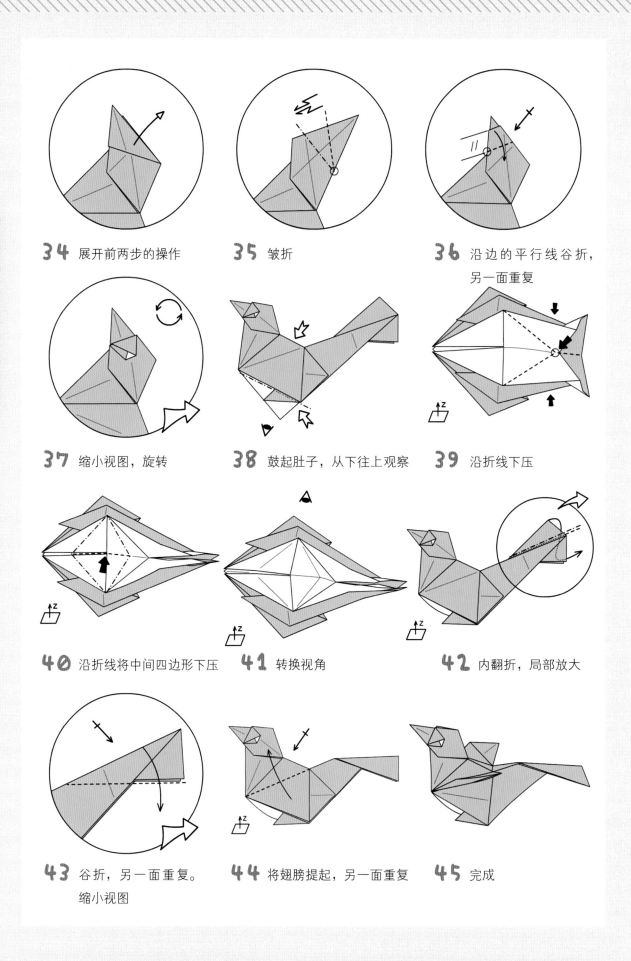

34 展开前两步的操作

35 皱折

36 沿边的平行线谷折，
另一面重复

37 缩小视图，旋转

38 鼓起肚子，从下往上观察

39 沿折线下压

40 沿折线将中间四边形下压

41 转换视角

42 内翻折，局部放大

43 谷折，另一面重复。
缩小视图

44 将翅膀提起，另一面重复

45 完成

胖胖鱼

作品难度：★☆☆
步骤总数：45 步
纸张尺寸：20cm×20cm

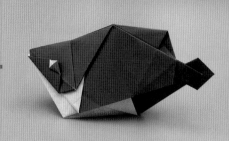

1 边到边折出折痕

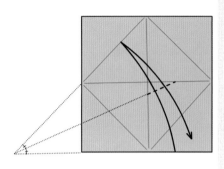

2 四个角折出折痕

3 边到线折出折痕

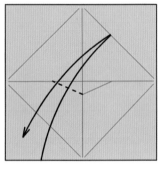
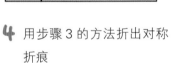

4 用步骤3的方法折出对称折痕

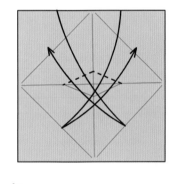

5 折出与前两步中上下对称的折痕

6 谷折

7 谷折

8 完全展开

9 沿折线聚合

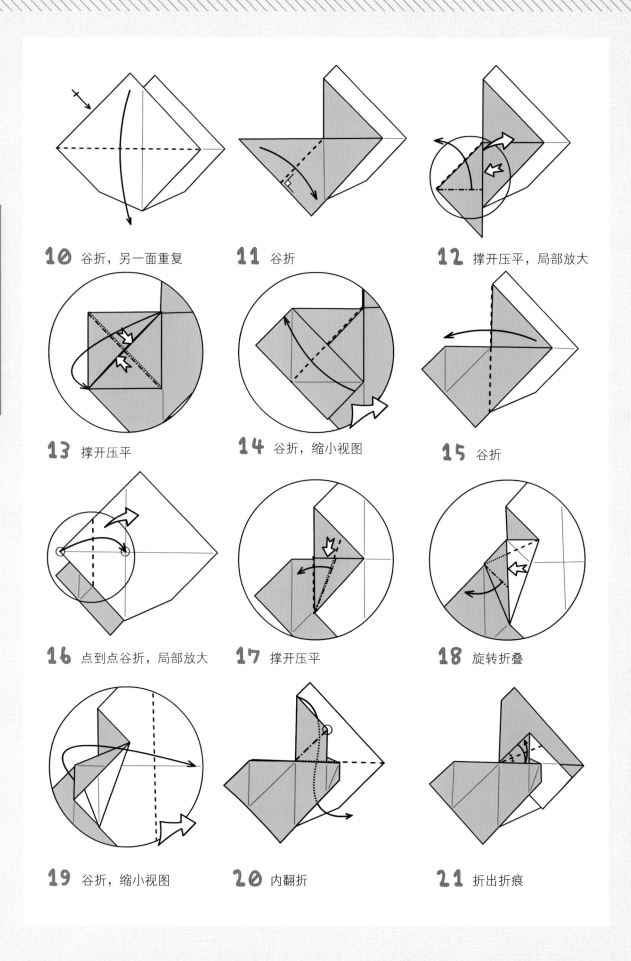

10 谷折，另一面重复

11 谷折

12 撑开压平，局部放大

13 撑开压平

14 谷折，缩小视图

15 谷折

16 点到点谷折，局部放大

17 撑开压平

18 旋转折叠

19 谷折，缩小视图

20 内翻折

21 折出折痕

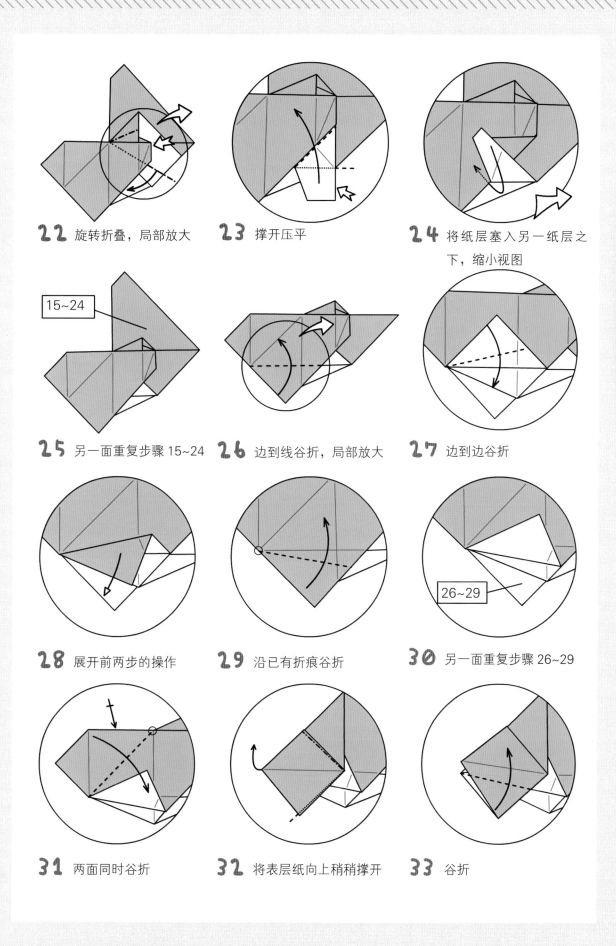

22 旋转折叠，局部放大

23 撑开压平

24 将纸层塞入另一纸层之下，缩小视图

15~24

25 另一面重复步骤 15~24

26 边到线谷折，局部放大

27 边到边谷折

28 展开前两步的操作

29 沿已有折痕谷折

26~29

30 另一面重复步骤 26~29

31 两面同时谷折

32 将表层纸向上稍稍撑开

33 谷折

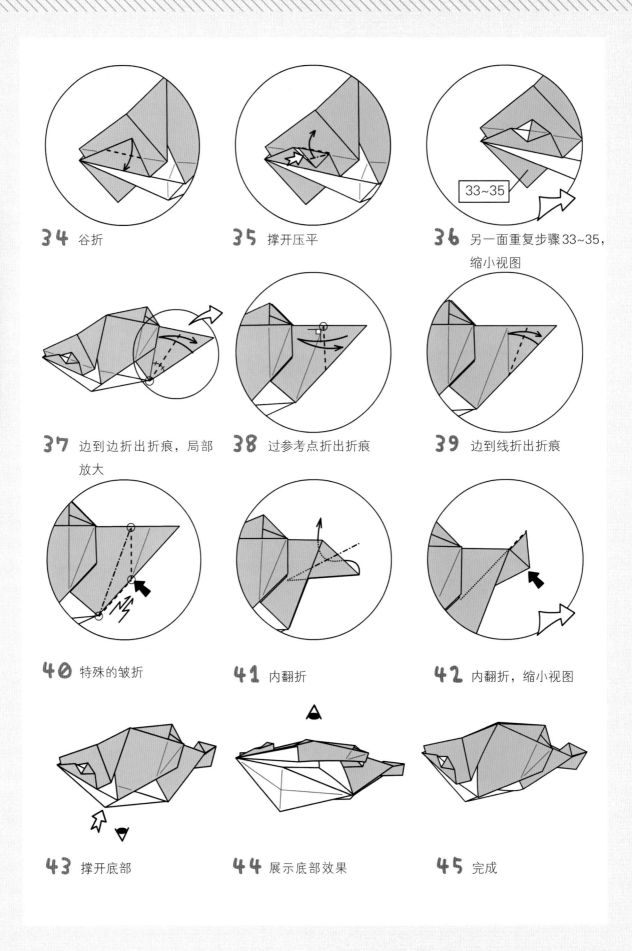

34 谷折

35 撑开压平

36 另一面重复步骤33~35，
缩小视图

37 边到边折出折痕，局部
放大

38 过参考点折出折痕

39 边到线折出折痕

40 特殊的皱折

41 内翻折

42 内翻折，缩小视图

43 撑开底部

44 展示底部效果

45 完成

小企鹅

作品难度：★☆☆
步骤总数：45 步
纸张尺寸：15cm×15cm

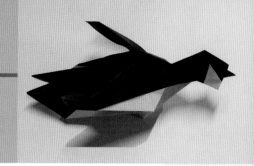

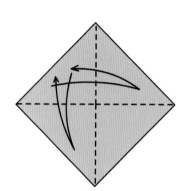

1 折出对角线折痕

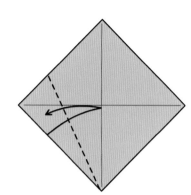

2 折出角平分线折痕

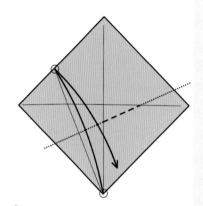

3 点对点折出折痕

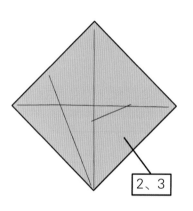

4 右侧重复步骤 2、3

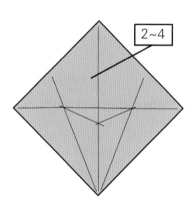

5 上方重复步骤 2~4

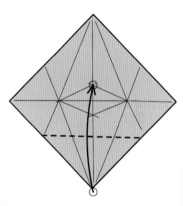

6 对准参考点谷折

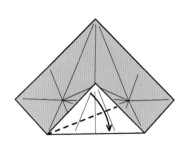

7 边到边谷折

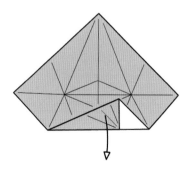

8 打开

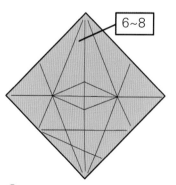

9 上方重复步骤 6~8

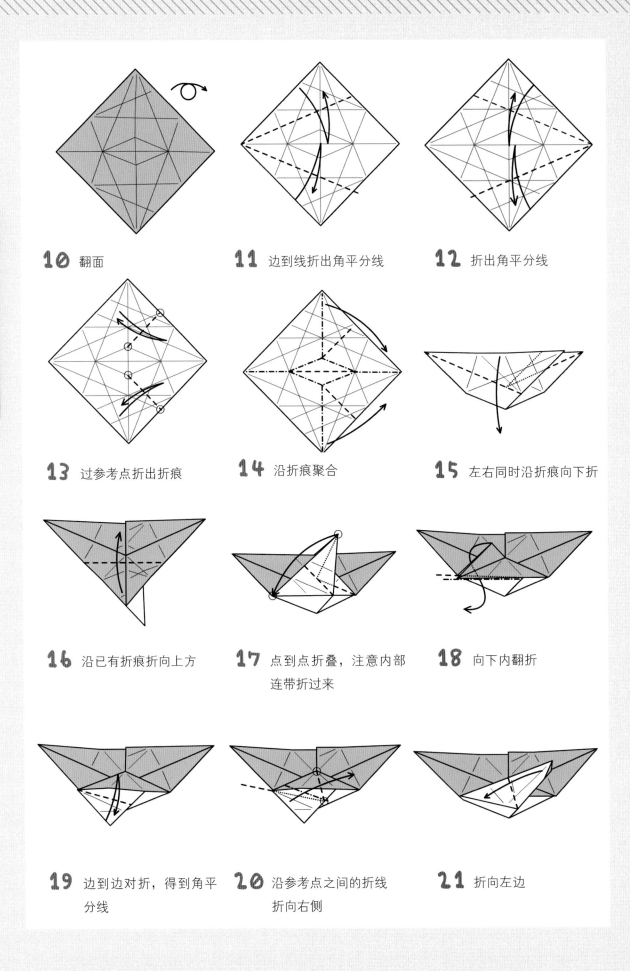

10 翻面

11 边到线折出角平分线

12 折出角平分线

13 过参考点折出折痕

14 沿折痕聚合

15 左右同时沿折痕向下折

16 沿已有折痕折向上方

17 点到点折叠，注意内部连带折过来

18 向下内翻折

19 边到边对折，得到角平分线

20 沿参考点之间的折线折向右侧

21 折向左边

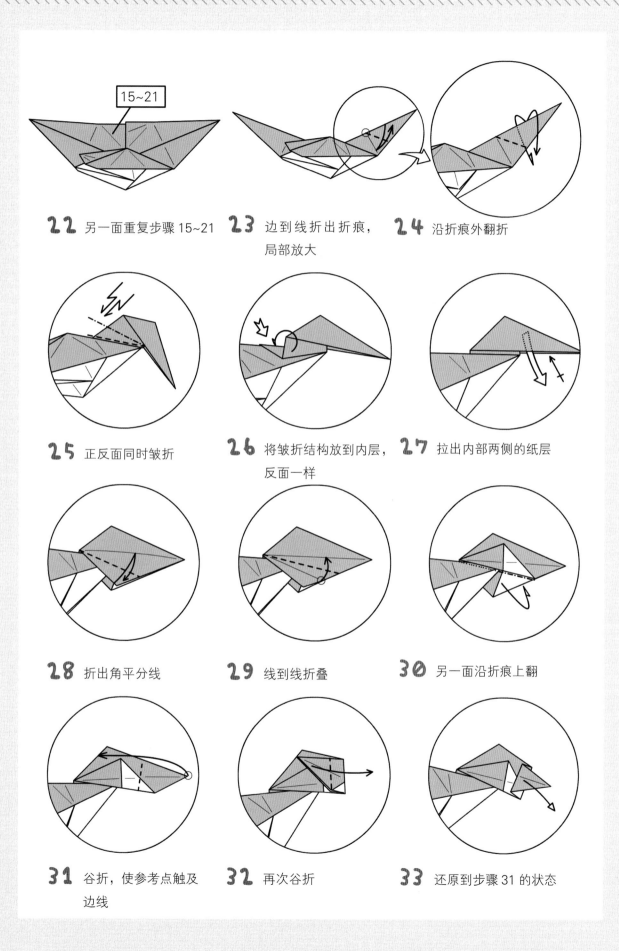

22 另一面重复步骤 15~21

23 边到线折出折痕，局部放大

24 沿折痕外翻折

25 正反面同时皱折

26 将皱折结构放到内层，反面一样

27 拉出内部两侧的纸层

28 折出角平分线

29 线到线折叠

30 另一面沿折痕上翻

31 谷折，使参考点触及边线

32 再次谷折

33 还原到步骤 31 的状态

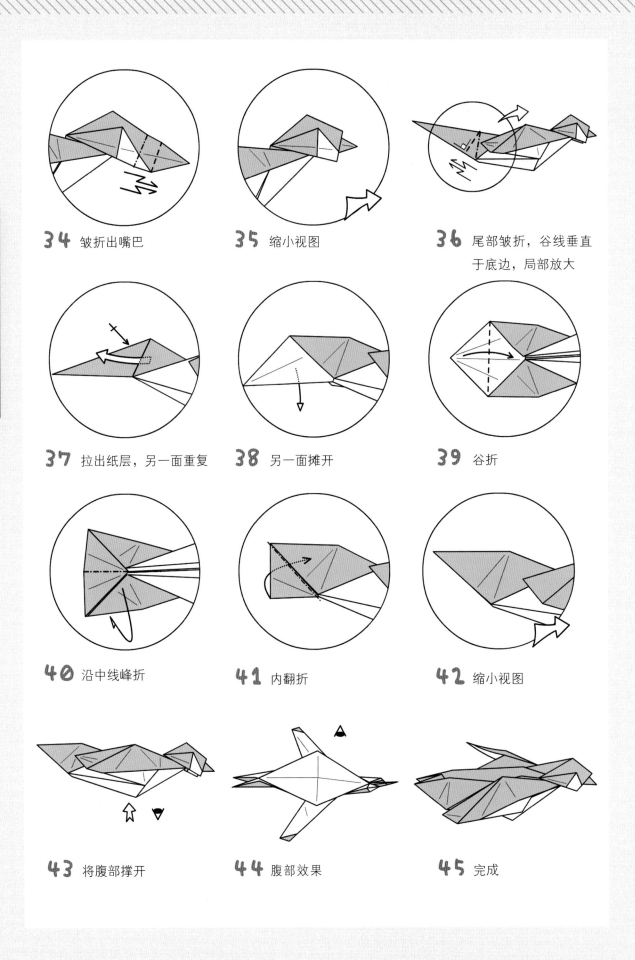

34 皱折出嘴巴

35 缩小视图

36 尾部皱折，谷线垂直于底边，局部放大

37 拉出纸层，另一面重复

38 另一面摊开

39 谷折

40 沿中线峰折

41 内翻折

42 缩小视图

43 将腹部撑开

44 腹部效果

45 完成

独角兽

作品难度：★★☆

步骤总数：49 步

纸张尺寸：20cm×20cm

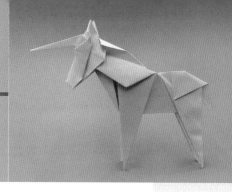

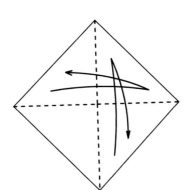

1 折出对角线折痕

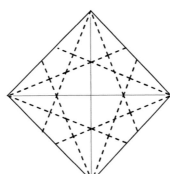

2 折出四个角的四等分线折痕

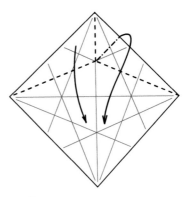

3 兔耳折

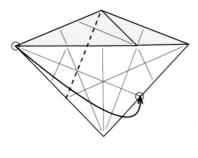

4 点到点谷折

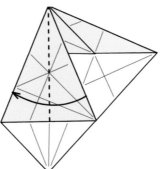

5 边到边谷折

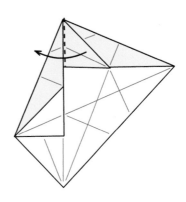

6 三角纸层倒向左侧谷折

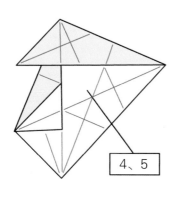

7 右侧重复步骤4、5

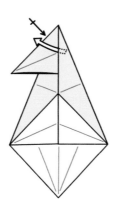

8 抽出三角纸层，另一面重复

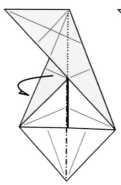

9 左侧向背后峰折

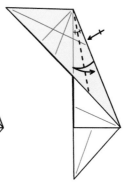

10 折出折痕，另一面重复

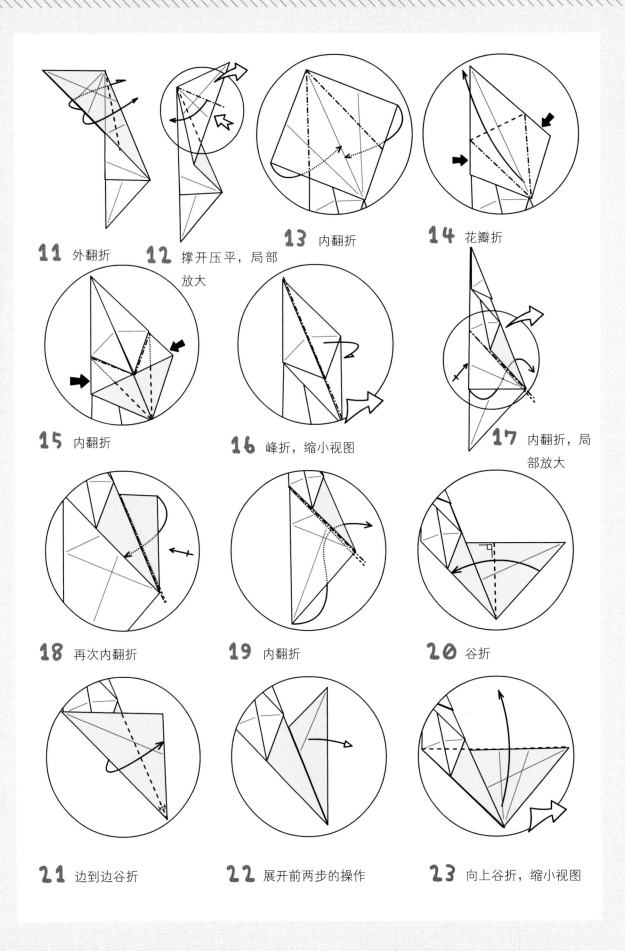

11 外翻折　　**12** 撑开压平，局部
　　　　　　　　　放大

13 内翻折　　　　　　**14** 花瓣折

15 内翻折　　**16** 峰折，缩小视图　　**17** 内翻折，局
　　　　　　　　　　　　　　　　　部放大

18 再次内翻折　　**19** 内翻折　　**20** 谷折

21 边到边谷折　　**22** 展开前两步的操作　　**23** 向上谷折，缩小视图

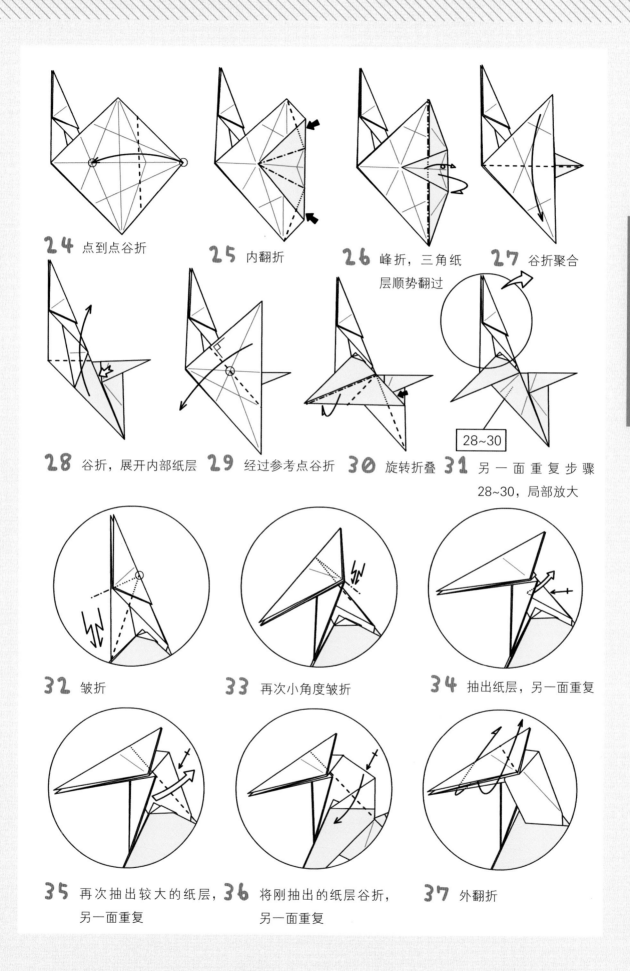

24 点到点谷折　　　**25** 内翻折　　　**26** 峰折，三角纸　　　**27** 谷折聚合
层顺势翻过

28~30

28 谷折，展开内部纸层　**29** 经过参考点谷折　**30** 旋转折叠　**31** 另 一 面 重 复 步 骤
28~30，局部放大

32 皱折　　　　　　　**33** 再次小角度皱折　　　　**34** 抽出纸层，另一面重复

35 再次抽出较大的纸层，**36** 将刚抽出的纸层谷折，**37** 外翻折
另一面重复　　　　　　　另一面重复

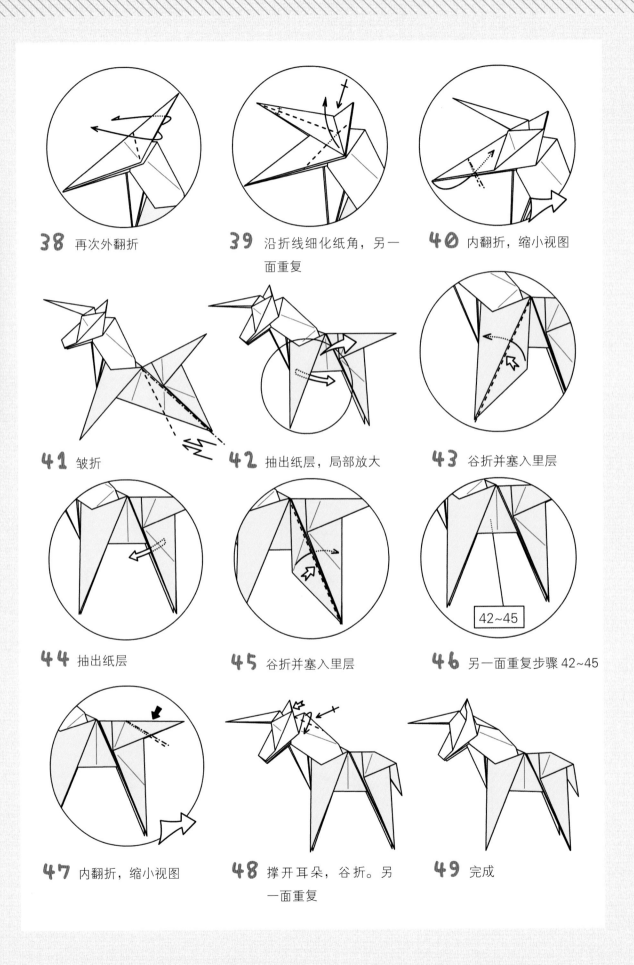

38 再次外翻折

39 沿折线细化纸角，另一面重复

40 内翻折，缩小视图

41 皱折

42 抽出纸层，局部放大

43 谷折并塞入里层

44 抽出纸层

45 谷折并塞入里层

46 另一面重复步骤 42~45

42~45

47 内翻折，缩小视图

48 撑开耳朵，谷折。另一面重复

49 完成

猪

作品难度：★★☆

步骤总数：50 步

纸张尺寸：20cm×20cm

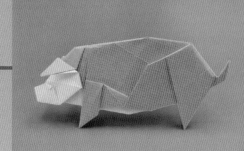

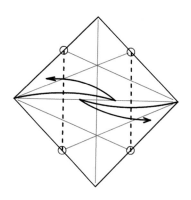

1 折出对角线折痕

2 折出两个角的四等分线折痕

3 经过参考点折出折痕

4 点到点折出折痕

5 点到点折出折痕

6 经过参考点折出折痕

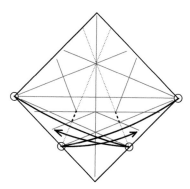

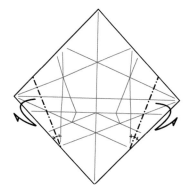

7 经过参考点折出折痕

8 点到点折出折痕

9 折出角平分线折痕

折纸作品练习

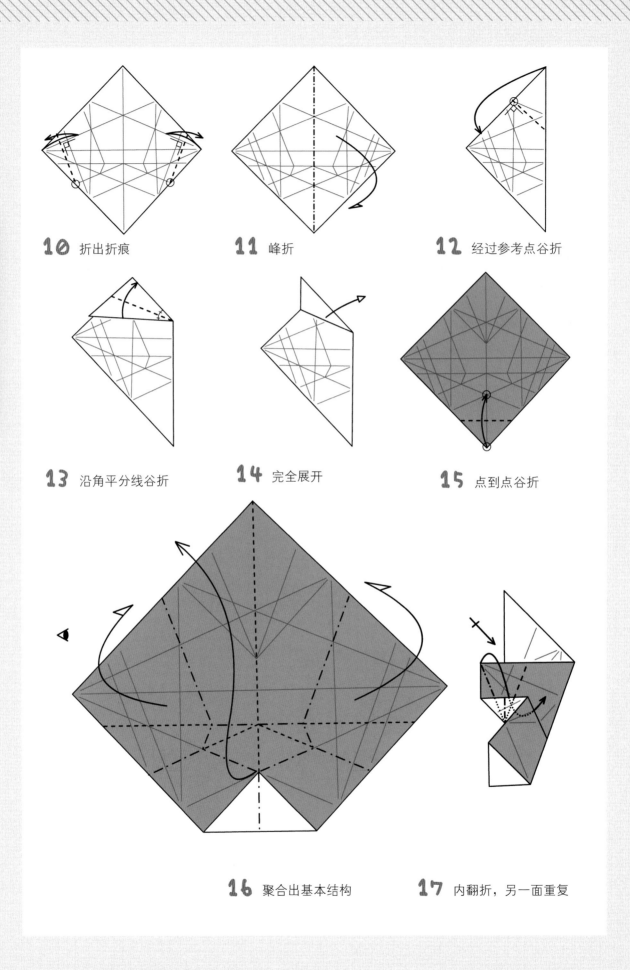

10 折出折痕

11 峰折

12 经过参考点谷折

13 沿角平分线谷折

14 完全展开

15 点到点谷折

16 聚合出基本结构

17 内翻折，另一面重复

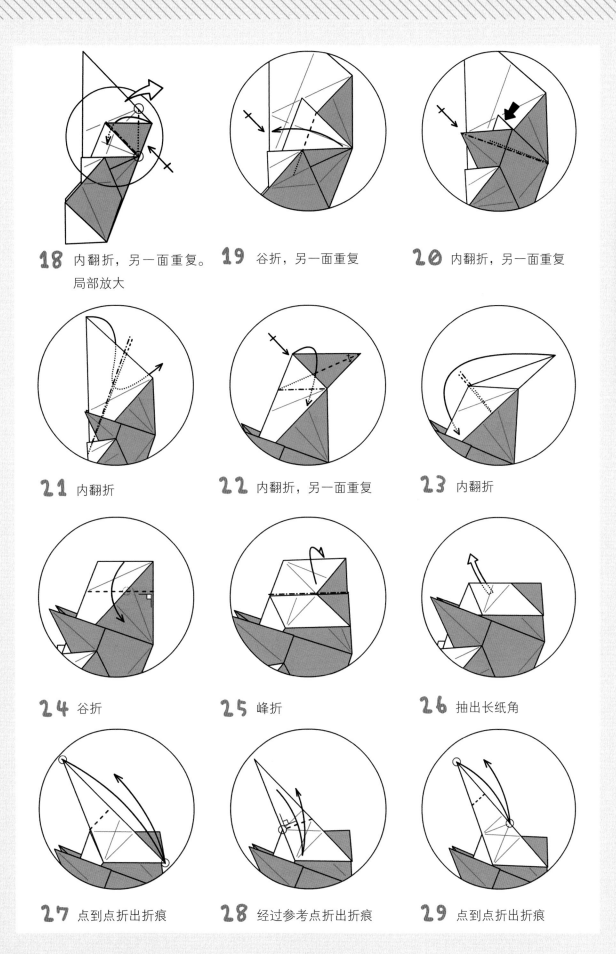

18 内翻折，另一面重复。
局部放大

19 谷折，另一面重复

20 内翻折，另一面重复

21 内翻折

22 内翻折，另一面重复

23 内翻折

24 谷折

25 峰折

26 抽出长纸角

27 点到点折出折痕

28 经过参考点折出折痕

29 点到点折出折痕

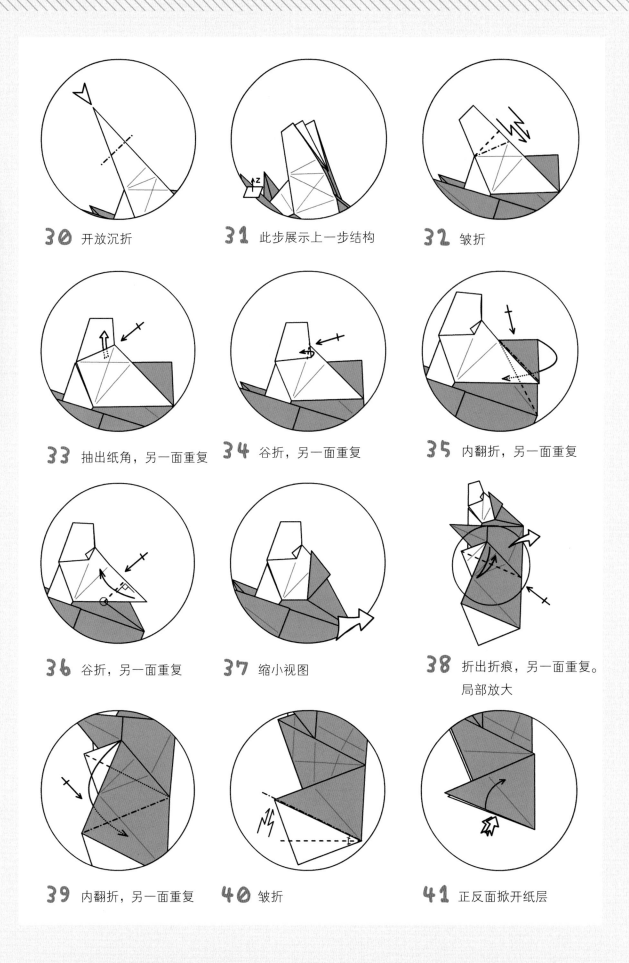

30 开放沉折

31 此步展示上一步结构

32 皱折

33 抽出纸角，另一面重复

34 谷折，另一面重复

35 内翻折，另一面重复

36 谷折，另一面重复

37 缩小视图

38 折出折痕，另一面重复。
局部放大

39 内翻折，另一面重复

40 皱折

41 正反面掀开纸层

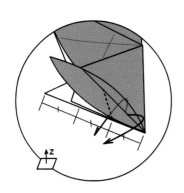

42 外翻折

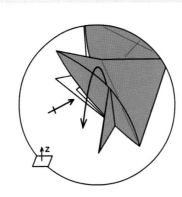

43 合上掀开的纸层，另一
面重复

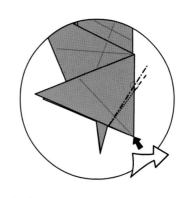

44 内翻折，缩小视图

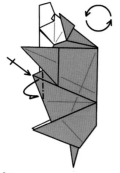

45 峰折纸角，另一面重复。
旋转

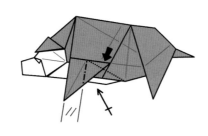

46 内翻折，另一面重复

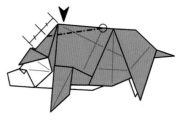

47 闭合沉折

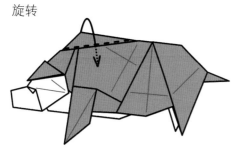

48 另一面纸角谷折，并插
入正面闭合沉折形成的
口袋

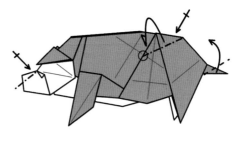

49 鼻子折出峰线，后腿上
方峰折，另一面重复。
尾巴向上谷折

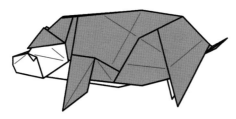

50 完成

小象

作品难度：★★☆
步骤总数：50 步
纸张尺寸：20cm×20cm

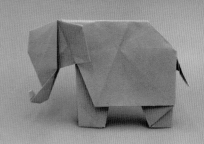

1 折出对角线折痕

2 折出四个角的四等分线折痕

3 谷折

4 点到点折出折痕

5 点到点谷折，局部放大

6 边到边谷折

7 展开前两步的操作，缩小
视图

8 边到点谷折

9 完全展开

纯粹折纸·万物可折叠

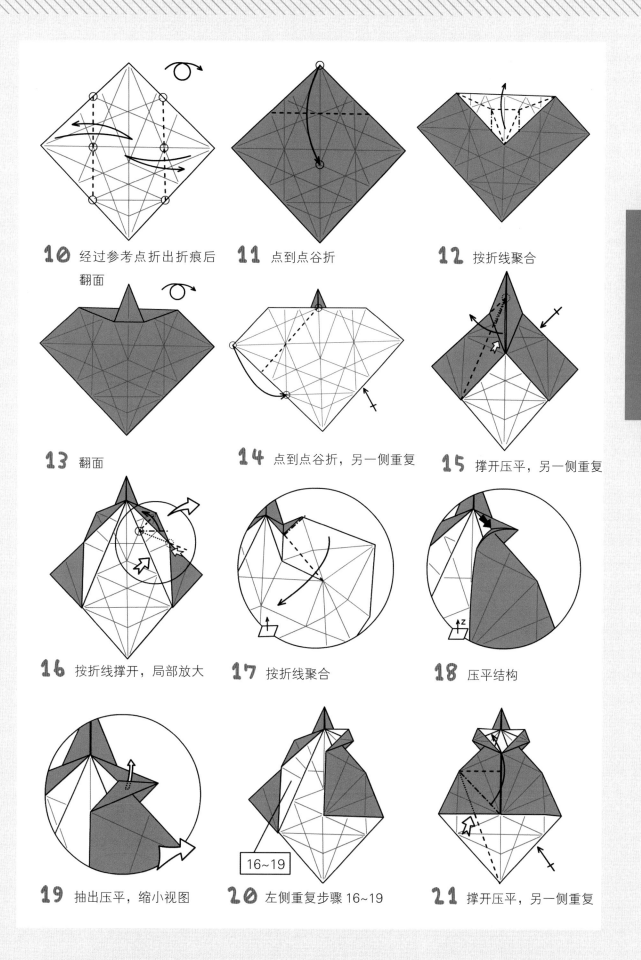

10 经过参考点折出折痕后翻面

11 点到点谷折

12 按折线聚合

13 翻面

14 点到点谷折，另一侧重复

15 撑开压平，另一侧重复

16 按折线撑开，局部放大

17 按折线聚合

18 压平结构

19 抽出压平，缩小视图

20 左侧重复步骤 16~19

21 撑开压平，另一侧重复

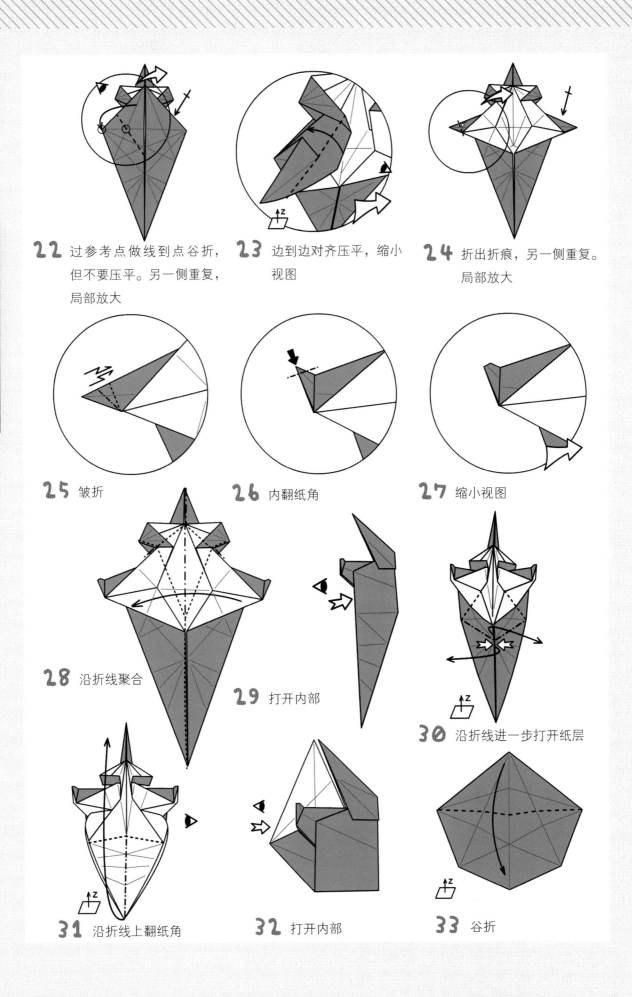

22 过参考点做线到点谷折，但不要压平。另一侧重复，局部放大

23 边到边对齐压平，缩小视图

24 折出折痕，另一侧重复。局部放大

25 皱折

26 内翻纸角

27 缩小视图

28 沿折线聚合

29 打开内部

30 沿折线进一步打开纸层

31 沿折线上翻纸角

32 打开内部

33 谷折

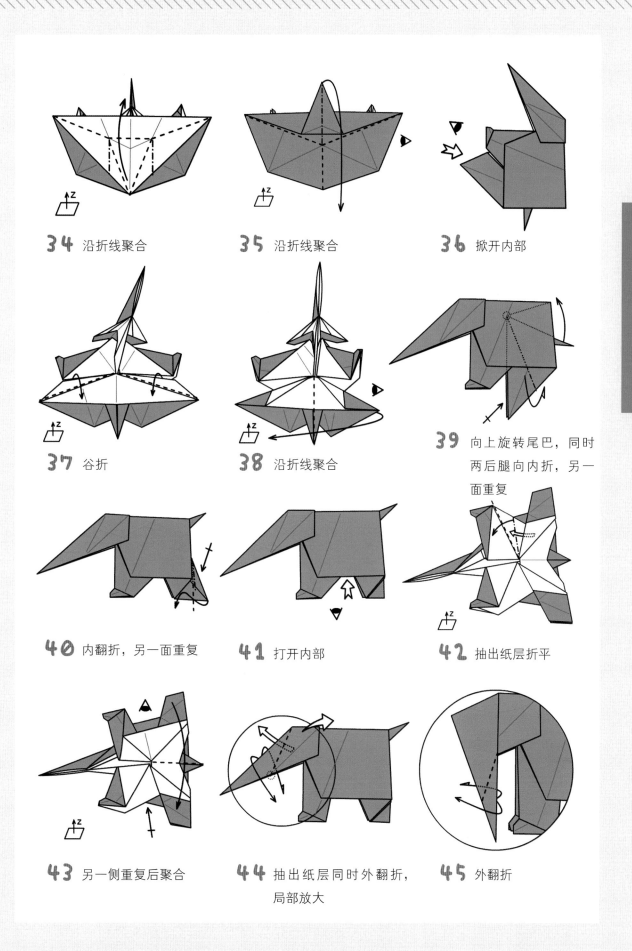

34 沿折线聚合

35 沿折线聚合

36 掀开内部

37 谷折

38 沿折线聚合

39 向上旋转尾巴，同时两后腿向内折，另一面重复

40 内翻折，另一面重复

41 打开内部

42 抽出纸层折平

43 另一侧重复后聚合

44 抽出纸层同时外翻折，局部放大

45 外翻折

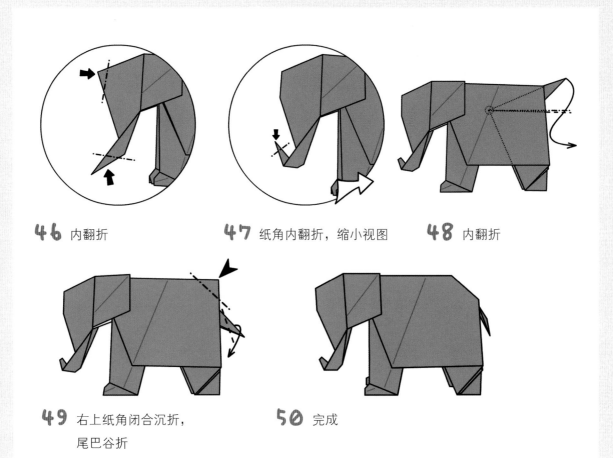

46 内翻折

47 纸角内翻折，缩小视图

48 内翻折

49 右上纸角闭合沉折，
尾巴谷折

50 完成

小恐龙

作品难度：★★☆
步骤总数：52 步
纸张尺寸：20cm×20cm

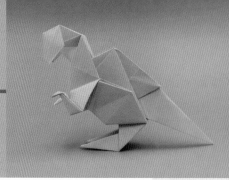

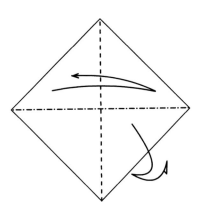

1 折出对角线折痕

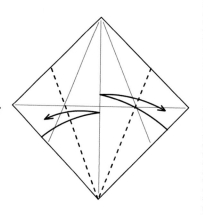

2 边到线折出折痕

3 边到线折出折痕

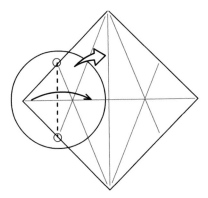

4 过参考点谷折，局部放大

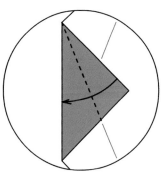

5 边到边谷折

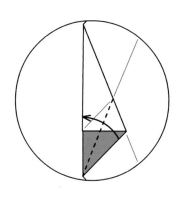

6 边到边谷折

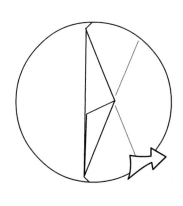

7 缩小视图

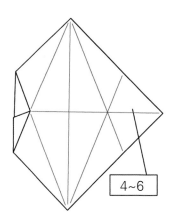

8 另一侧对称重复步骤 4~6

9 折出折痕

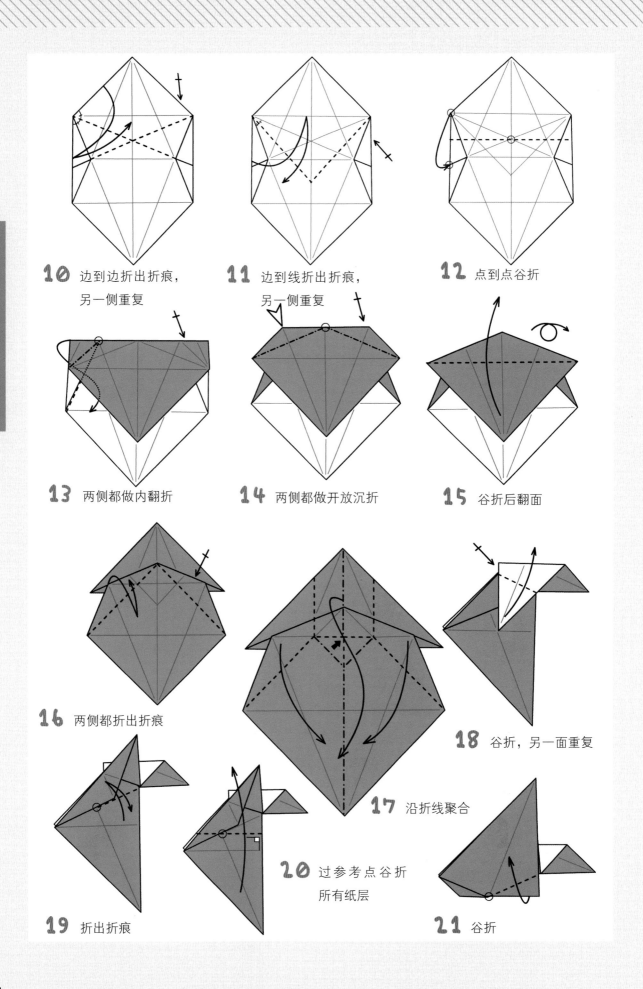

10 边到边折出折痕，另一侧重复

11 边到线折出折痕，另一侧重复

12 点到点谷折

13 两侧都做内翻折

14 两侧都做开放沉折

15 谷折后翻面

16 两侧都折出折痕

17 沿折线聚合

18 谷折，另一面重复

19 折出折痕

20 过参考点谷折所有纸层

21 谷折

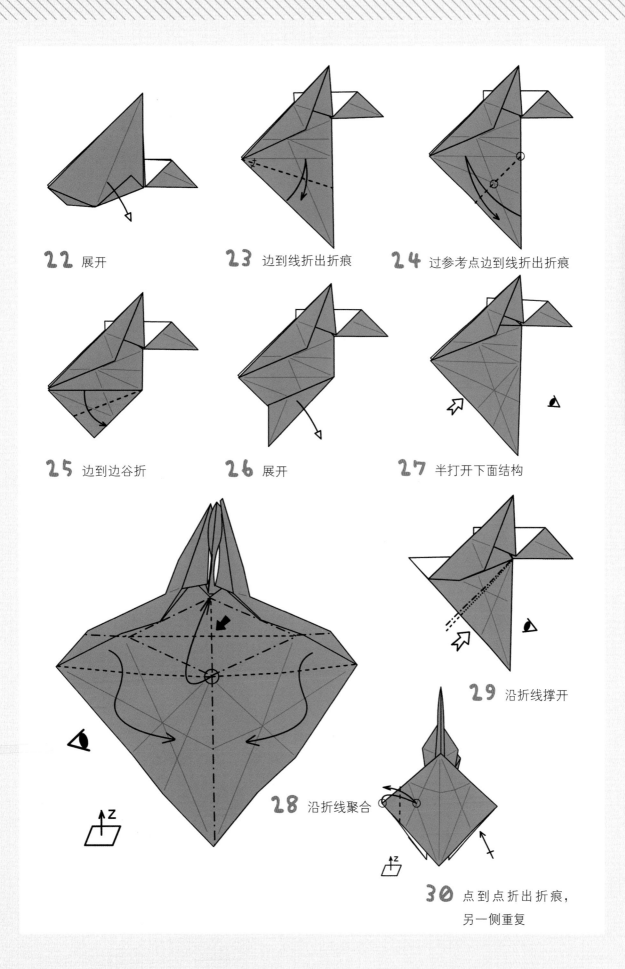

22 展开

23 边到线折出折痕

24 过参考点边到线折出折痕

25 边到边谷折

26 展开

27 半打开下面结构

29 沿折线撑开

28 沿折线聚合

30 点到点折出折痕，
另一侧重复

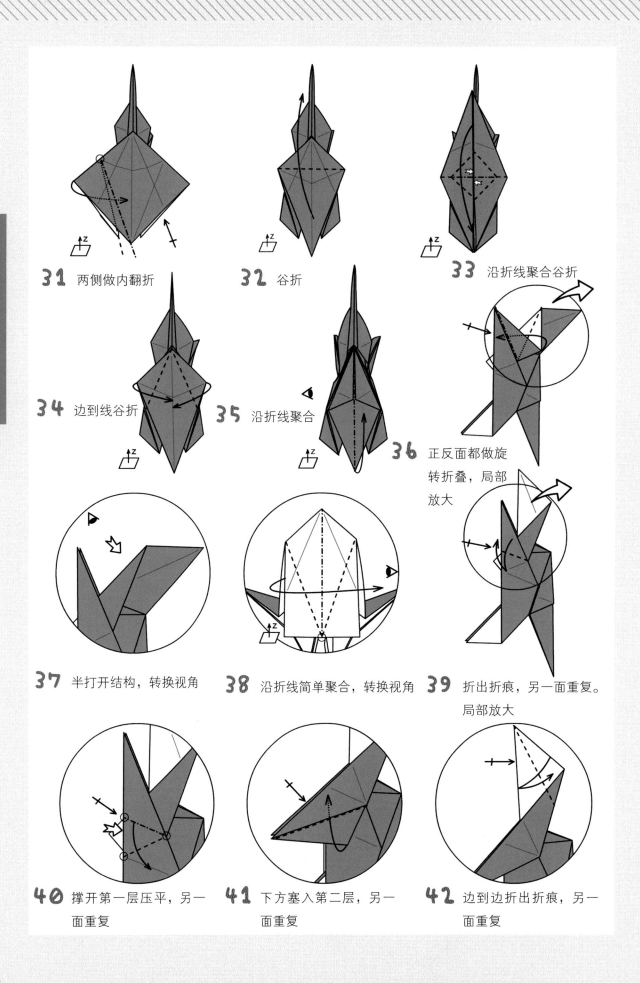

31 两侧做内翻折

32 谷折

33 沿折线聚合谷折

34 边到线谷折

35 沿折线聚合

36 正反面都做旋转折叠，局部放大

37 半打开结构，转换视角

38 沿折线简单聚合，转换视角

39 折出折痕，另一面重复。局部放大

40 撑开第一层压平，另一面重复

41 下方塞入第二层，另一面重复

42 边到边折出折痕，另一面重复

43 沿折线内翻折，另一面
重复

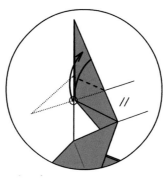

44 折出折痕，使折后位置
如点状线所示

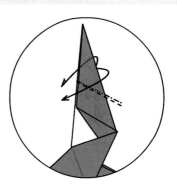

45 外翻折

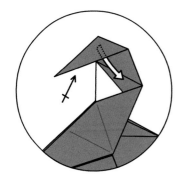

46 抽出纸层，另一面重复

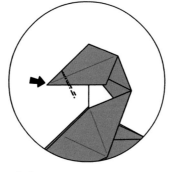

47 内翻纸角

48 外翻折，另一面重复

49 再次外翻折，另一面
重复。缩小视图

50 向内做旋转折叠，另一
面重复。完成后旋转

51 两脚都做内翻折

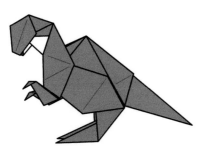

52 完成

小 狗

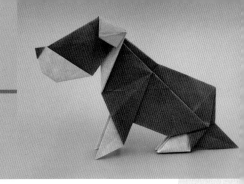

作品难度：★★☆

步骤总数：53 步

纸张尺寸：15cm×15cm

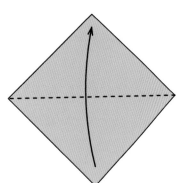

1 谷折

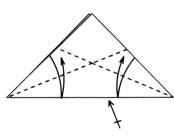

2 边到边折出折痕，另一面重复

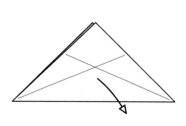

3 展开

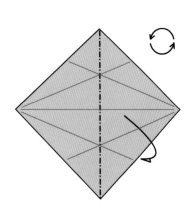

4 峰折后旋转

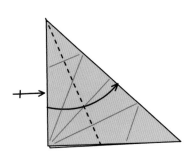

5 边到边谷折，另一面重复

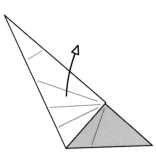

6 展开

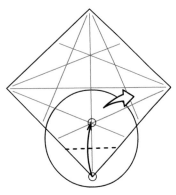
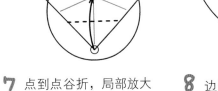

7 点到点谷折，局部放大

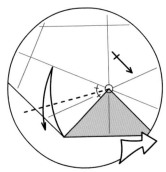

8 边到线折出角平分线折痕，另一侧重复。缩小视图

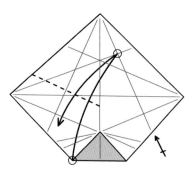

9 点到点折出折痕，另一侧重复

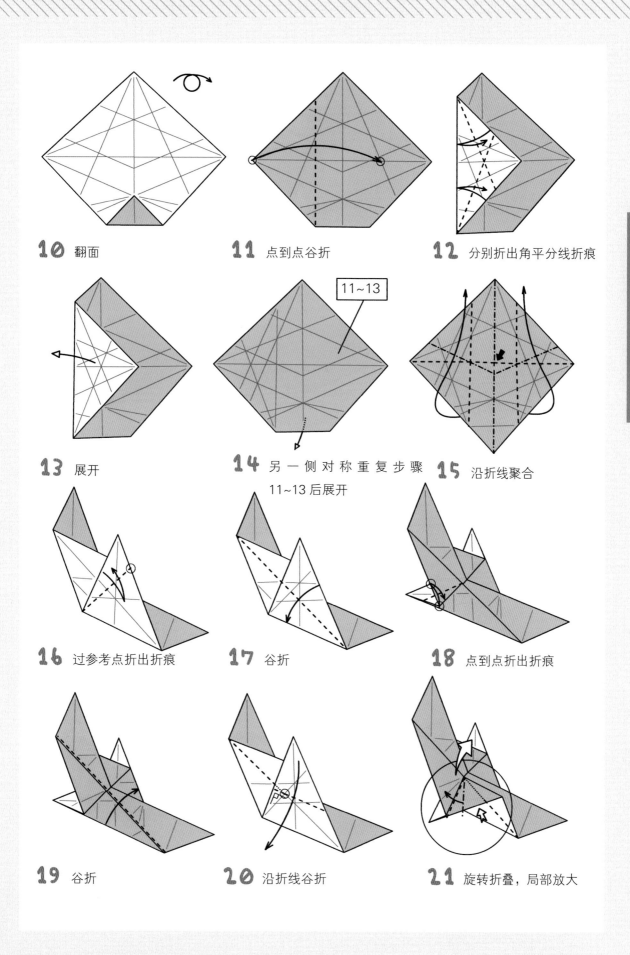

10 翻面

11 点到点谷折

12 分别折出角平分线折痕

13 展开

14 另 一 侧 对 称 重 复 步 骤 11~13 后展开

15 沿折线聚合

16 过参考点折出折痕

17 谷折

18 点到点折出折痕

19 谷折

20 沿折线谷折

21 旋转折叠，局部放大

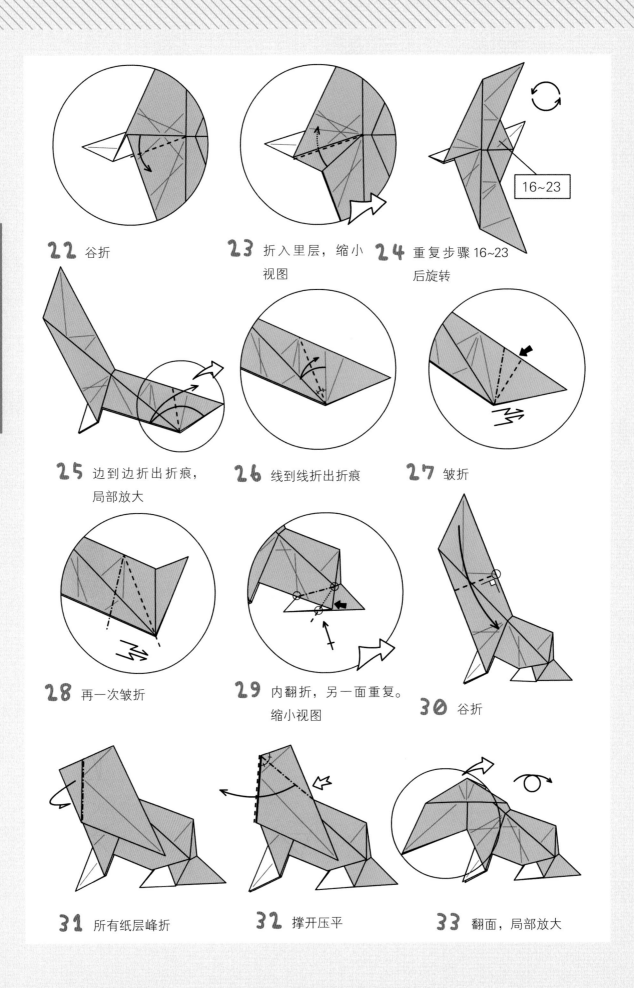

22 谷折

23 折入里层，缩小视图

24 重复步骤16~23后旋转

16~23

25 边到边折出折痕，局部放大

26 线到线折出折痕

27 皱折

28 再一次皱折

29 内翻折，另一面重复。缩小视图

30 谷折

31 所有纸层峰折

32 撑开压平

33 翻面，局部放大

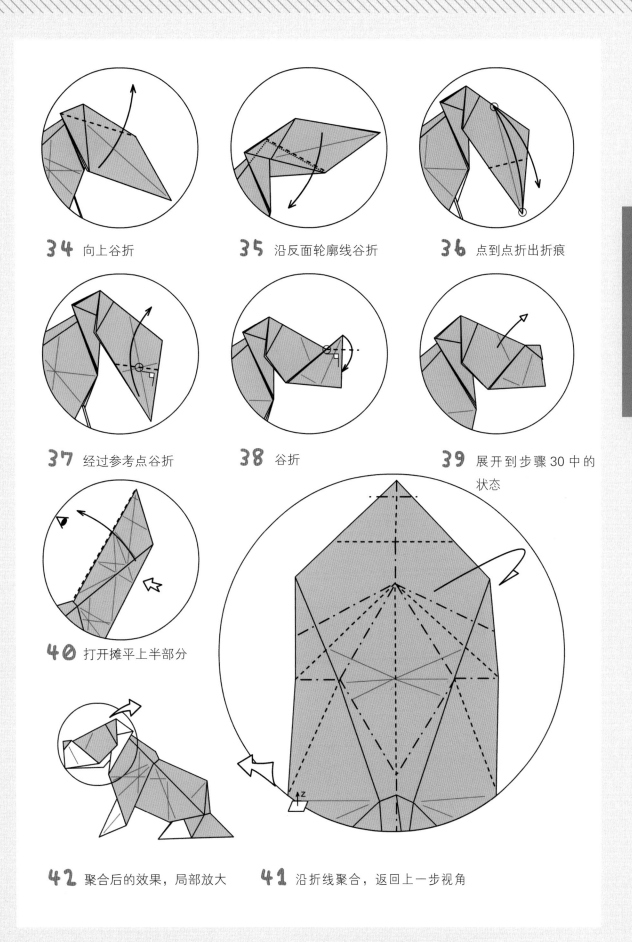

34 向上谷折

35 沿反面轮廓线谷折

36 点到点折出折痕

37 经过参考点谷折

38 谷折

39 展开到步骤 30 中的状态

40 打开摊平上半部分

42 聚合后的效果，局部放大

41 沿折线聚合，返回上一步视角

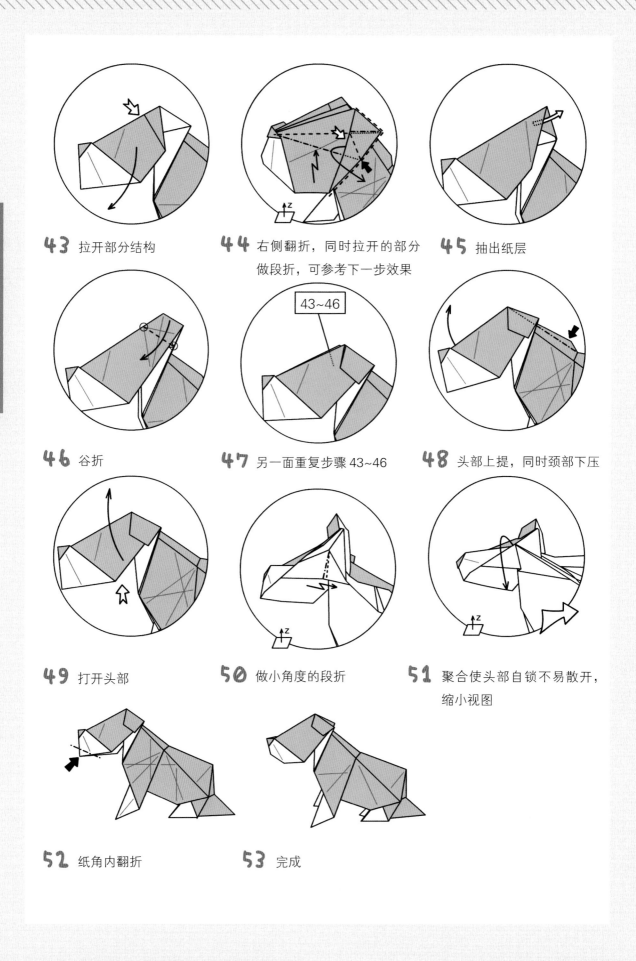

43 拉开部分结构

44 右侧翻折，同时拉开的部分做段折，可参考下一步效果

45 抽出纸层

46 谷折

47 另一面重复步骤 43~46

48 头部上提，同时颈部下压

49 打开头部

50 做小角度的段折

51 聚合使头部自锁不易散开，缩小视图

52 纸角内翻折

53 完成

海马

作品难度：★☆☆
步骤总数：55 步
纸张尺寸：15cm×15cm

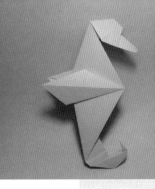

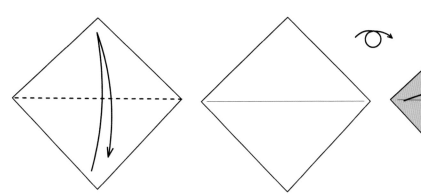

1 折出折痕

2 翻面

3 向右谷折

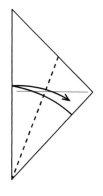

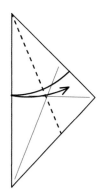

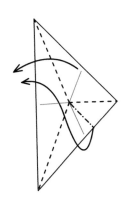

4 边到边折出折痕

5 边到边折出折痕

6 兔耳折

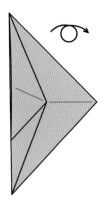

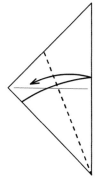

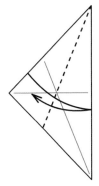

7 翻面

8 边到边折出折痕

9 边到边折出折痕

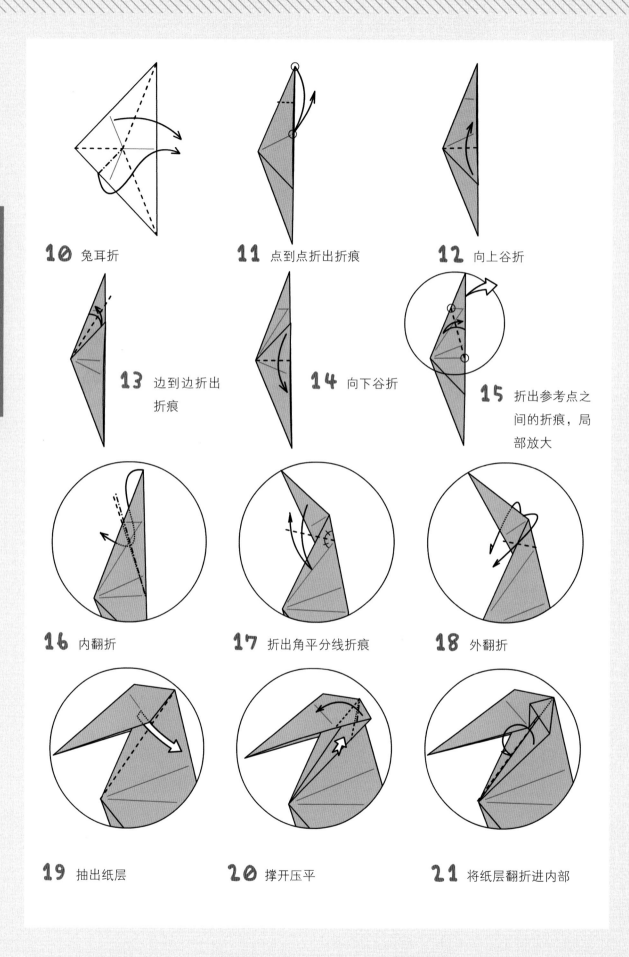

10 兔耳折

11 点到点折出折痕

12 向上谷折

13 边到边折出折痕

14 向下谷折

15 折出参考点之间的折痕，局部放大

16 内翻折

17 折出角平分线折痕

18 外翻折

19 抽出纸层

20 撑开压平

21 将纸层翻折进内部

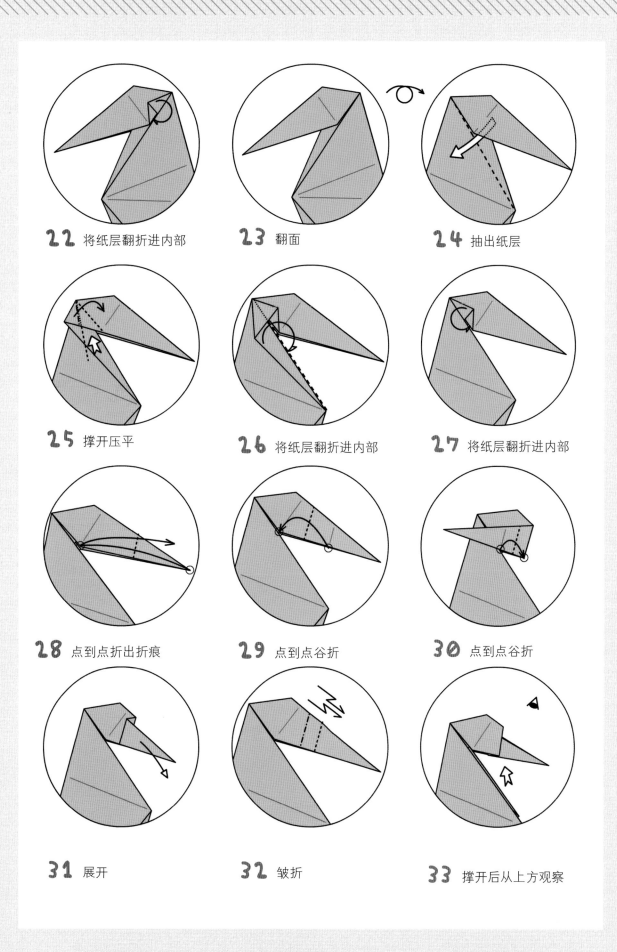

22 将纸层翻折进内部

23 翻面

24 抽出纸层

25 撑开压平

26 将纸层翻折进内部

27 将纸层翻折进内部

28 点到点折出折痕

29 点到点谷折

30 点到点谷折

31 展开

32 皱折

33 撑开后从上方观察

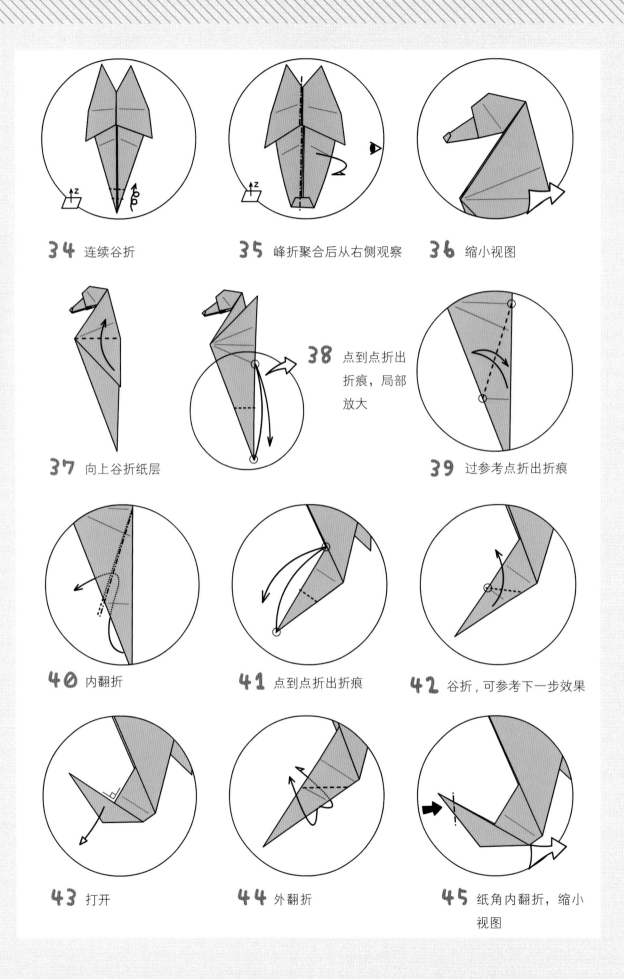

34 连续谷折

35 峰折聚合后从右侧观察

36 缩小视图

37 向上谷折纸层

38 点到点折出折痕，局部放大

39 过参考点折出折痕

40 内翻折

41 点到点折出折痕

42 谷折，可参考下一步效果

43 打开

44 外翻折

45 纸角内翻折，缩小视图

纯粹折纸·万物可折叠

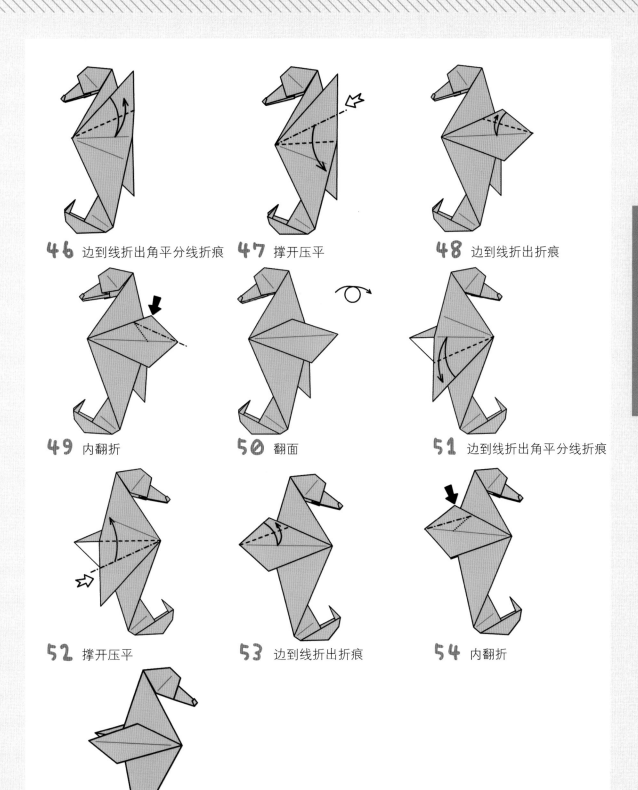

46 边到线折出角平分线折痕

47 撑开压平

48 边到线折出折痕

49 内翻折

50 翻面

51 边到线折出角平分线折痕

52 撑开压平

53 边到线折出折痕

54 内翻折

55 完成

小女孩

作品难度：★★☆
步骤总数：55 步
纸张尺寸：20cm×20cm

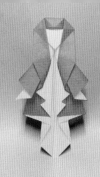

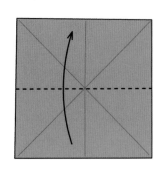

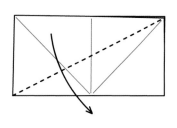

1 折出对角线折痕

2 边到边折出折痕后翻面

3 谷折

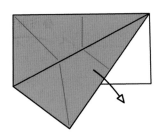

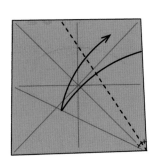

4 沿对角线谷折

5 完全展开

6 边到线折出角平分线折痕

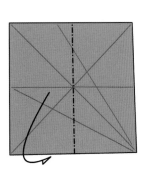

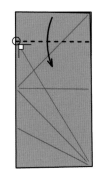

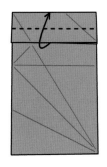

7 峰折

8 过参考点谷折

9 边到边谷折

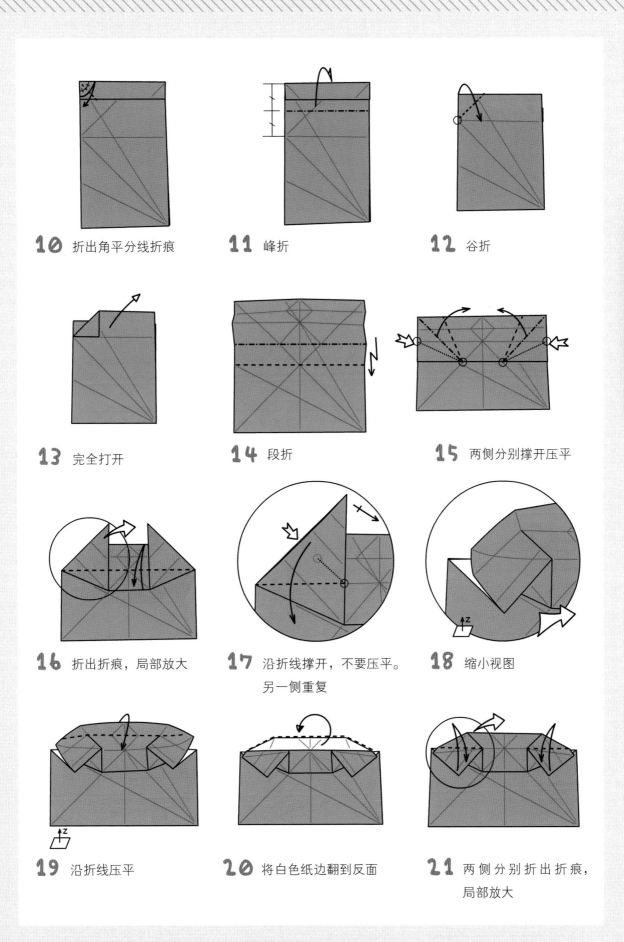

10 折出角平分线折痕

11 峰折

12 谷折

13 完全打开

14 段折

15 两侧分别撑开压平

16 折出折痕，局部放大

17 沿折线撑开，不要压平。另一侧重复

18 缩小视图

19 沿折线压平

20 将白色纸边翻到反面

21 两侧分别折出折痕，局部放大

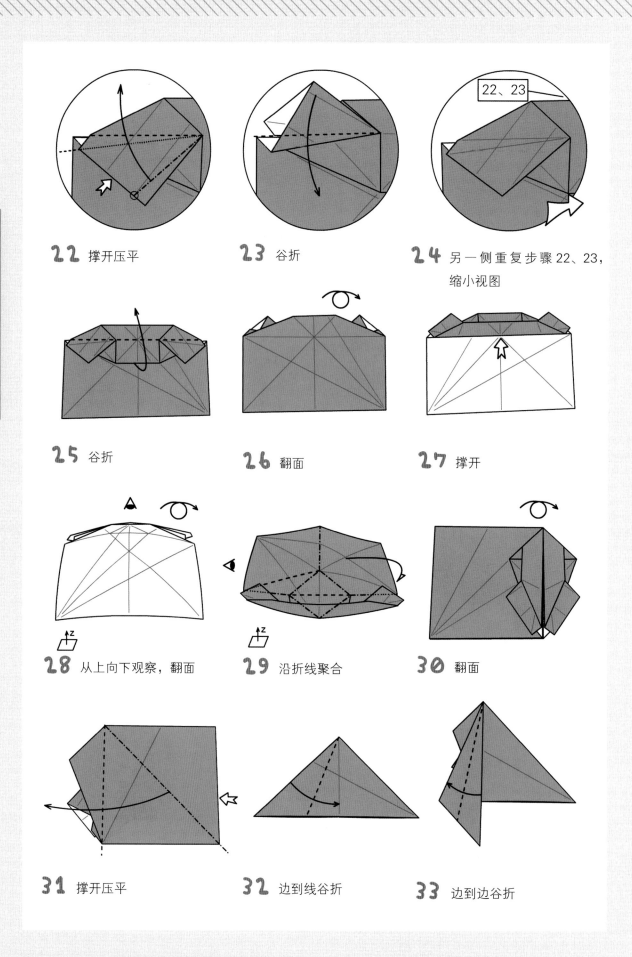

22 撑开压平

23 谷折

24 另一侧重复步骤22、23，缩小视图

25 谷折

26 翻面

27 撑开

28 从上向下观察，翻面

29 沿折线聚合

30 翻面

31 撑开压平

32 边到线谷折

33 边到边谷折

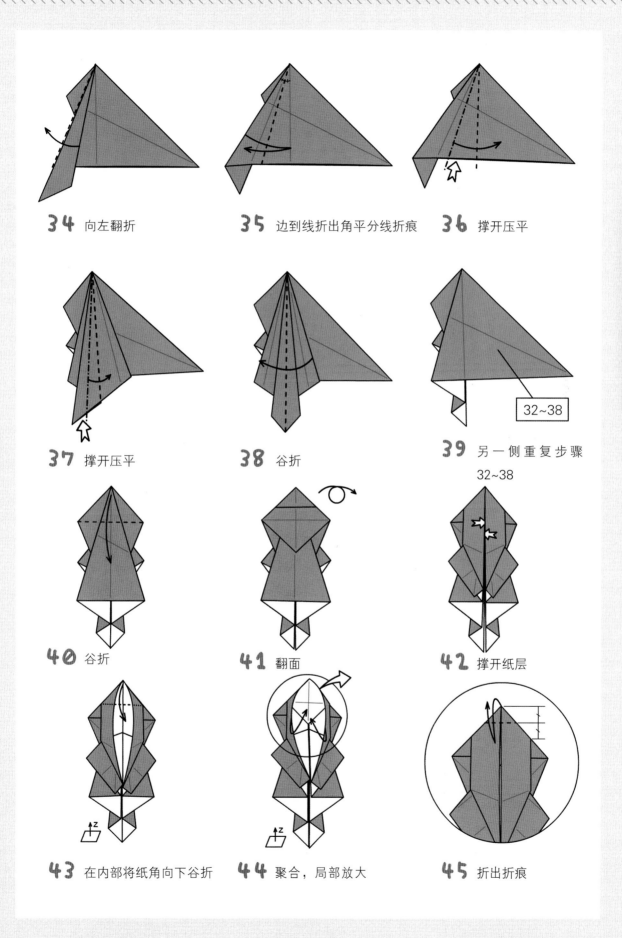

34 向左翻折

35 边到线折出角平分线折痕

36 撑开压平

37 撑开压平

38 谷折

39 另一侧重复步骤 32~38

32~38

40 谷折

41 翻面

42 撑开纸层

43 在内部将纸角向下谷折

44 聚合，局部放大

45 折出折痕

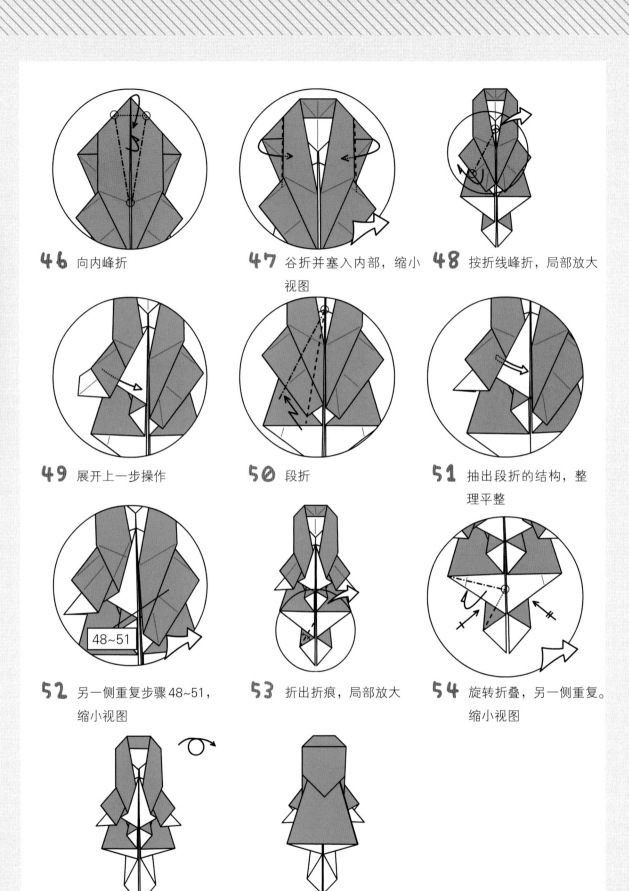

46 向内峰折

47 谷折并塞入内部，缩小视图

48 按折线峰折，局部放大

49 展开上一步操作

50 段折

51 抽出段折的结构，整理平整

52 另一侧重复步骤48~51，缩小视图

48~51

53 折出折痕，局部放大

54 旋转折叠，另一侧重复。缩小视图

55 完成

反面展示

鼬鼠

作品难度：★★☆

步骤总数：56 步

纸张尺寸：20cm×20cm

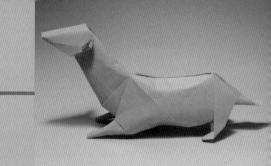

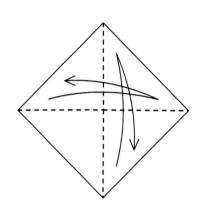

1 折出对角线折痕

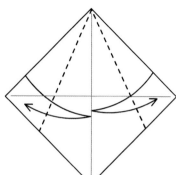

2 边到线折出折痕

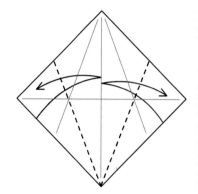

3 边到线折出折痕

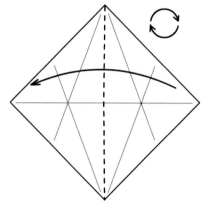

4 谷折后逆时针旋转 45°

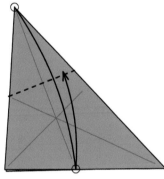

5 点到点折出折痕

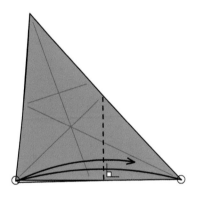

6 点到点折出折痕

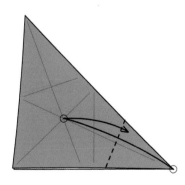

7 点到点折出折痕

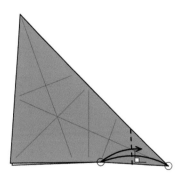

8 点到点折出折痕

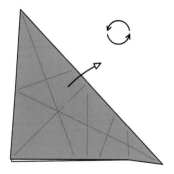

9 打开后旋转，回到步骤 4 的状态

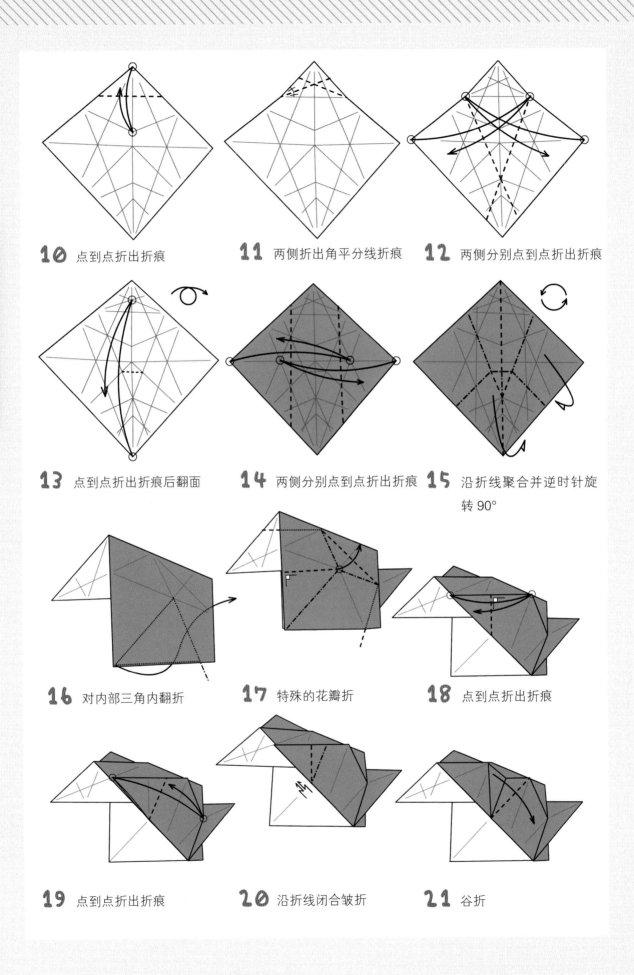

10 点到点折出折痕

11 两侧折出角平分线折痕

12 两侧分别点到点折出折痕

13 点到点折出折痕后翻面

14 两侧分别点到点折出折痕

15 沿折线聚合并逆时针旋转 90°

16 对内部三角内翻折

17 特殊的花瓣折

18 点到点折出折痕

19 点到点折出折痕

20 沿折线闭合皱折

21 谷折

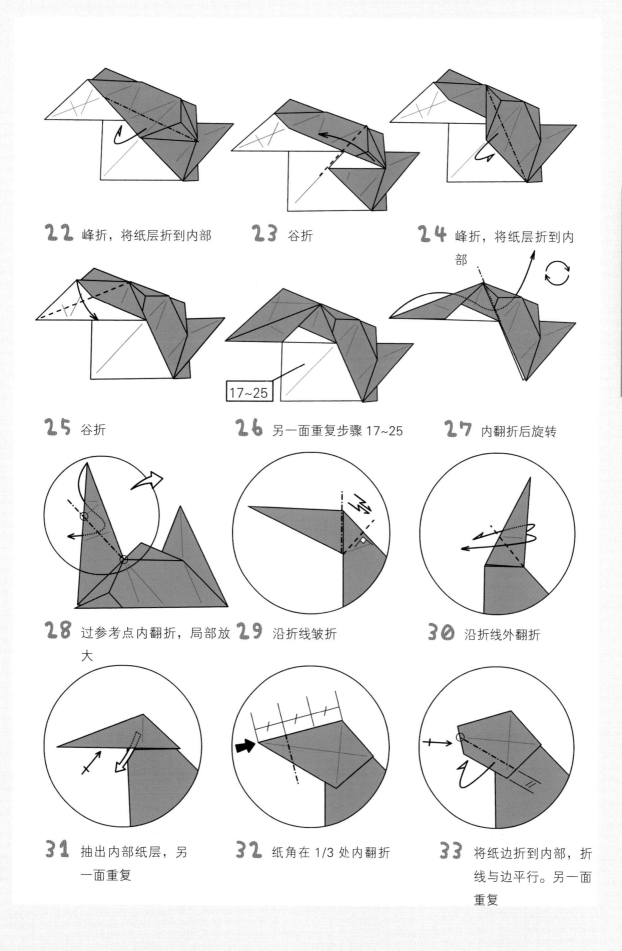

22 峰折，将纸层折到内部

23 谷折

24 峰折，将纸层折到内部

25 谷折

26 另一面重复步骤17~25

17~25

27 内翻折后旋转

28 过参考点内翻折，局部放大

29 沿折线皱折

30 沿折线外翻折

31 抽出内部纸层，另一面重复

32 纸角在1/3处内翻折

33 将纸边折到内部，折线与边平行。另一面重复

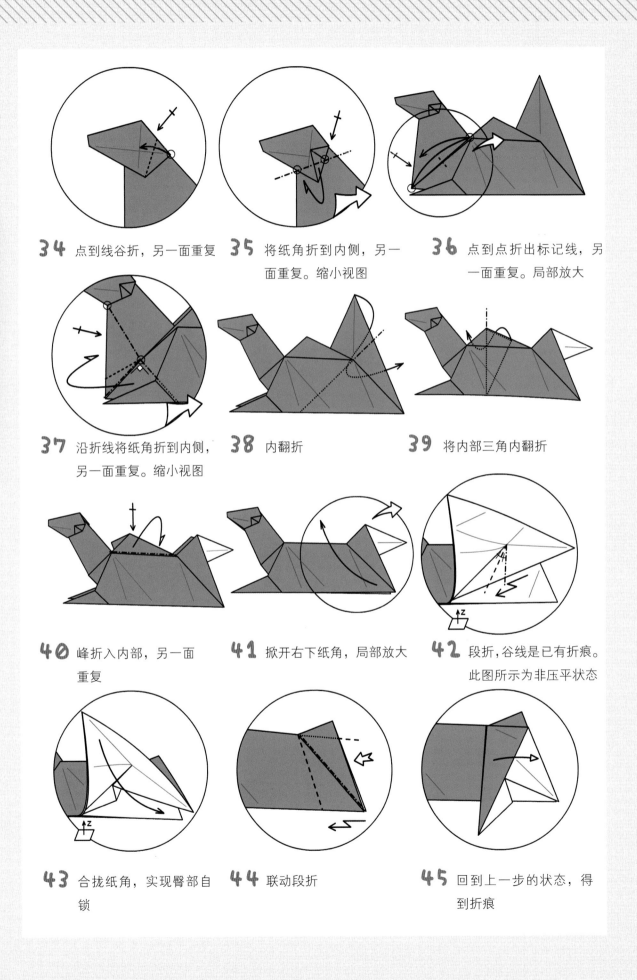

34 点到线谷折，另一面重复

35 将纸角折到内侧，另一面重复。缩小视图

36 点到点折出标记线，另一面重复。局部放大

37 沿折线将纸角折到内侧，另一面重复。缩小视图

38 内翻折

39 将内部三角内翻折

40 峰折入内部，另一面重复

41 掀开右下纸角，局部放大

42 段折，谷线是已有折痕。此图所示为非压平状态

43 合拢纸角，实现臀部自锁

44 联动段折

45 回到上一步的状态，得到折痕

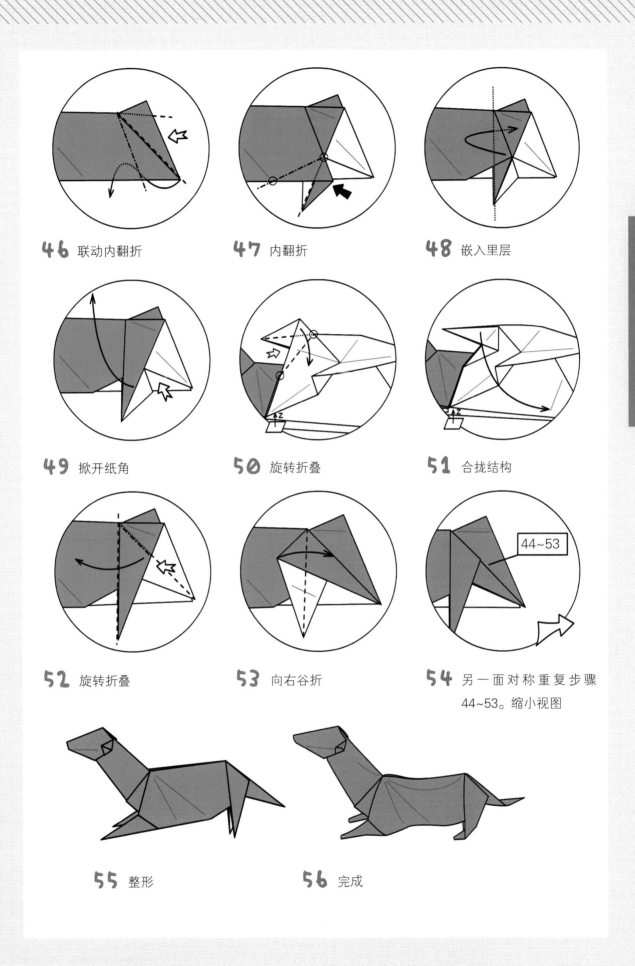

46 联动内翻折

47 内翻折

48 嵌入里层

49 掀开纸角

50 旋转折叠

51 合拢结构

52 旋转折叠

53 向右谷折

54 另一面对称重复步骤 44~53。缩小视图

44~53

55 整形

56 完成

仓鼠

作品难度：★★☆
步骤总数：57 步
纸张尺寸：20cm×20cm

纯粹折纸·万物可折叠

1 折出对角线折痕

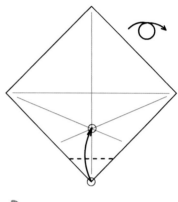

2 边到线折出折痕

3 点到点谷折后翻面

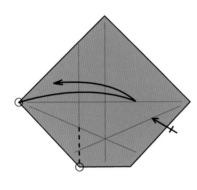

4 经过参考点折出标记线，另一侧对称重复

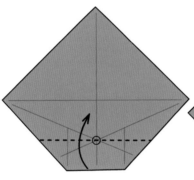

5 经过参考点谷折

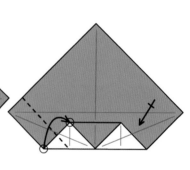

6 点到点谷折，另一侧对称重复

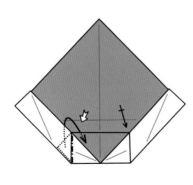

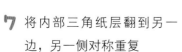

7 将内部三角纸层翻到另一边，另一侧对称重复

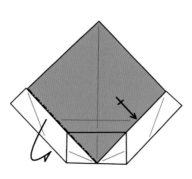

8 峰折，另一侧对称重复

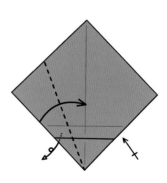

9 边到线谷折，反面结构顺势翻过。另一侧对称重复

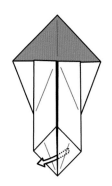

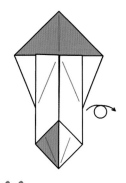

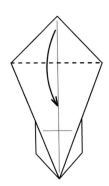

10 抽出内部纸层并压平，
可参考下一步效果

11 翻面

12 谷折

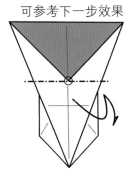

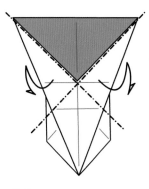

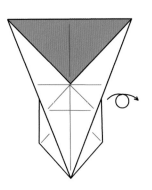

13 经过参考点折出折痕

14 两侧分别折出折痕

15 翻面

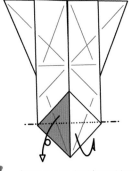

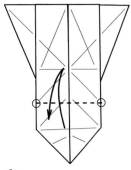

16 将纸层沿折线翻转到反面，
参考下一步效果

17 过参考点折出折痕

18 撑开结构

19 沿折线聚合，本步骤是
立体状态

20 内翻折

21 右侧对称重复步骤
19、20

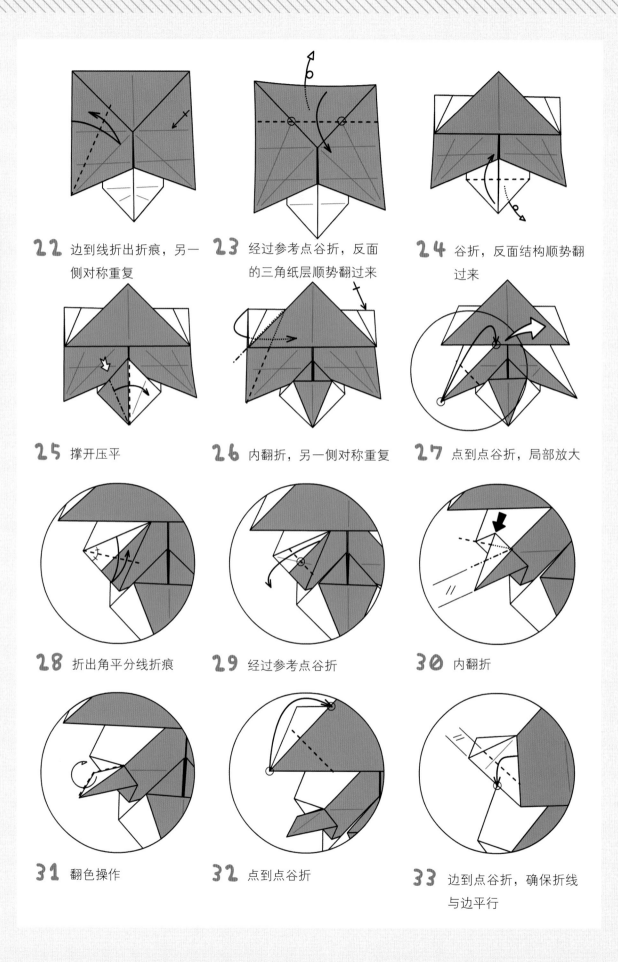

22 边到线折出折痕，另一
侧对称重复

23 经过参考点谷折，反面
的三角纸层顺势翻过来

24 谷折，反面结构顺势翻
过来

25 撑开压平

26 内翻折，另一侧对称重复

27 点到点谷折，局部放大

28 折出角平分线折痕

29 经过参考点谷折

30 内翻折

31 翻色操作

32 点到点谷折

33 边到点谷折，确保折线
与边平行

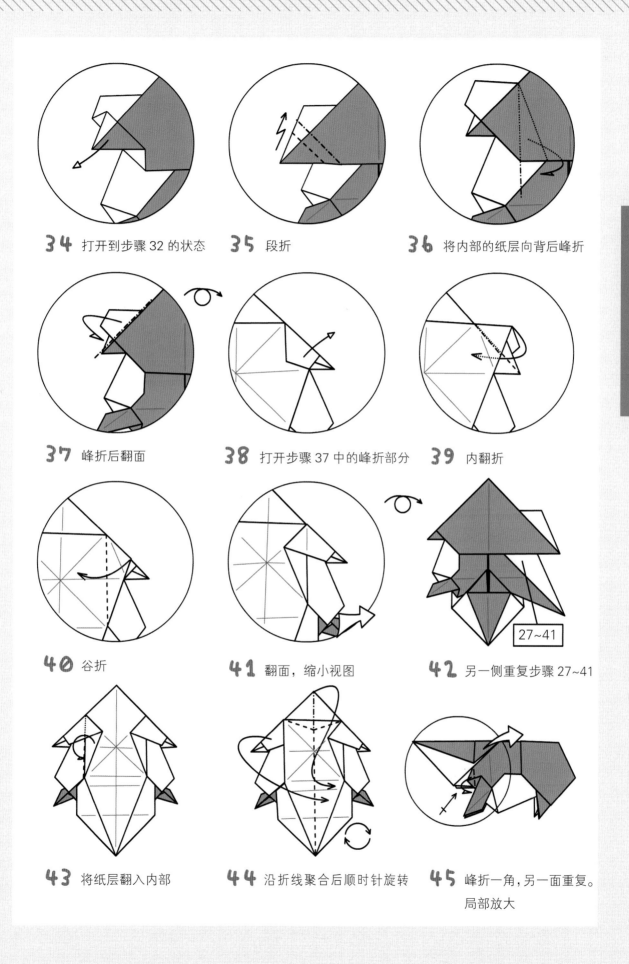

34 打开到步骤32的状态　　**35** 段折　　**36** 将内部的纸层向背后峰折

37 峰折后翻面　　**38** 打开步骤37中的峰折部分　　**39** 内翻折

40 谷折　　**41** 翻面，缩小视图　　**42** 另一侧重复步骤27~41

27~41

43 将纸层翻入内部　　**44** 沿折线聚合后顺时针旋转　　**45** 峰折一角，另一面重复。

局部放大

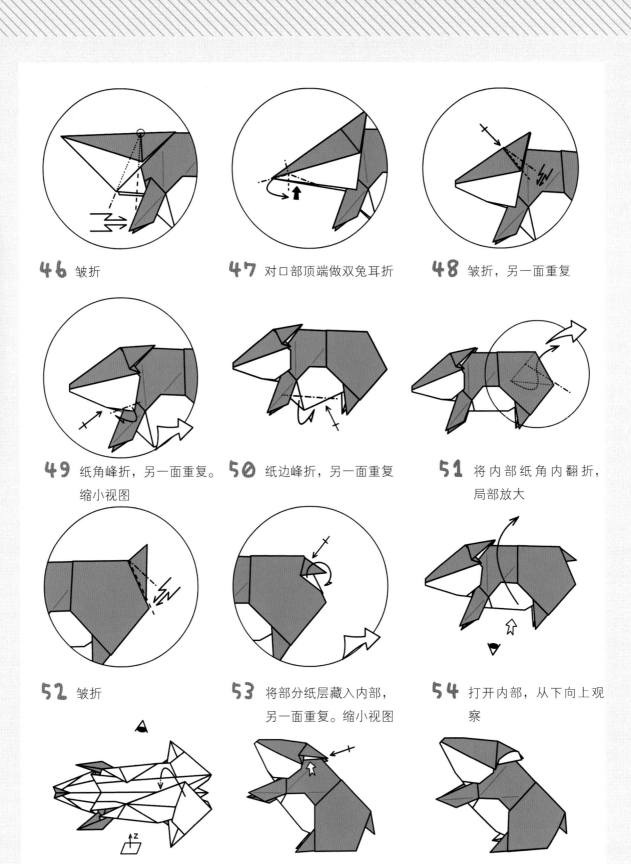

46 皱折

47 对口部顶端做双兔耳折

48 皱折，另一面重复

49 纸角峰折，另一面重复。缩小视图

50 纸边峰折，另一面重复

51 将内部纸角内翻折，局部放大

52 皱折

53 将部分纸层藏入内部，另一面重复。缩小视图

54 打开内部，从下向上观察

55 将一侧的纸层插入另一侧口袋，实现结构自锁

56 撑开耳朵

57 完成

狐狸

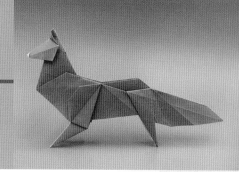

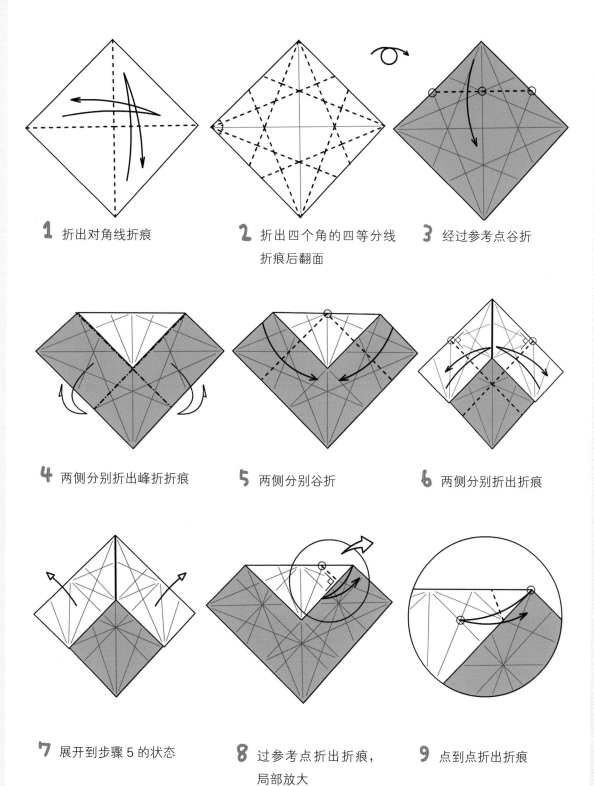

1 折出对角线折痕

2 折出四个角的四等分线折痕后翻面

3 经过参考点谷折

4 两侧分别折出峰折折痕

5 两侧分别谷折

6 两侧分别折出折痕

7 展开到步骤 5 的状态

8 过参考点折出折痕，局部放大

9 点到点折出折痕

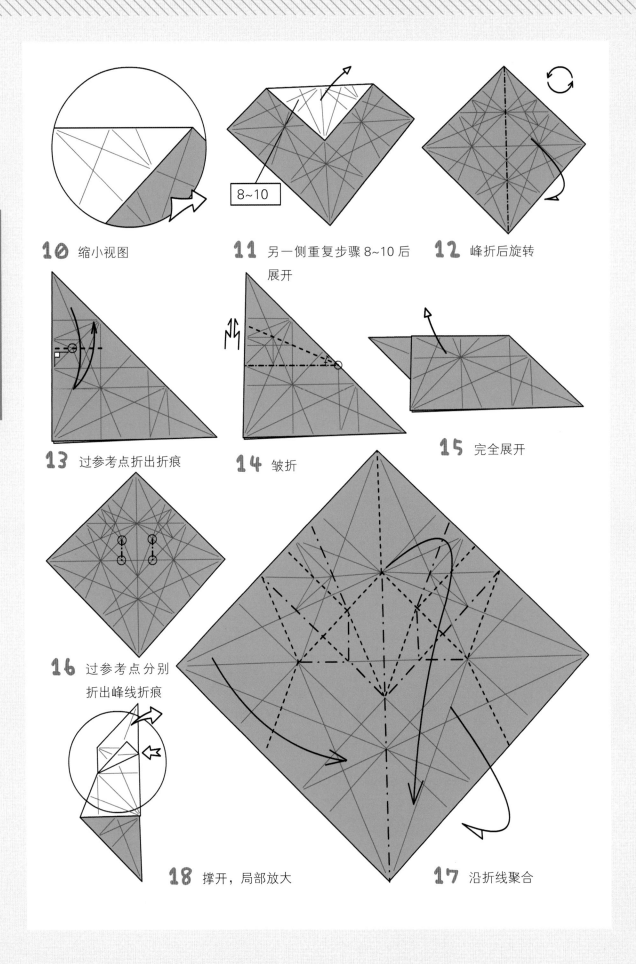

10 缩小视图

11 另一侧重复步骤 8~10 后展开

8~10

12 峰折后旋转

13 过参考点折出折痕

14 皱折

15 完全展开

16 过参考点分别折出峰线折痕

18 撑开，局部放大

17 沿折线聚合

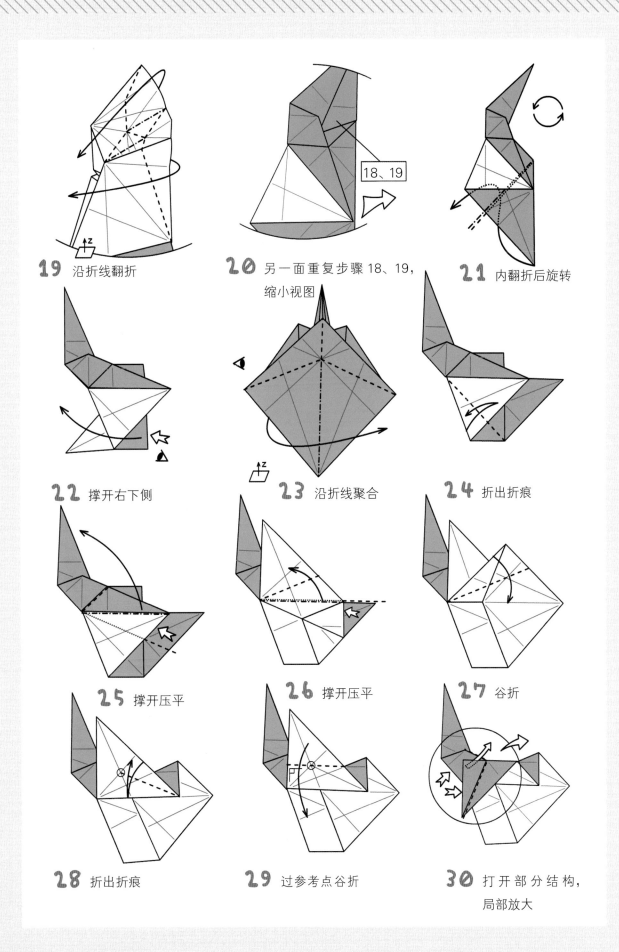

19 沿折线翻折

20 另一面重复步骤 18、19，缩小视图

18、19

21 内翻折后旋转

22 撑开右下侧

23 沿折线聚合

24 折出折痕

25 撑开压平

26 撑开压平

27 谷折

28 折出折痕

29 过参考点谷折

30 打开部分结构，局部放大

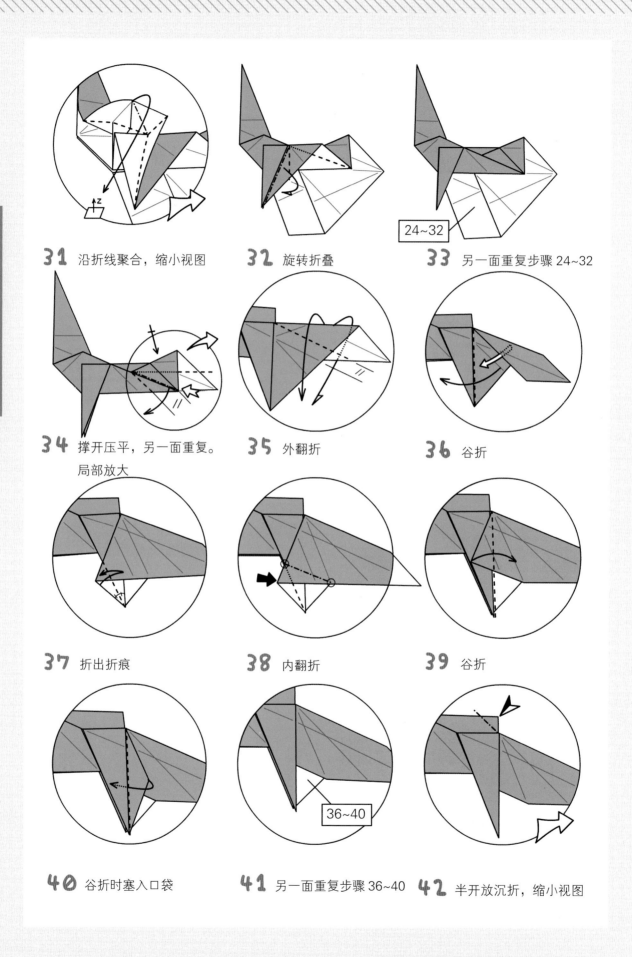

31 沿折线聚合，缩小视图

32 旋转折叠

33 另一面重复步骤24~32

24~32

34 撑开压平，另一面重复。

局部放大

35 外翻折

36 谷折

37 折出折痕

38 内翻折

36~40

39 谷折

40 谷折时塞入口袋

41 另一面重复步骤36~40

42 半开放沉折，缩小视图

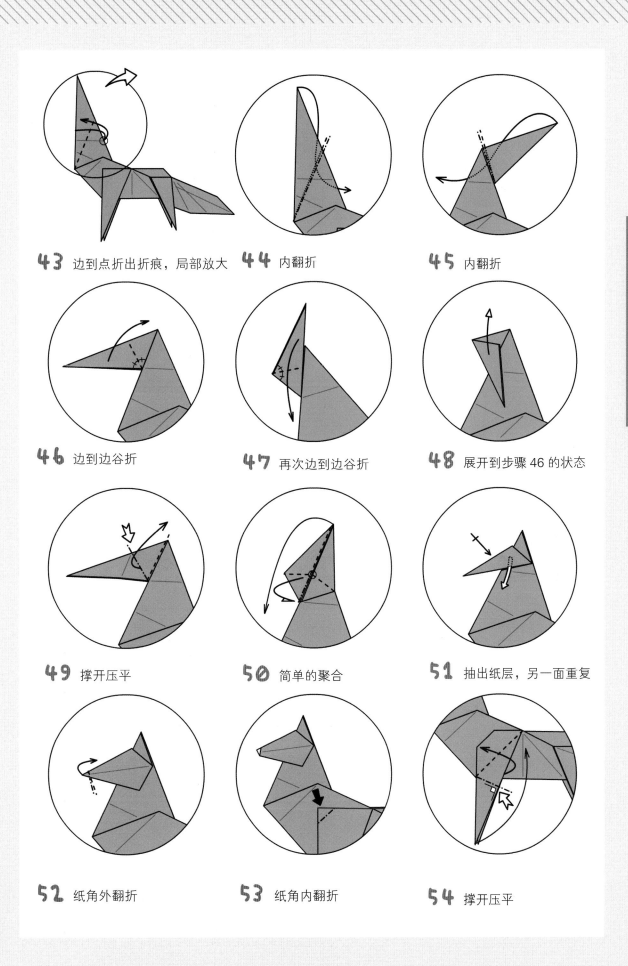

43 边到点折出折痕，局部放大

44 内翻折

45 内翻折

46 边到边谷折

47 再次边到边谷折

48 展开到步骤 46 的状态

49 撑开压平

50 简单的聚合

51 抽出纸层，另一面重复

52 纸角外翻折

53 纸角内翻折

54 撑开压平

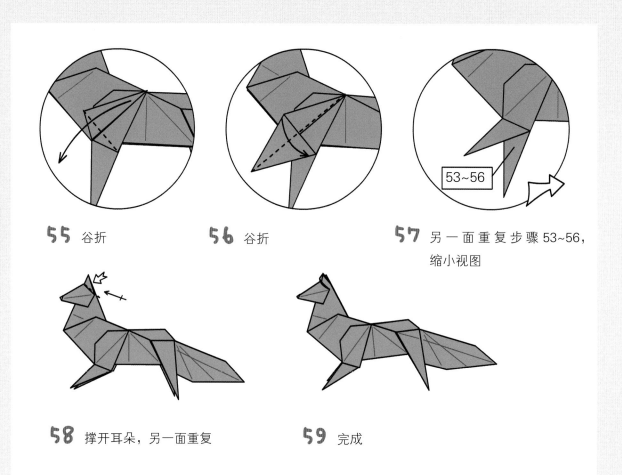

55 谷折

56 谷折

57 另一面重复步骤 53~56，
缩小视图

58 撑开耳朵，另一面重复

59 完成

乌龟

作品难度：★★☆

步骤总数：65 步

纸张尺寸：15cm×15cm

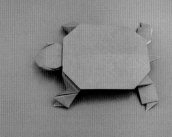

1 边到边折出折痕

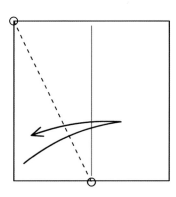

2 过参考点折出折痕

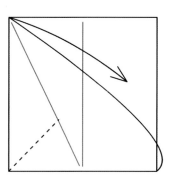

3 折出部分对角线折痕

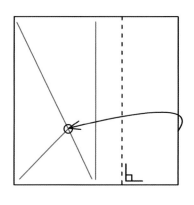

4 边到点谷折

5 边到边谷折

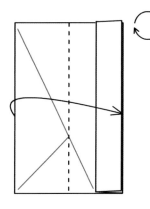

6 边到边谷折

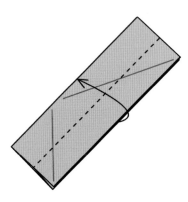

7 边到边谷折

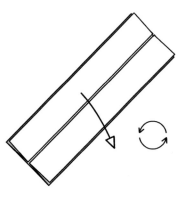

8 完全展开后旋转

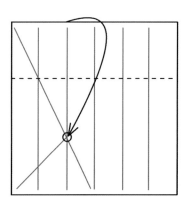

9 边到点谷折

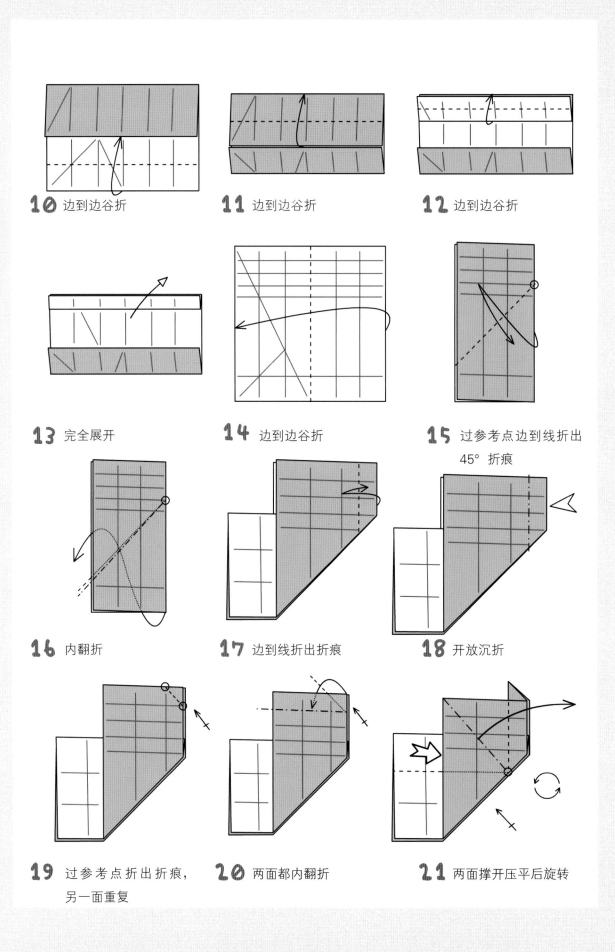

10 边到边谷折

11 边到边谷折

12 边到边谷折

13 完全展开

14 边到边谷折

15 过参考点边到线折出
45° 折痕

16 内翻折

17 边到线折出折痕

18 开放沉折

19 过参考点折出折痕，
另一面重复

20 两面都内翻折

21 两面撑开压平后旋转

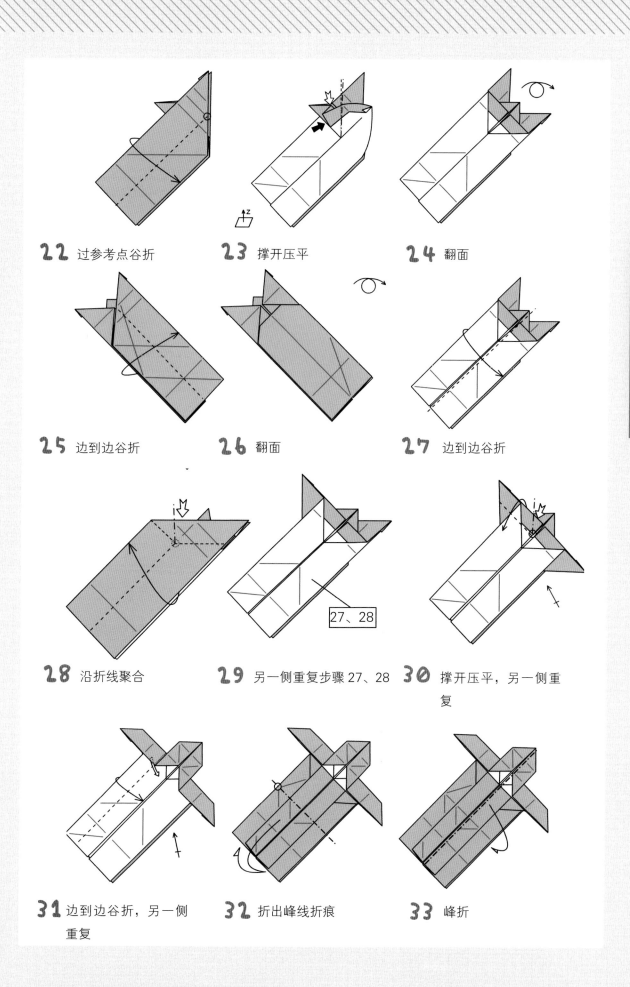

22 过参考点谷折

23 撑开压平

24 翻面

25 边到边谷折

26 翻面

27 边到边谷折

28 沿折线聚合

29 另一侧重复步骤 27、28

30 撑开压平，另一侧重复

31 边到边谷折，另一侧重复

32 折出峰线折痕

33 峰折

27、28

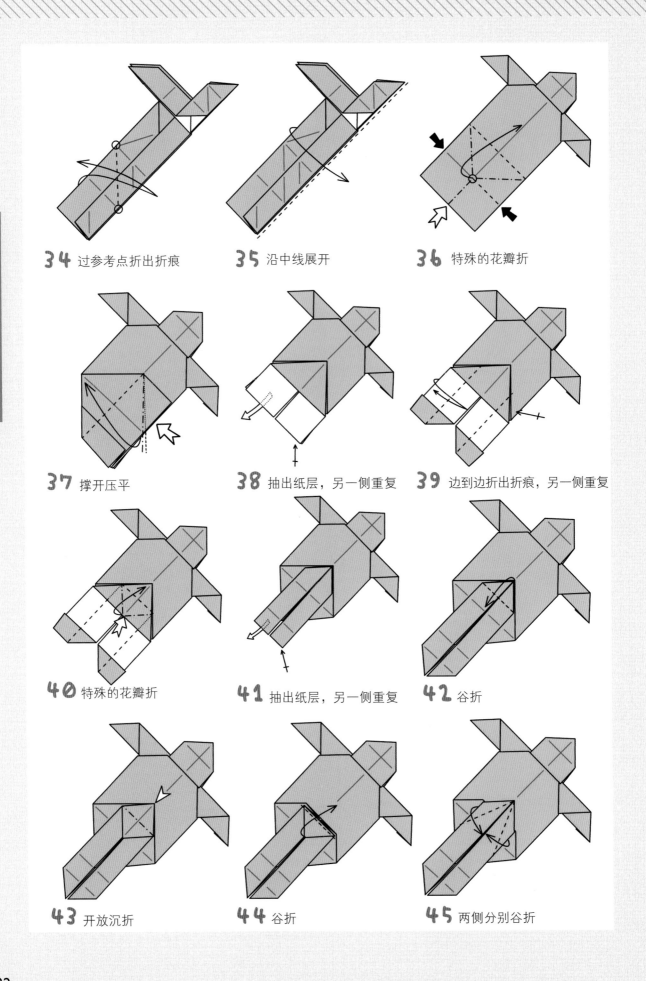

34 过参考点折出折痕

35 沿中线展开

36 特殊的花瓣折

37 撑开压平

38 抽出纸层，另一侧重复

39 边到边折出折痕，另一侧重复

40 特殊的花瓣折

41 抽出纸层，另一侧重复

42 谷折

43 开放沉折

44 谷折

45 两侧分别谷折

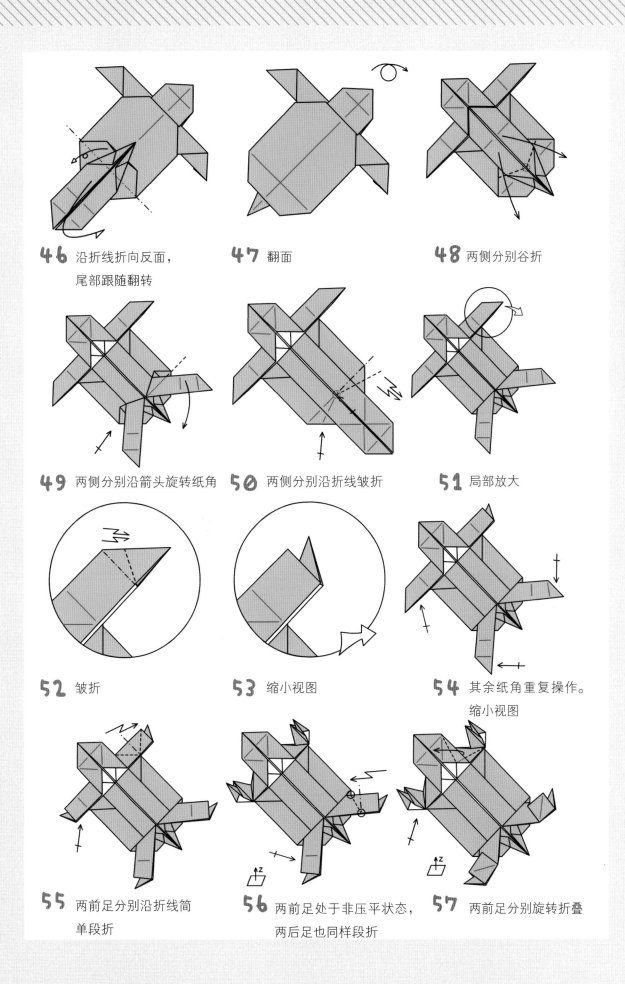

46 沿折线折向反面，
尾部跟随翻转

47 翻面

48 两侧分别谷折

49 两侧分别沿箭头旋转纸角

50 两侧分别沿折线皱折

51 局部放大

52 皱折

53 缩小视图

54 其余纸角重复操作。
缩小视图

55 两前足分别沿折线简
单段折

56 两前足处于非压平状态，
两后足也同样段折

57 两前足分别旋转折叠

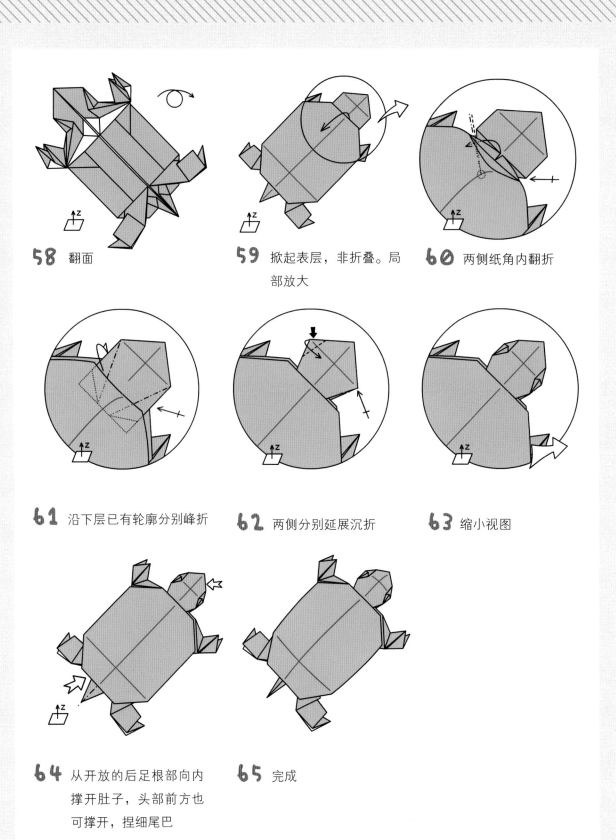

58 翻面

59 掀起表层，非折叠。局部放大

60 两侧纸角内翻折

61 沿下层已有轮廓分别峰折

62 两侧分别延展沉折

63 缩小视图

64 从开放的后足根部向内撑开肚子，头部前方也可撑开，捏细尾巴

65 完成

大脸猫

作品难度：★★☆
步骤总数：52 步
纸张尺寸：15cm×15cm

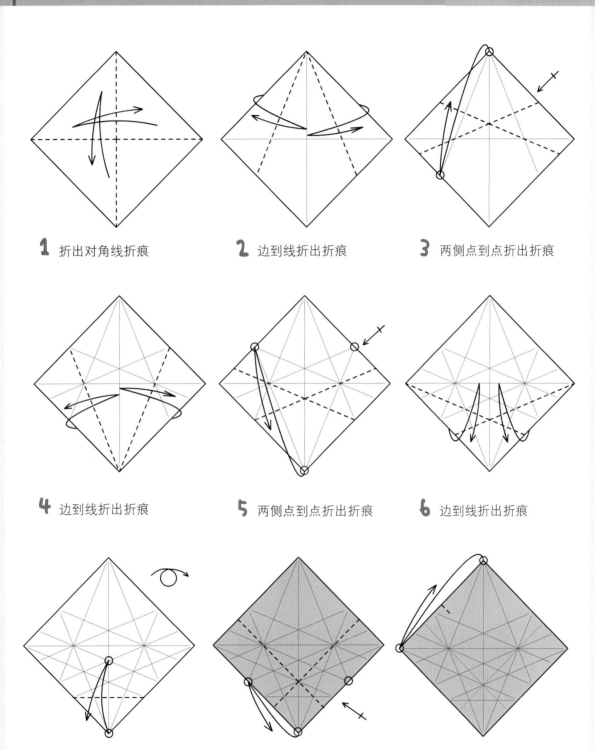

1 折出对角线折痕

2 边到线折出折痕

3 两侧点到点折出折痕

4 边到线折出折痕

5 两侧点到点折出折痕

6 边到线折出折痕

7 点到点折出折痕，翻面

8 两侧点到点折出折痕

9 点到点折出标记线

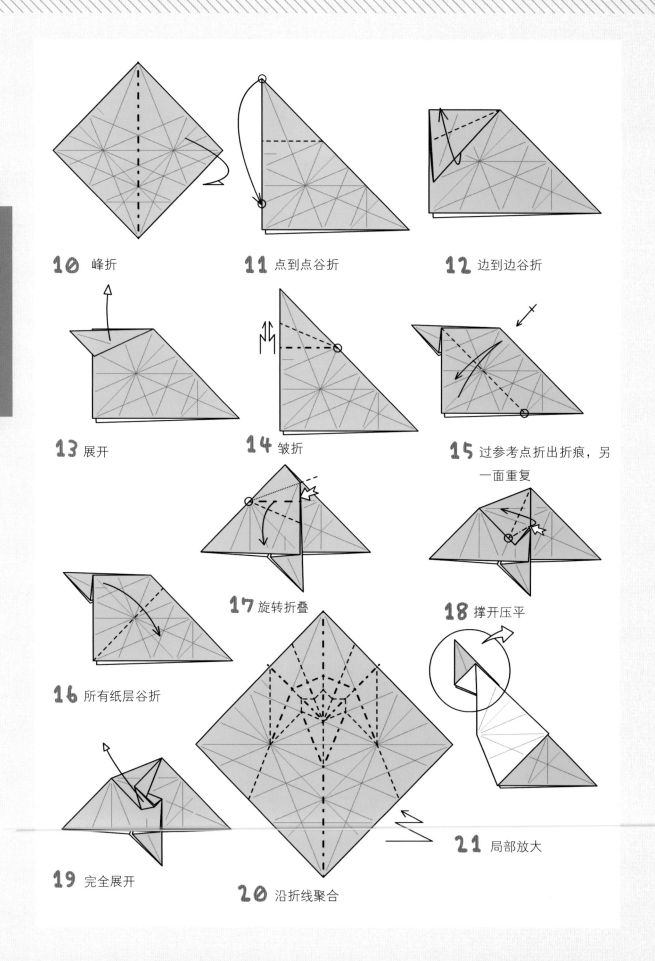

10 峰折

11 点到点谷折

12 边到边谷折

13 展开

14 皱折

15 过参考点折出折痕，另一面重复

16 所有纸层谷折

17 旋转折叠

18 撑开压平

19 完全展开

20 沿折线聚合

21 局部放大

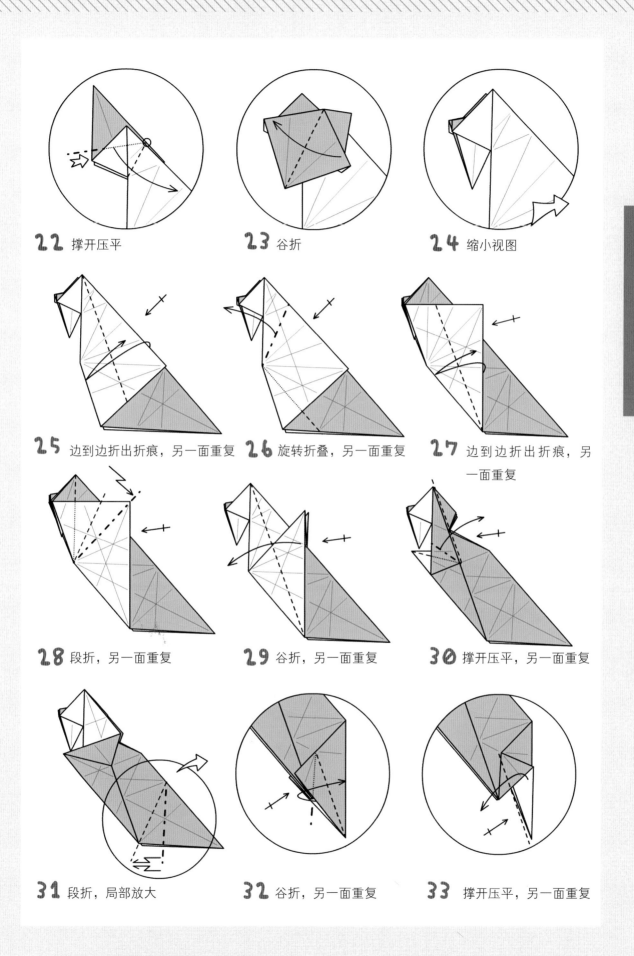

22 撑开压平

23 谷折

24 缩小视图

25 边到边折出折痕，另一面重复

26 旋转折叠，另一面重复

27 边到边折出折痕，另一面重复

28 段折，另一面重复

29 谷折，另一面重复

30 撑开压平，另一面重复

31 段折，局部放大

32 谷折，另一面重复

33 撑开压平，另一面重复

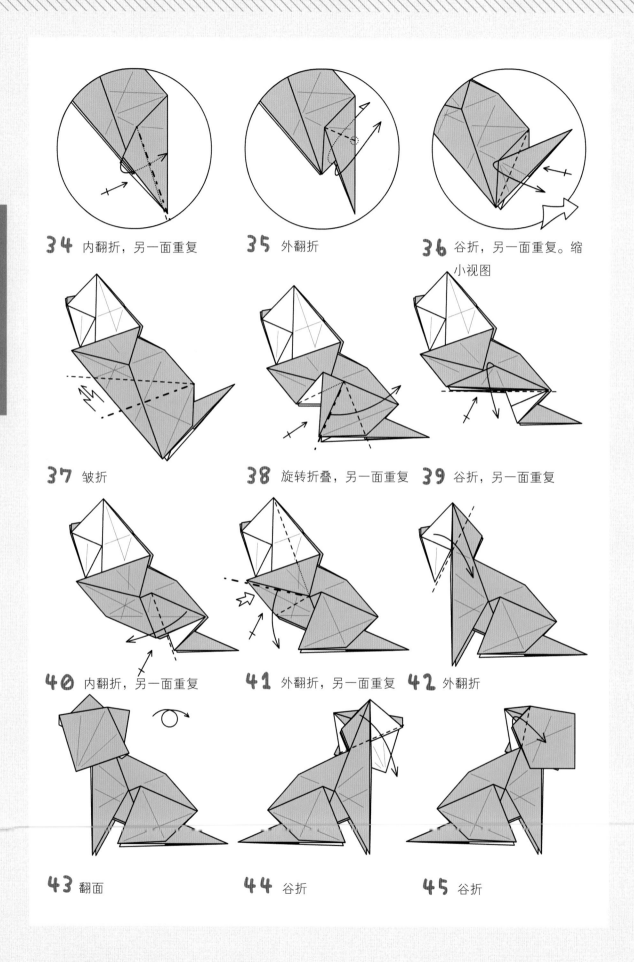

34 内翻折，另一面重复

35 外翻折

36 谷折，另一面重复。缩小视图

37 皱折

38 旋转折叠，另一面重复

39 谷折，另一面重复

40 内翻折，另一面重复

41 外翻折，另一面重复

42 外翻折

43 翻面

44 谷折

45 谷折

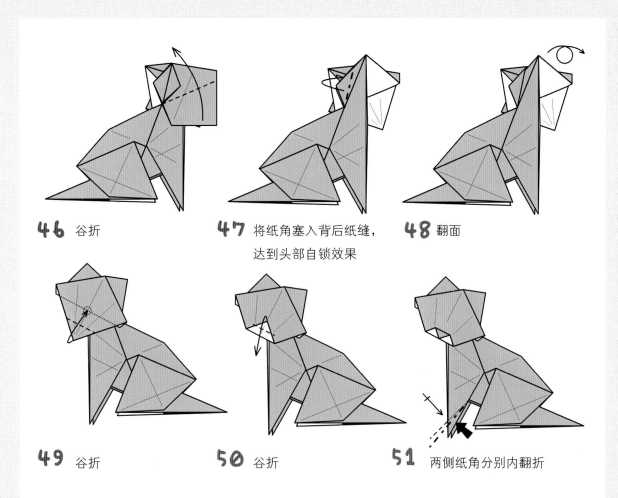

46 谷折

47 将纸角塞入背后纸缝，
达到头部自锁效果

48 翻面

49 谷折

50 谷折

51 两侧纸角分别内翻折

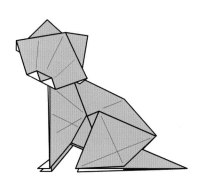

52 完成

狼

作品难度：★★☆

步骤总数：63 步

纸张尺寸：15cm×15cm

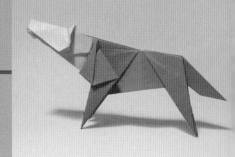

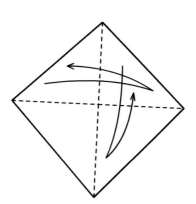

1 折出对角线折痕

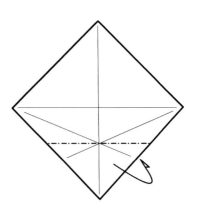

2 边到线折出折痕

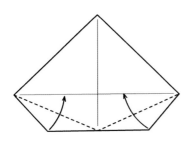

3 向反面峰折

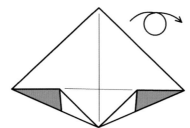

4 边到线谷折

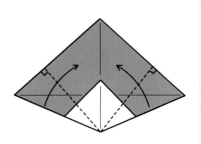

5 翻面

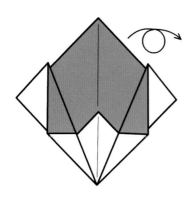

6 沿垂直于边的折线谷折

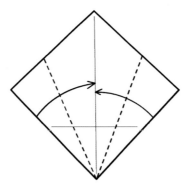

7 翻面

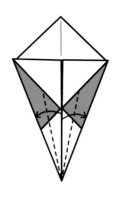

8 边到线谷折

9 再次边到线谷折

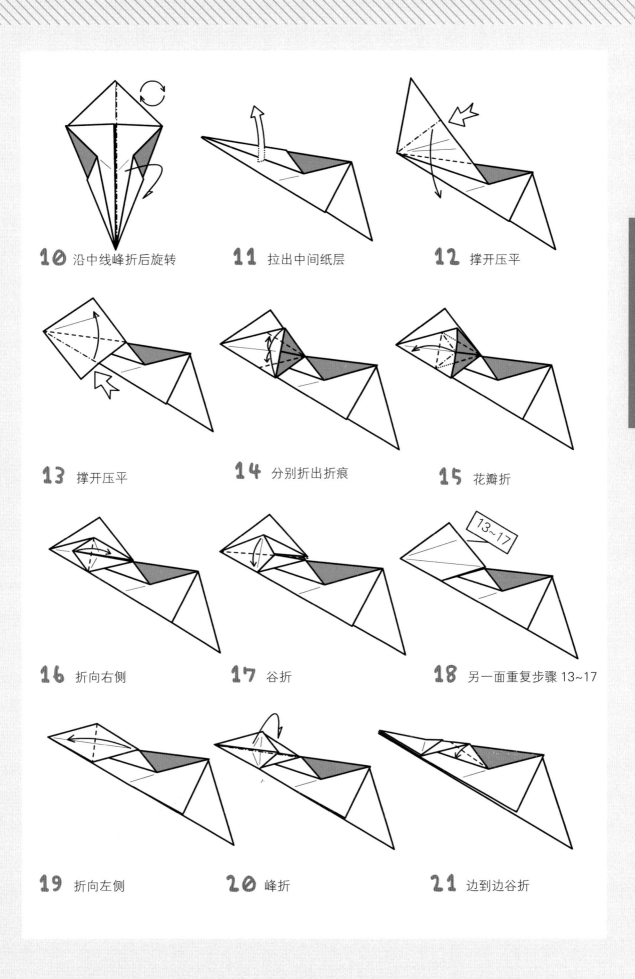

10 沿中线峰折后旋转

11 拉出中间纸层

12 撑开压平

13 撑开压平

14 分别折出折痕

15 花瓣折

16 折向右侧

17 谷折

13~17

18 另一面重复步骤13~17

19 折向左侧

20 峰折

21 边到边谷折

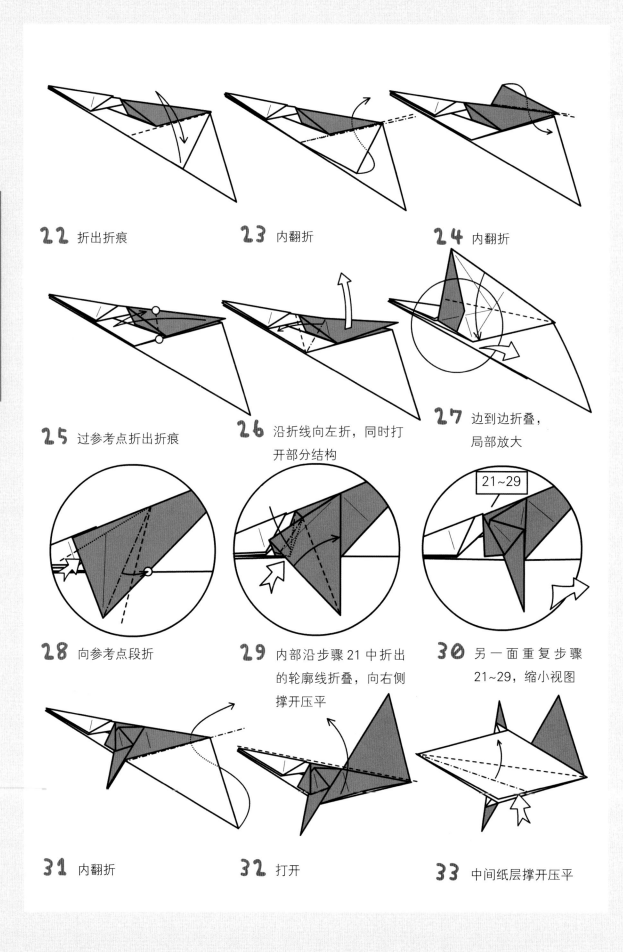

22 折出折痕

23 内翻折

24 内翻折

25 过参考点折出折痕

26 沿折线向左折，同时打开部分结构

27 边到边折叠，局部放大

28 向参考点段折

29 内部沿步骤21中折出的轮廓线折叠，向右侧撑开压平

30 另一面重复步骤21~29，缩小视图

31 内翻折

32 打开

33 中间纸层撑开压平

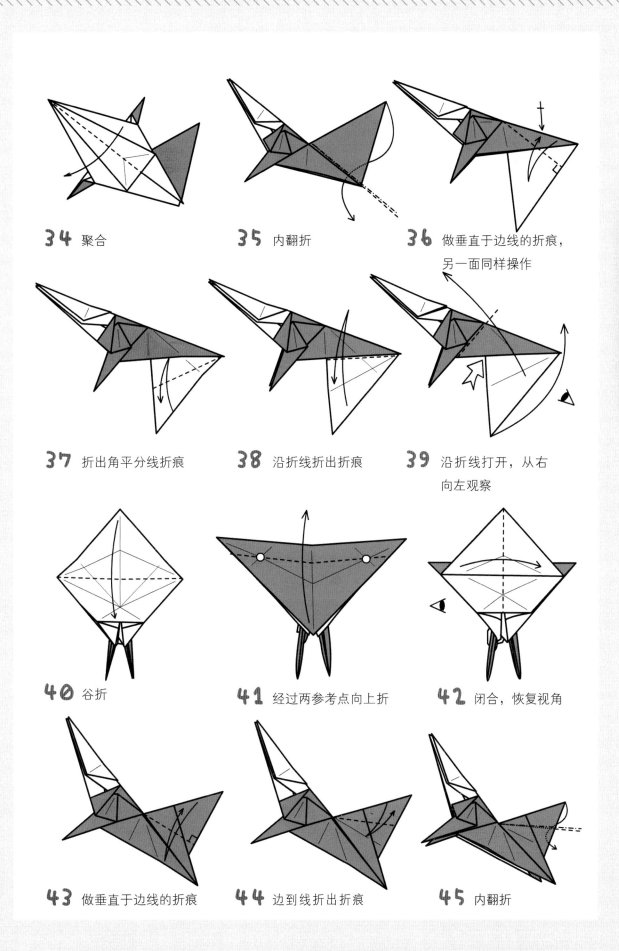

34 聚合

35 内翻折

36 做垂直于边线的折痕，另一面同样操作

37 折出角平分线折痕

38 沿折线折出折痕

39 沿折线打开，从右向左观察

40 谷折

41 经过两参考点向上折

42 闭合，恢复视角

43 做垂直于边线的折痕

44 边到线折出折痕

45 内翻折

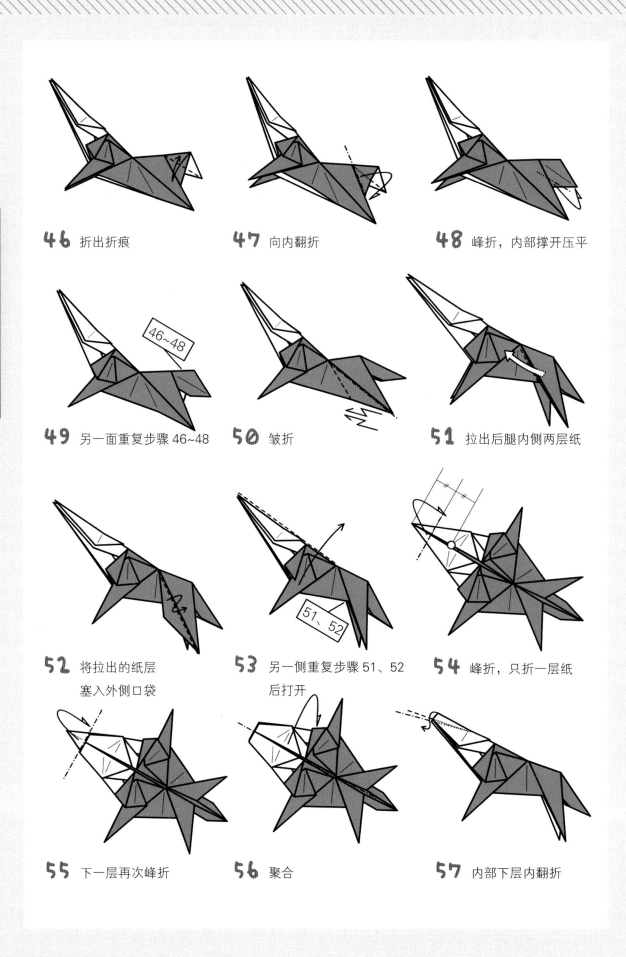

46 折出折痕

47 向内翻折

48 峰折，内部撑开压平

49 另一面重复步骤 46~48

50 皱折

51 拉出后腿内侧两层纸

52 将拉出的纸层
塞入外侧口袋

53 另一侧重复步骤 51、52
后打开

54 峰折，只折一层纸

55 下一层再次峰折

56 聚合

57 内部下层内翻折

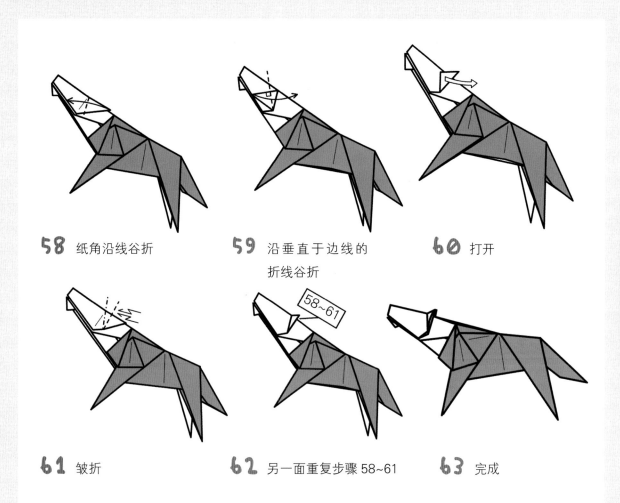

58 纸角沿线谷折

59 沿垂直于边线的
折线谷折

60 打开

61 皱折

62 另一面重复步骤 58~61

63 完成

犬

作品难度：★★☆
步骤总数：64 步
纸张尺寸：20cm×20cm

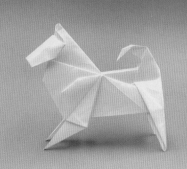

1 折出对角线折痕

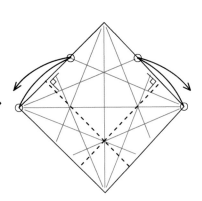

3 点到点折出折痕

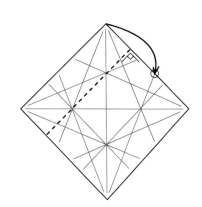

4 点到点谷折

5 折出峰折折痕

6 展开

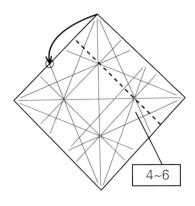

4~6

7 另一侧重复步骤4~6

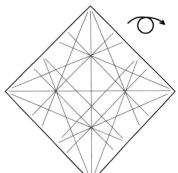

8 翻面

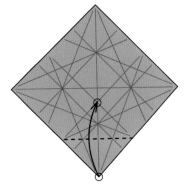

9 点到点谷折

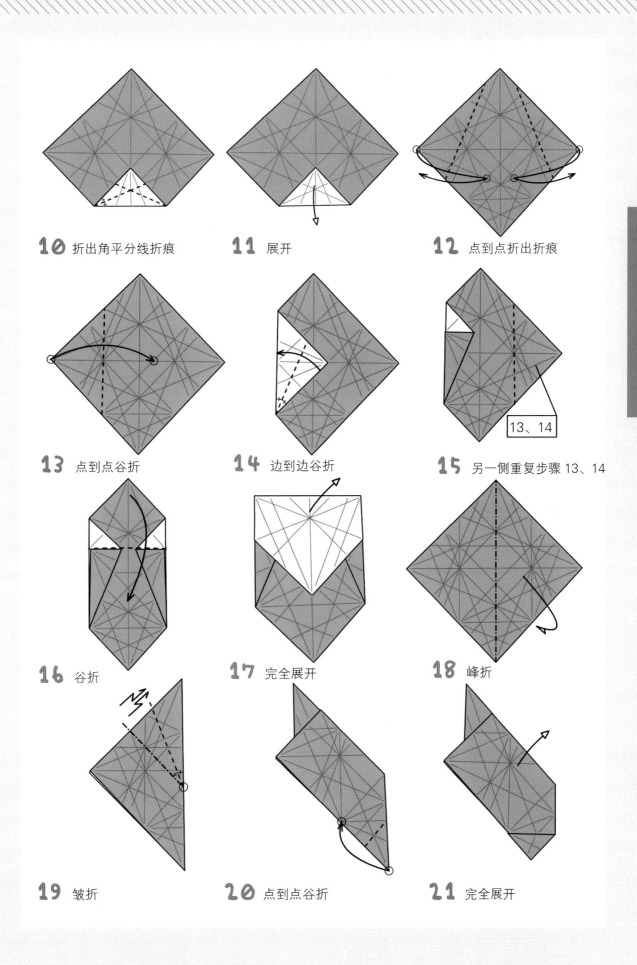

10 折出角平分线折痕

11 展开

12 点到点折出折痕

13 点到点谷折

14 边到边谷折

13、14

15 另一侧重复步骤 13、14

16 谷折

17 完全展开

18 峰折

19 皱折

20 点到点谷折

21 完全展开

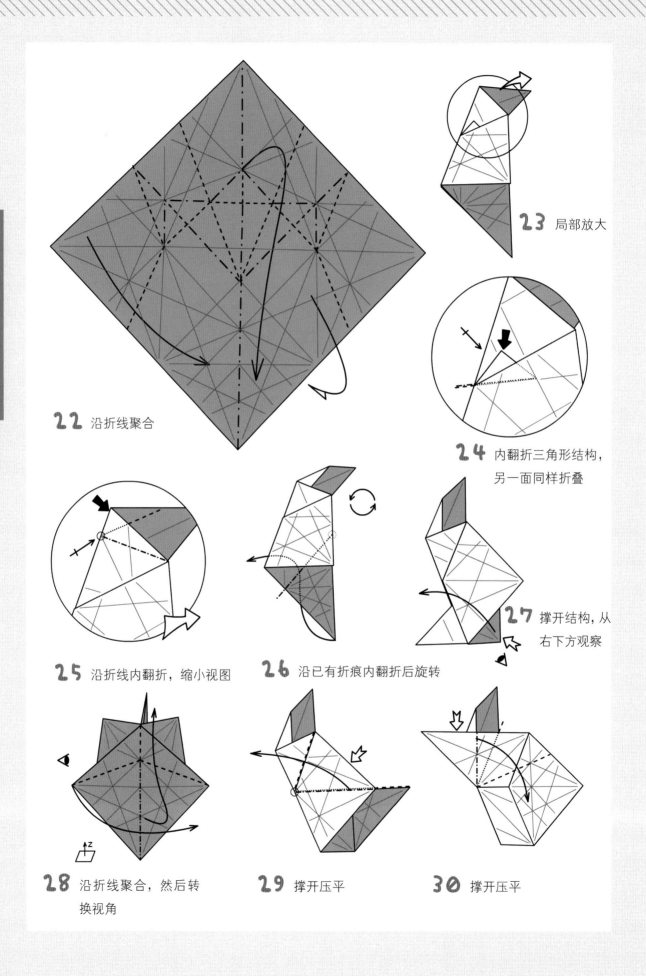

22 沿折线聚合

23 局部放大

24 内翻折三角形结构，
另一面同样折叠

25 沿折线内翻折，缩小视图

26 沿已有折痕内翻折后旋转

27 撑开结构，从
右下方观察

28 沿折线聚合，然后转
换视角

29 撑开压平

30 撑开压平

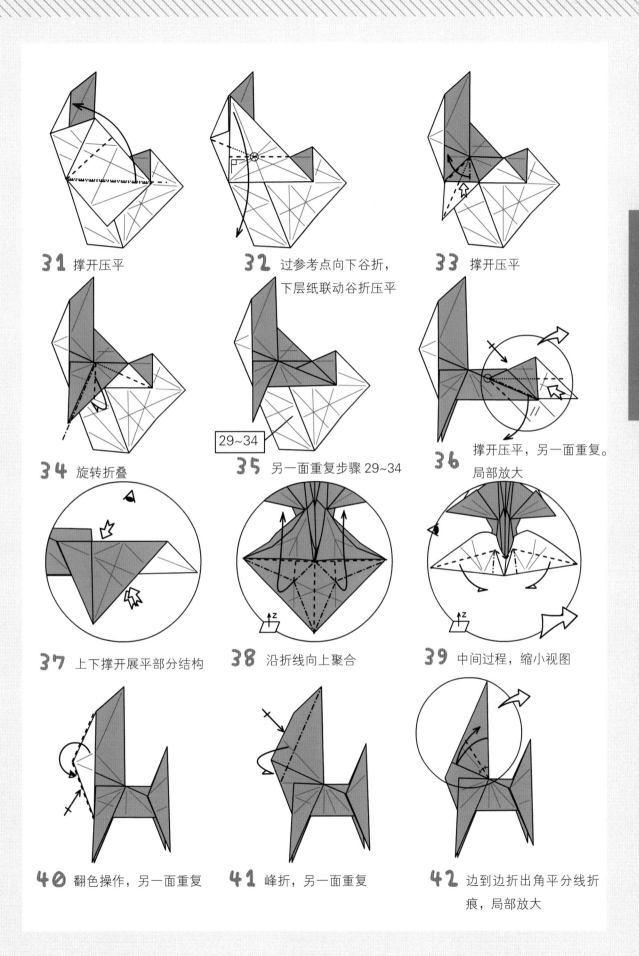

31 撑开压平

32 过参考点向下谷折，
下层纸联动谷折压平

33 撑开压平

34 旋转折叠

35 另一面重复步骤 29~34

29~34

36 撑开压平，另一面重复。
局部放大

37 上下撑开展平部分结构

38 沿折线向上聚合

39 中间过程，缩小视图

40 翻色操作，另一面重复

41 峰折，另一面重复

42 边到边折出角平分线折
痕，局部放大

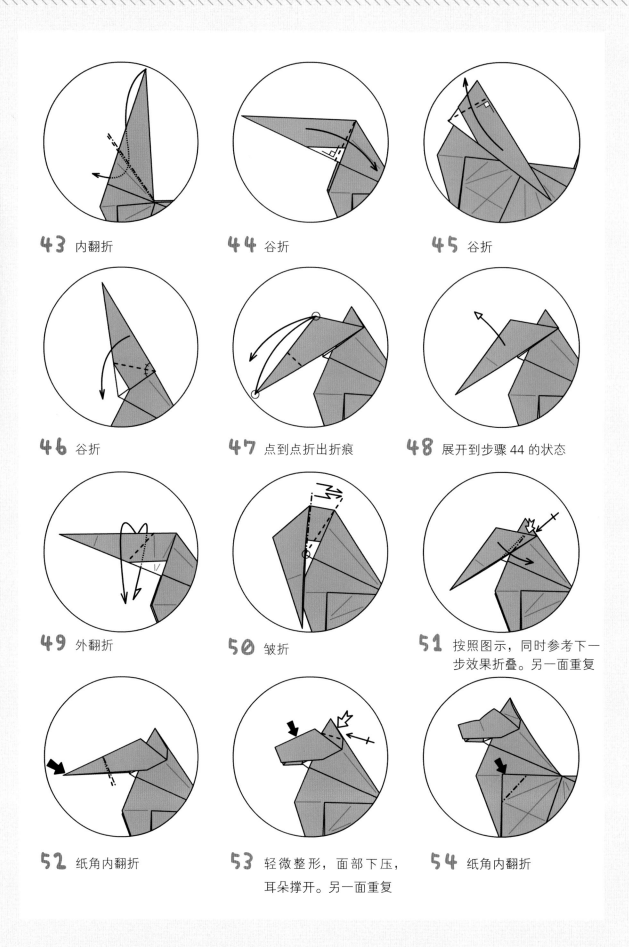

43 内翻折

44 谷折

45 谷折

46 谷折

47 点到点折出折痕

48 展开到步骤 44 的状态

49 外翻折

50 皱折

51 按照图示，同时参考下一步效果折叠。另一面重复

52 纸角内翻折

53 轻微整形，面部下压，耳朵撑开。另一面重复

54 纸角内翻折

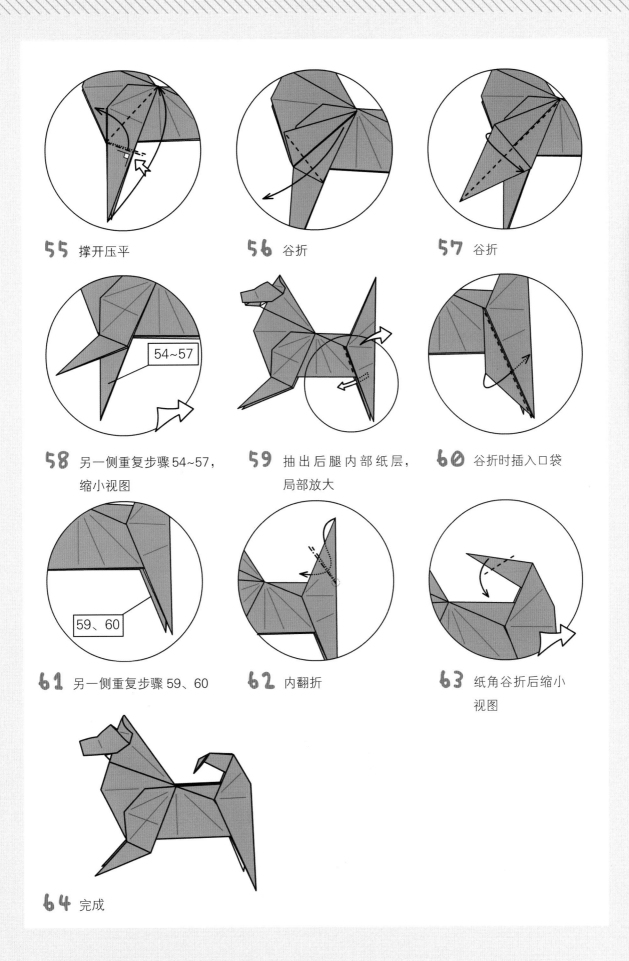

55 撑开压平

56 谷折

57 谷折

58 另一侧重复步骤54~57，
缩小视图

54~57

59 抽出后腿内部纸层，
局部放大

60 谷折时插入口袋

61 另一侧重复步骤59、60

59、60

62 内翻折

63 纸角谷折后缩小
视图

64 完成

金鱼

作品难度：★★☆
步骤总数：66 步
纸张尺寸：20cm×20cm

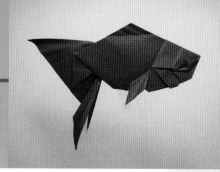

纯粹折纸·万物可折叠

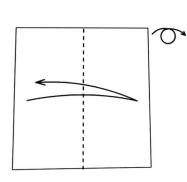

1 边到边折出折痕后翻面

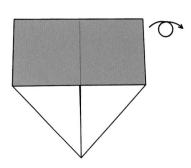

2 边到线谷折

3 翻面

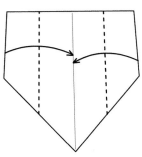
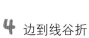

4 边到线谷折

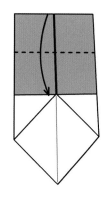

5 边到边谷折

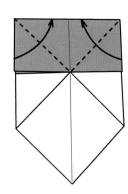

6 边到边谷折

7 边到边谷折

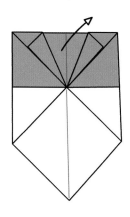

8 展开到步骤 5 的状态

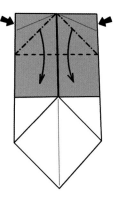

9 撑开压平

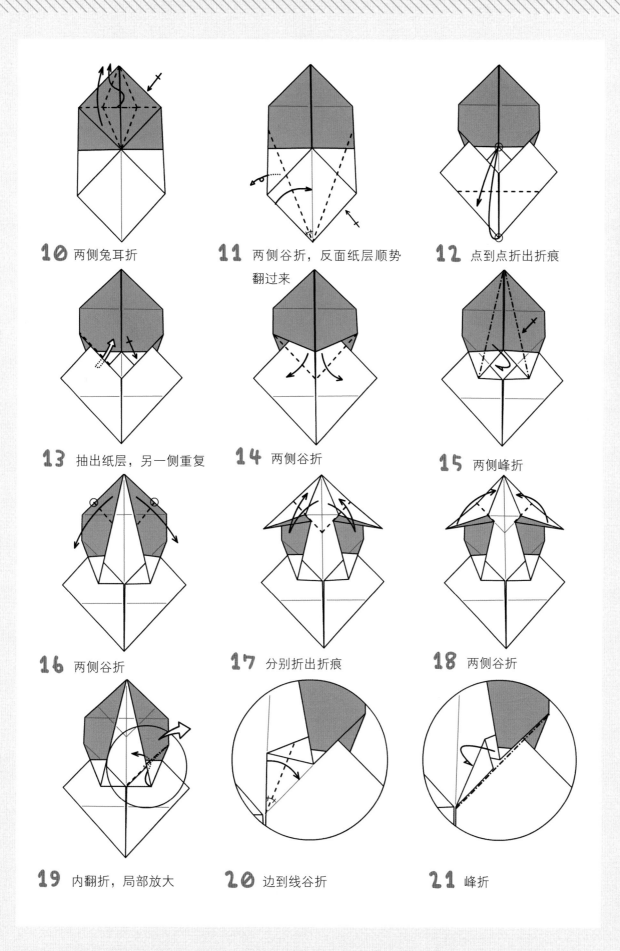

10 两侧兔耳折

11 两侧谷折，反面纸层顺势翻过来

12 点到点折出折痕

13 抽出纸层，另一侧重复

14 两侧谷折

15 两侧峰折

16 两侧谷折

17 分别折出折痕

18 两侧谷折

19 内翻折，局部放大

20 边到线谷折

21 峰折

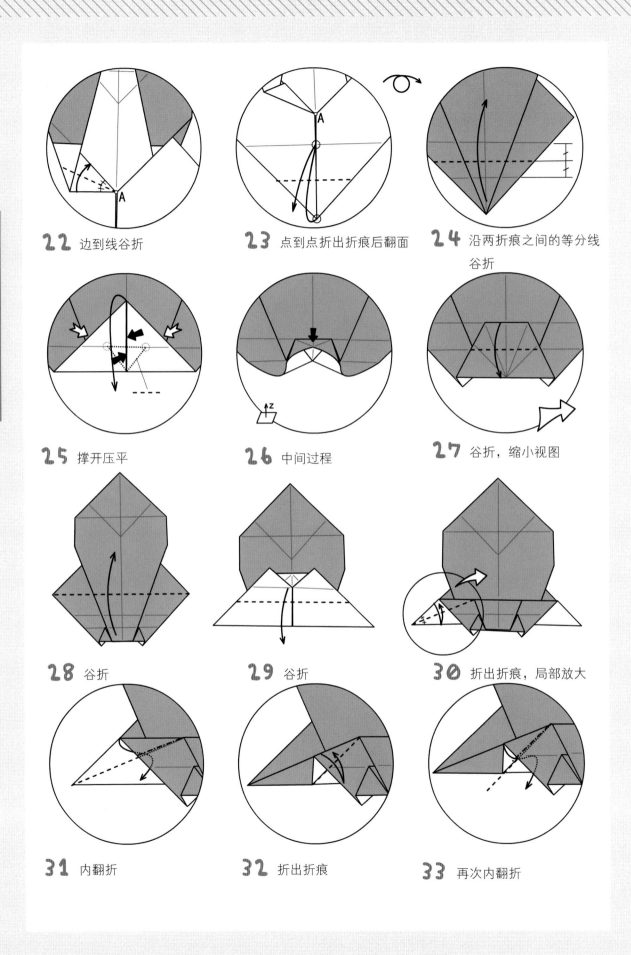

22 边到线谷折

23 点到点折出折痕后翻面

24 沿两折痕之间的等分线谷折

25 撑开压平

26 中间过程

27 谷折，缩小视图

28 谷折

29 谷折

30 折出折痕，局部放大

31 内翻折

32 折出折痕

33 再次内翻折

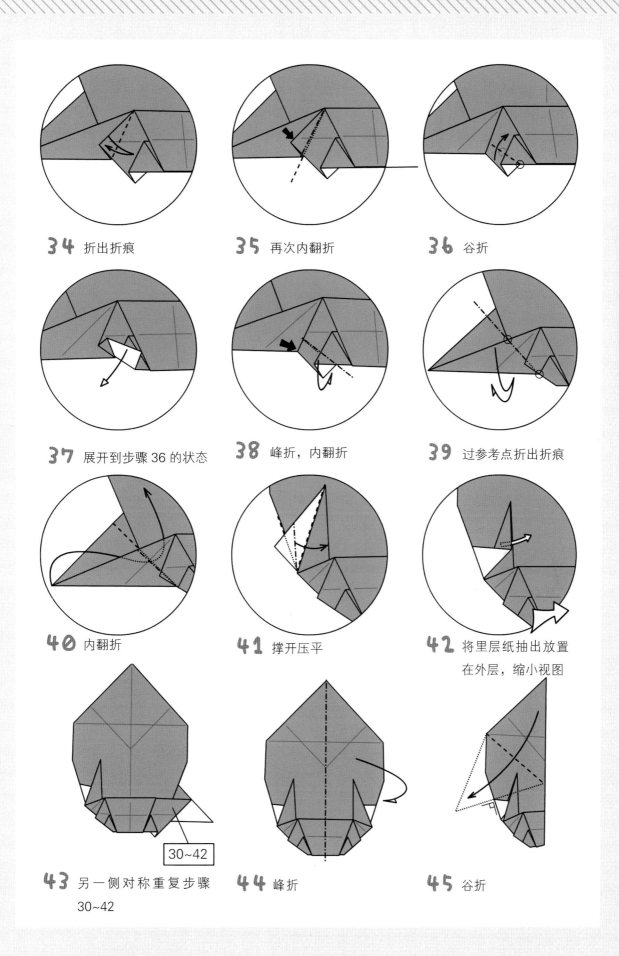

34 折出折痕

35 再次内翻折

36 谷折

37 展开到步骤 36 的状态

38 峰折，内翻折

39 过参考点折出折痕

40 内翻折

41 撑开压平

42 将里层纸抽出放置
在外层，缩小视图

43 另一侧对称重复步骤
30~42

30~42

44 峰折

45 谷折

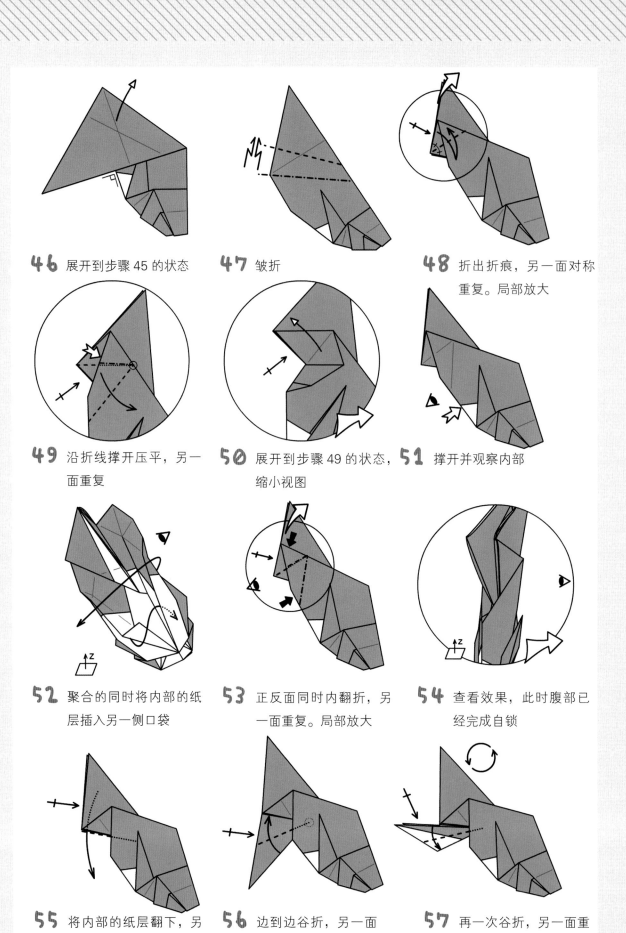

46 展开到步骤45的状态

47 皱折

48 折出折痕，另一面对称重复。局部放大

49 沿折线撑开压平，另一面重复

50 展开到步骤49的状态，缩小视图

51 撑开并观察内部

52 聚合的同时将内部的纸层插入另一侧口袋

53 正反面同时内翻折，另一面重复。局部放大

54 查看效果，此时腹部已经完成自锁

55 将内部的纸层翻下，另一面重复

56 边到边谷折，另一面重复

57 再一次谷折，另一面重复。完成后旋转

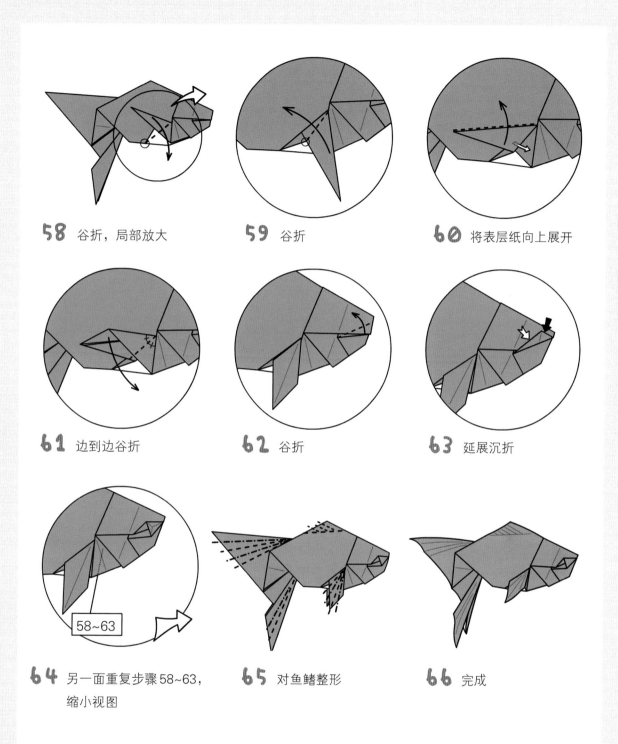

58 谷折，局部放大

59 谷折

60 将表层纸向上展开

61 边到边谷折

62 谷折

63 延展沉折

64 另一面重复步骤58~63，缩小视图

65 对鱼鳍整形

66 完成

坐 虎

作品难度：★★☆

步骤总数：70 步

纸张尺寸：17cm×17cm

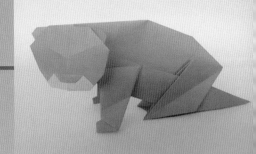

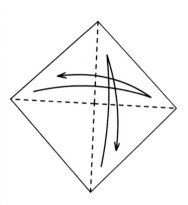

1 折出对角线折痕

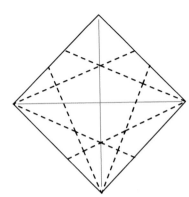

2 折出角平分线折痕

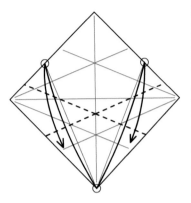

3 点到点折出折痕

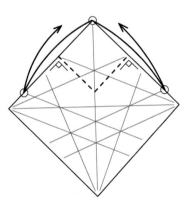

4 点到点折出折痕

5 点到点折出折痕

6 折出角平分线折痕

7 点到点折出折痕

8 点到点折出标记线

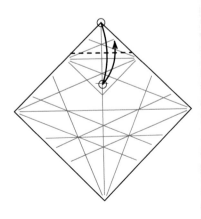

9 点到点折出折痕

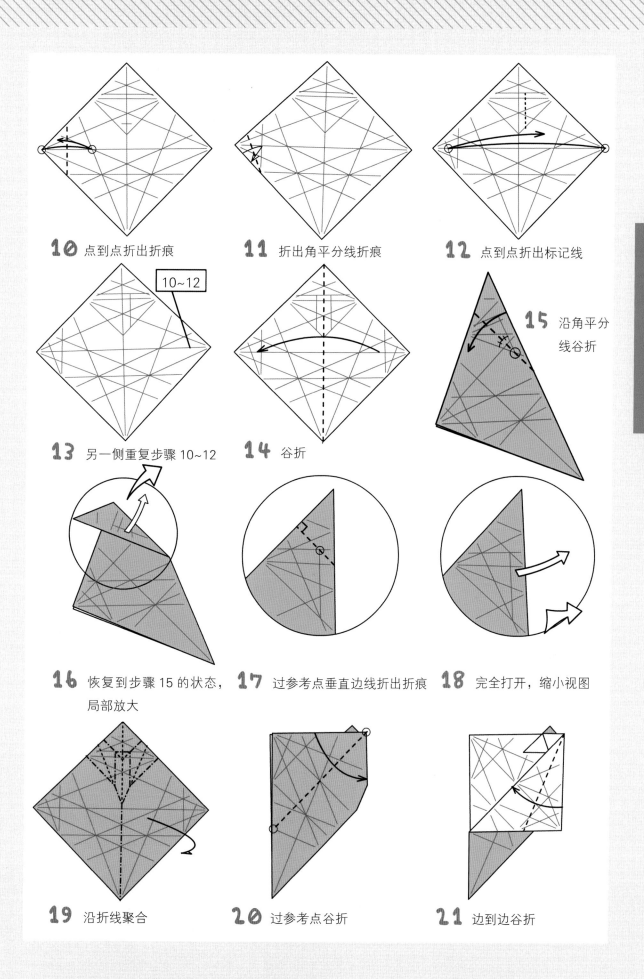

10 点到点折出折痕

11 折出角平分线折痕

12 点到点折出标记线

13 另一侧重复步骤10~12

14 谷折

15 沿角平分线谷折

16 恢复到步骤15的状态，局部放大

17 过参考点垂直边线折出折痕

18 完全打开，缩小视图

19 沿折线聚合

20 过参考点谷折

21 边到边谷折

折纸作品练习

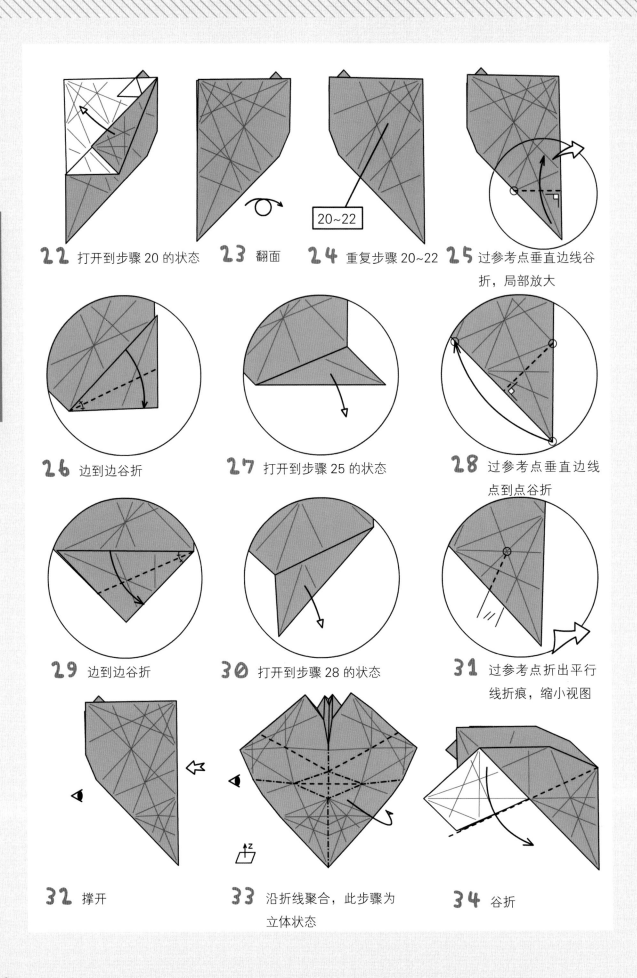

22 打开到步骤 20 的状态

23 翻面

24 重复步骤 20~22

20~22

25 过参考点垂直边线谷折，局部放大

26 边到边谷折

27 打开到步骤 25 的状态

28 过参考点垂直边线点到点谷折

29 边到边谷折

30 打开到步骤 28 的状态

31 过参考点折出平行线折痕，缩小视图

32 撑开

33 沿折线聚合，此步骤为立体状态

34 谷折

纯粹折纸·万物可折叠

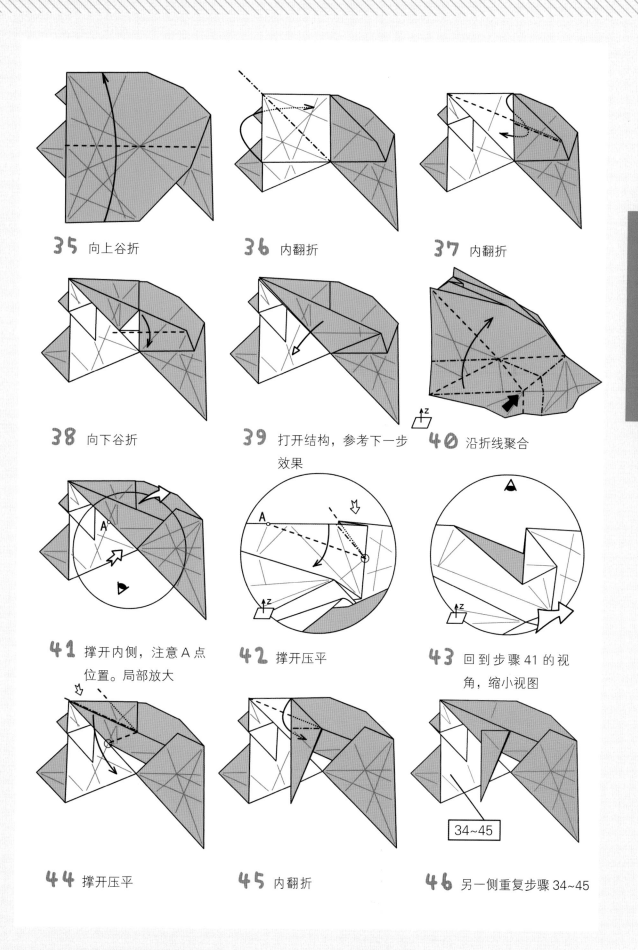

35 向上谷折

36 内翻折

37 内翻折

38 向下谷折

39 打开结构，参考下一步效果

40 沿折线聚合

41 撑开内侧，注意 A 点位置。局部放大

42 撑开压平

43 回到步骤 41 的视角，缩小视图

44 撑开压平

45 内翻折

34~45

46 另一侧重复步骤 34~45

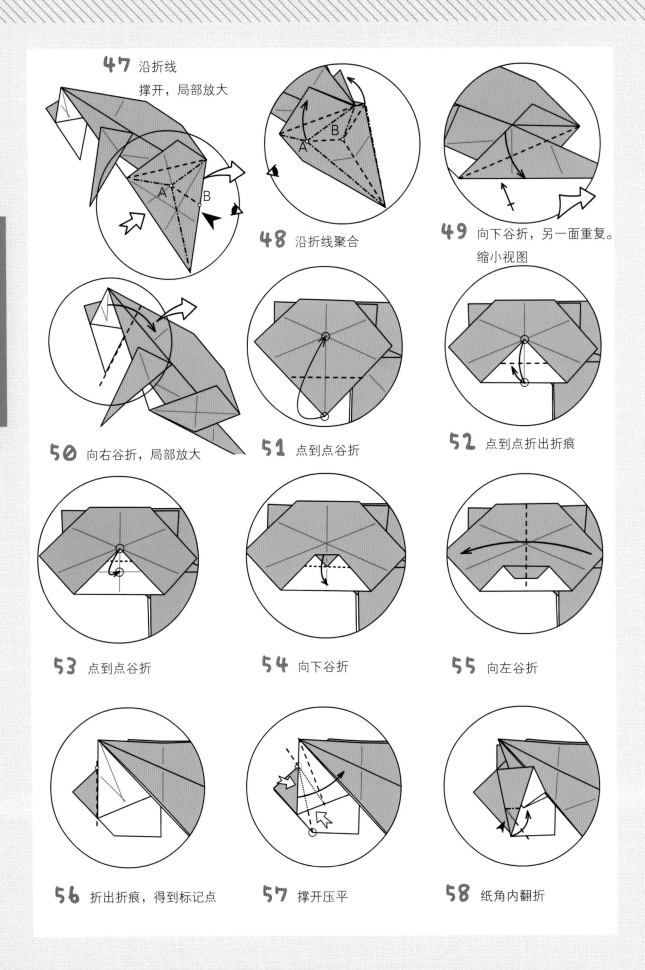

47 沿折线

撑开，局部放大

48 沿折线聚合

49 向下谷折，另一面重复。

缩小视图

50 向右谷折，局部放大

51 点到点谷折

52 点到点折出折痕

53 点到点谷折

54 向下谷折

55 向左谷折

56 折出折痕，得到标记点

57 撑开压平

58 纸角内翻折

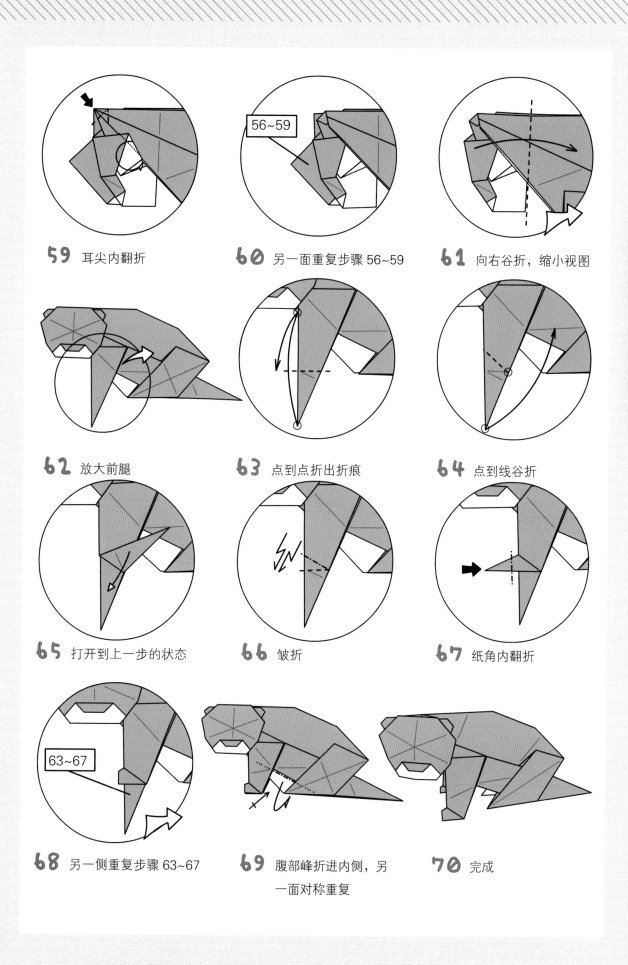

59 耳尖内翻折

60 另一面重复步骤 56~59

61 向右谷折，缩小视图

62 放大前腿

63 点到点折出折痕

64 点到线谷折

65 打开到上一步的状态

66 皱折

67 纸角内翻折

68 另一侧重复步骤 63~67

69 腹部峰折进内侧，另一面对称重复

70 完成

角马

作品难度：★★☆

步骤总数：68 步

纸张尺寸：20cm×20cm

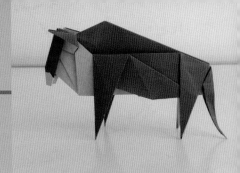

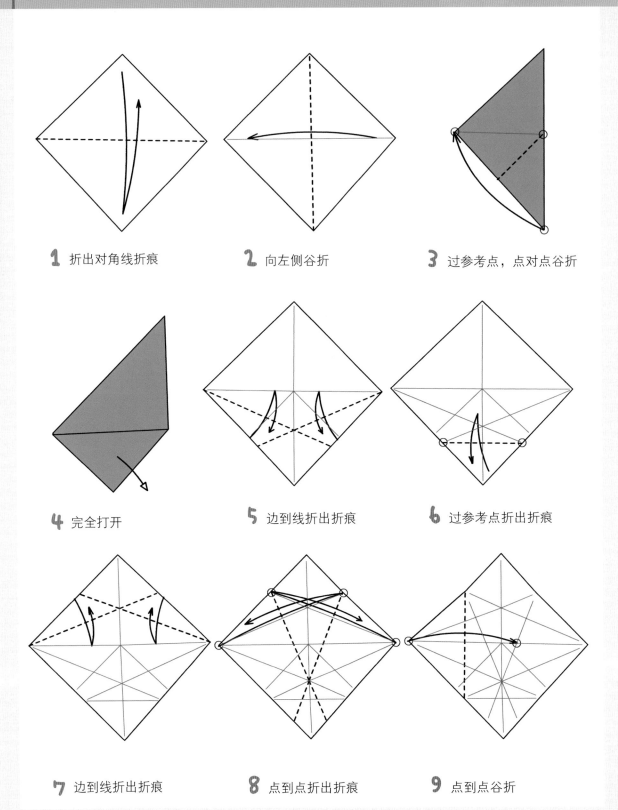

1 折出对角线折痕

2 向左侧谷折

3 过参考点，点对点谷折

4 完全打开

5 边到线折出折痕

6 过参考点折出折痕

7 边到线折出折痕

8 点到点折出折痕

9 点到点谷折

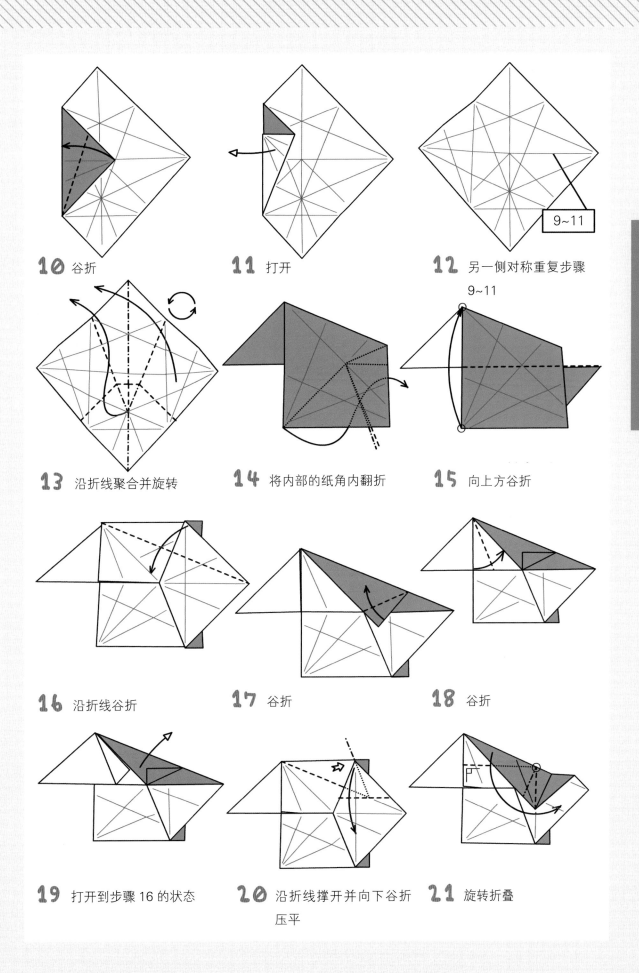

10 谷折

11 打开

12 另一侧对称重复步骤 9~11

9~11

13 沿折线聚合并旋转

14 将内部的纸角内翻折

15 向上方谷折

16 沿折线谷折

17 谷折

18 谷折

19 打开到步骤16的状态

20 沿折线撑开并向下谷折 压平

21 旋转折叠

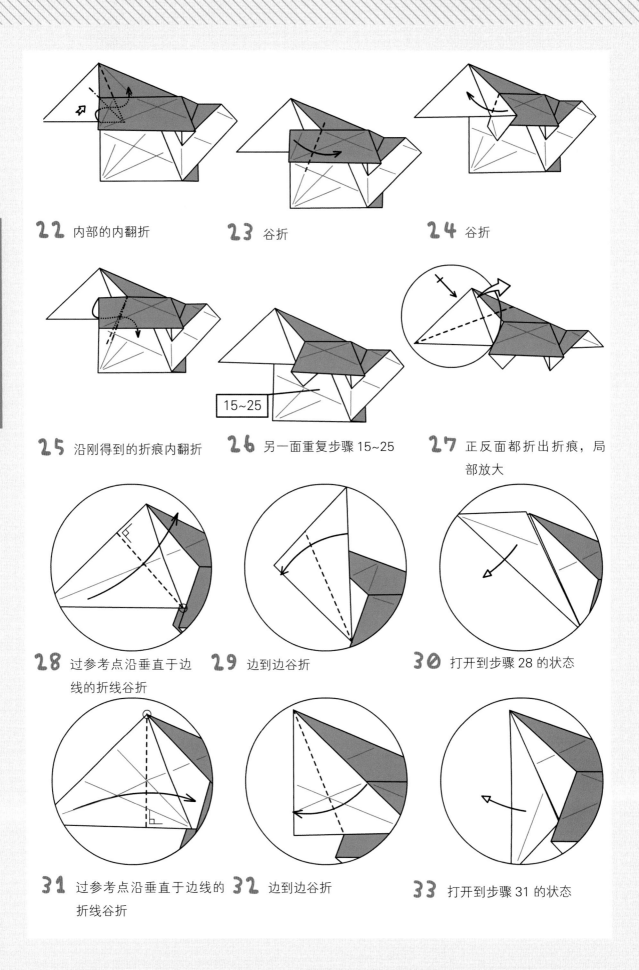

22 内部的内翻折

23 谷折

24 谷折

25 沿刚得到的折痕内翻折

26 另一面重复步骤 15~25

15~25

27 正反面都折出折痕，局部放大

28 过参考点沿垂直于边线的折线谷折

29 边到边谷折

30 打开到步骤 28 的状态

31 过参考点沿垂直于边线的折线谷折

32 边到边谷折

33 打开到步骤 31 的状态

纯粹折纸·万物可折叠

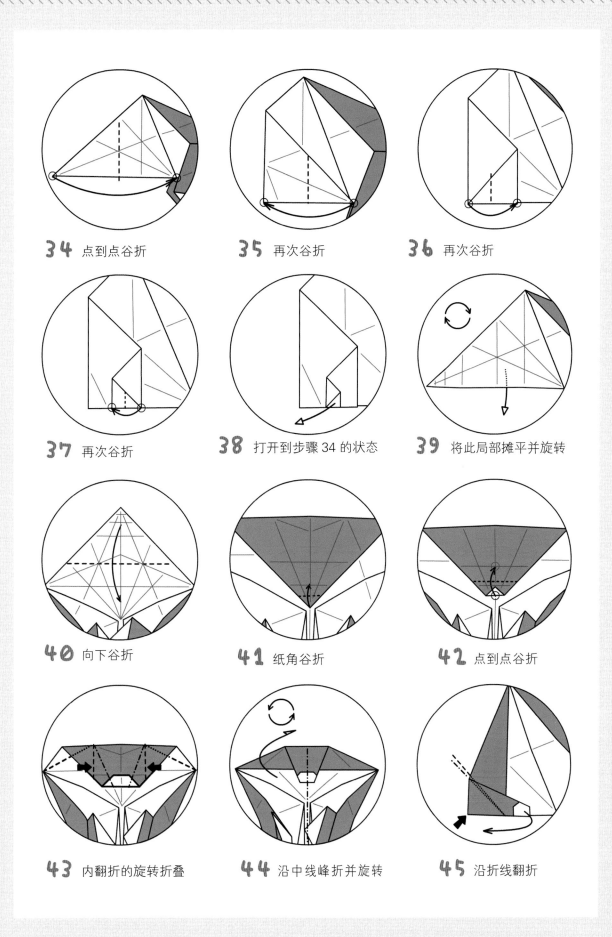

34 点到点谷折 **35** 再次谷折 **36** 再次谷折

37 再次谷折 **38** 打开到步骤 34 的状态 **39** 将此局部摊平并旋转

40 向下谷折 **41** 纸角谷折 **42** 点到点谷折

43 内翻折的旋转折叠 **44** 沿中线峰折并旋转 **45** 沿折线翻折

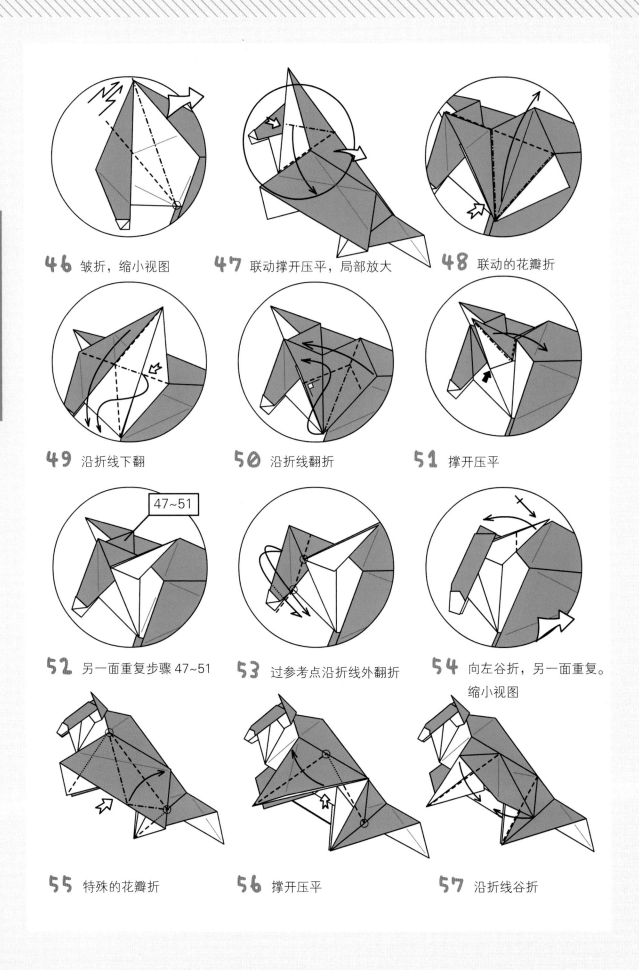

46 皱折，缩小视图

47 联动撑开压平，局部放大

48 联动的花瓣折

49 沿折线下翻

50 沿折线翻折

51 撑开压平

47~51

52 另一面重复步骤47~51

53 过参考点沿折线外翻折

54 向左谷折，另一面重复。
缩小视图

55 特殊的花瓣折

56 撑开压平

57 沿折线谷折

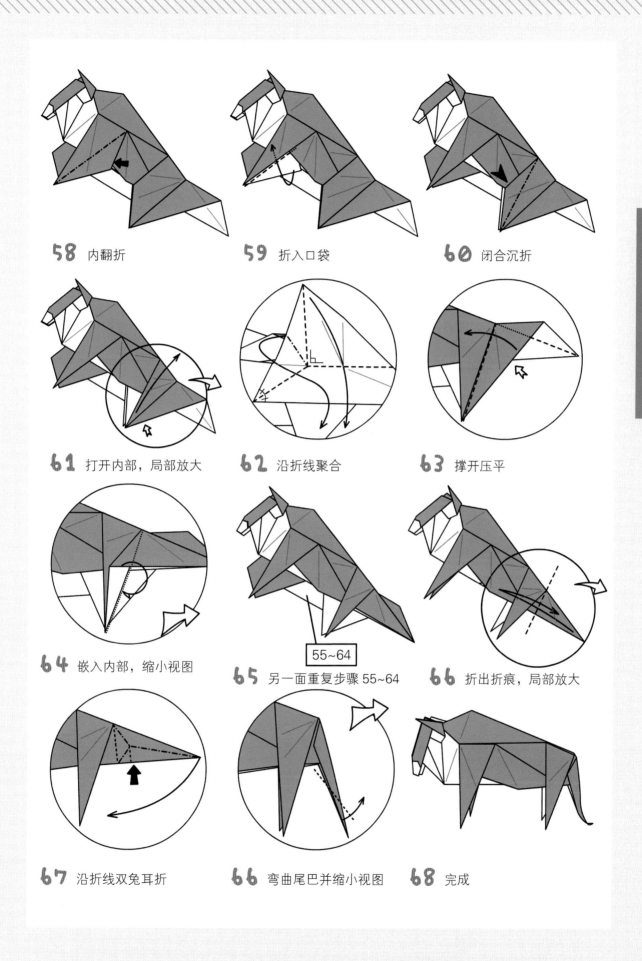

58 内翻折

59 折入口袋

60 闭合沉折

61 打开内部，局部放大

62 沿折线聚合

63 撑开压平

64 嵌入内部，缩小视图

65 另一面重复步骤 55~64

55~64

66 折出折痕，局部放大

67 沿折线双兔耳折

66 弯曲尾巴并缩小视图

68 完成

作品难度：★★☆

步骤总数：79 步

纸张尺寸：20cm×20cm

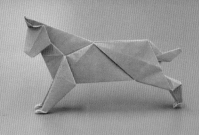

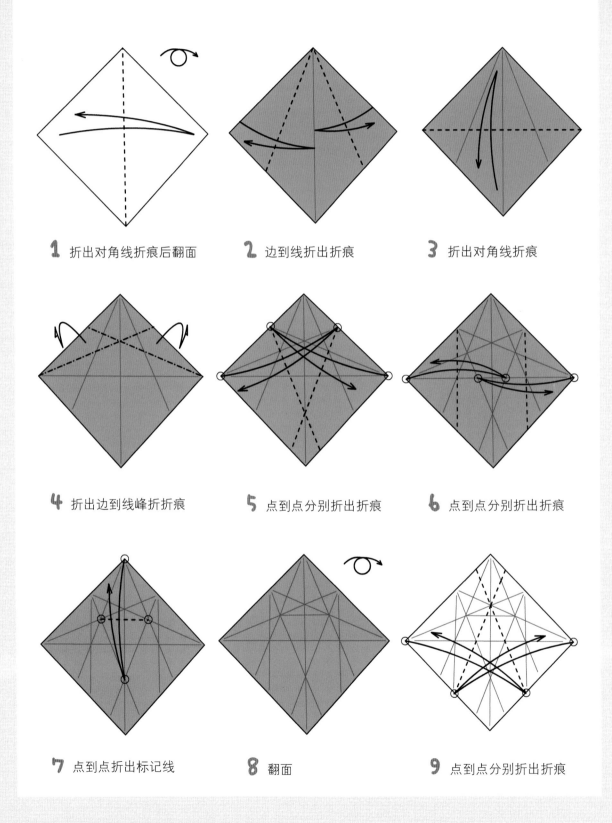

1 折出对角线折痕后翻面

2 边到线折出折痕

3 折出对角线折痕

4 折出边到线峰折折痕

5 点到点分别折出折痕

6 点到点分别折出折痕

7 点到点折出标记线

8 翻面

9 点到点分别折出折痕

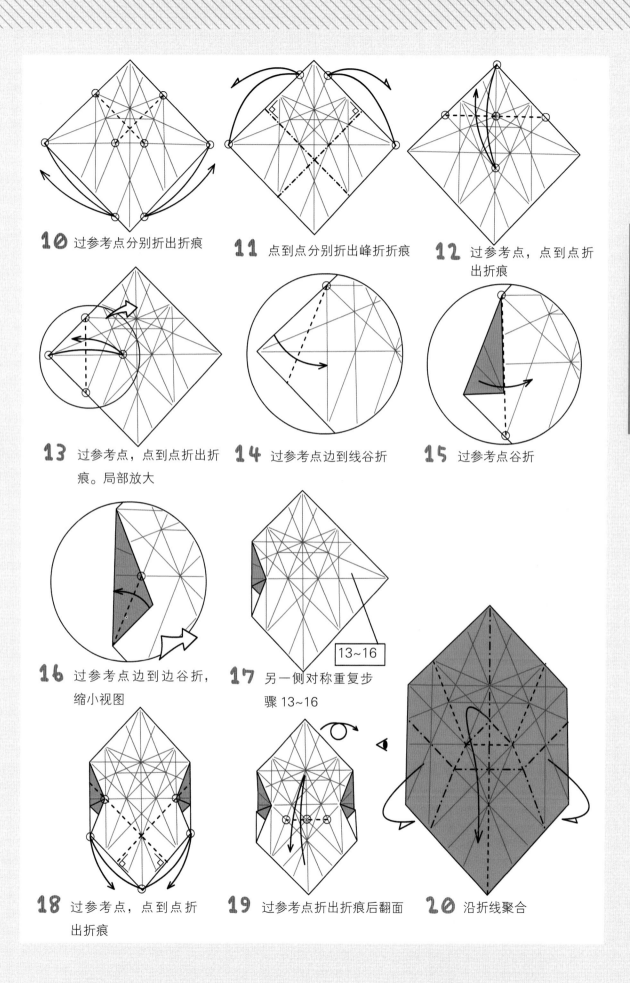

10 过参考点分别折出折痕

11 点到点分别折出峰折折痕

12 过参考点，点到点折出折痕

13 过参考点，点到点折出折痕。局部放大

14 过参考点边到线谷折

15 过参考点谷折

16 过参考点边到边谷折，缩小视图

17 另一侧对称重复步骤13~16

13~16

18 过参考点，点到点折出折痕

19 过参考点折出折痕后翻面

20 沿折线聚合

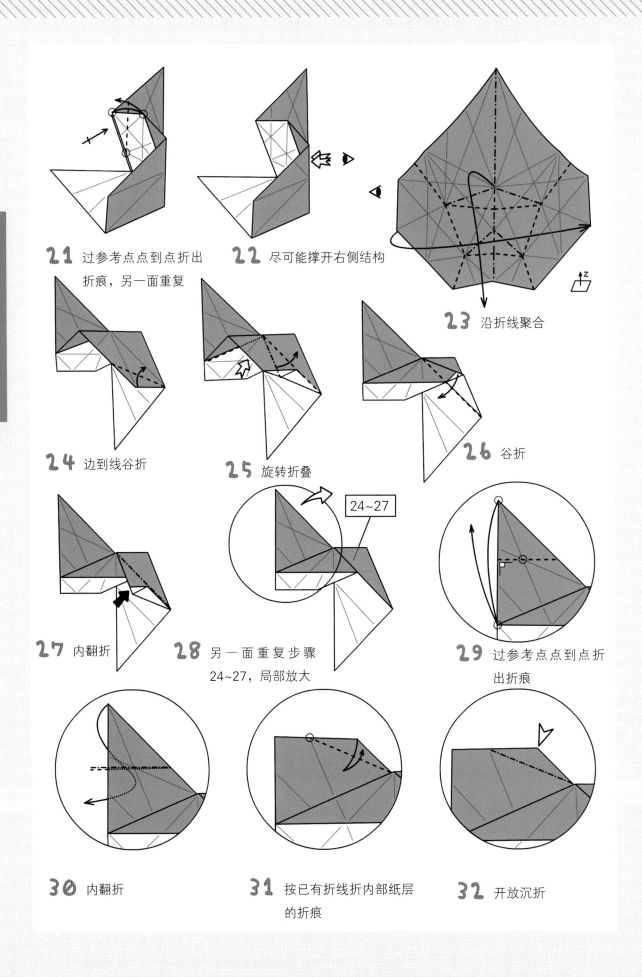

21 过参考点点到点折出折痕，另一面重复

22 尽可能撑开右侧结构

23 沿折线聚合

24 边到线谷折

25 旋转折叠

24~27

26 谷折

27 内翻折

28 另一面重复步骤24~27，局部放大

29 过参考点点到点折出折痕

30 内翻折

31 按已有折线折内部纸层的折痕

32 开放沉折

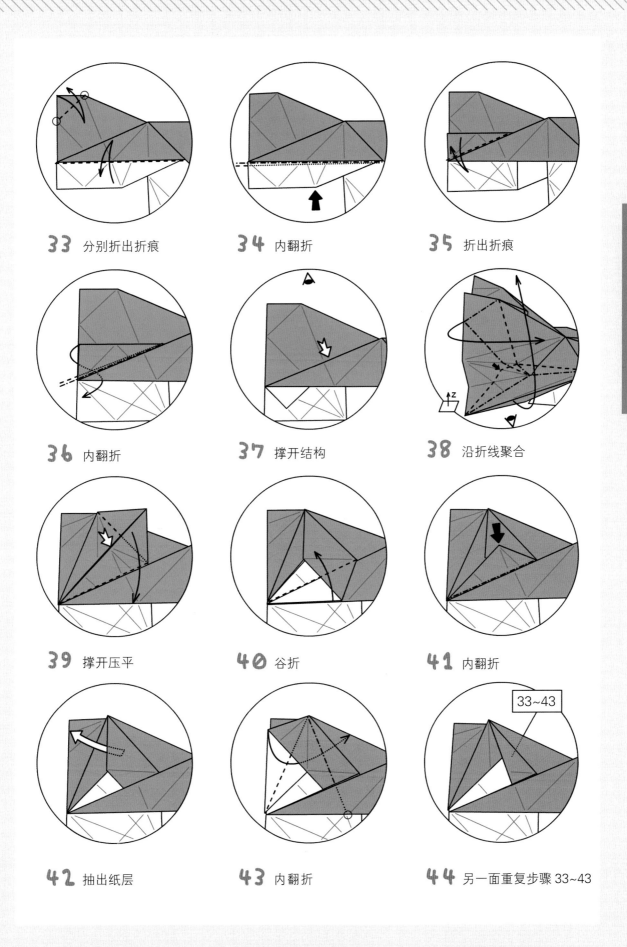

33 分别折出折痕

34 内翻折

35 折出折痕

36 内翻折

37 撑开结构

38 沿折线聚合

39 撑开压平

40 谷折

41 内翻折

42 抽出纸层

43 内翻折

44 另一面重复步骤33~43

33~43

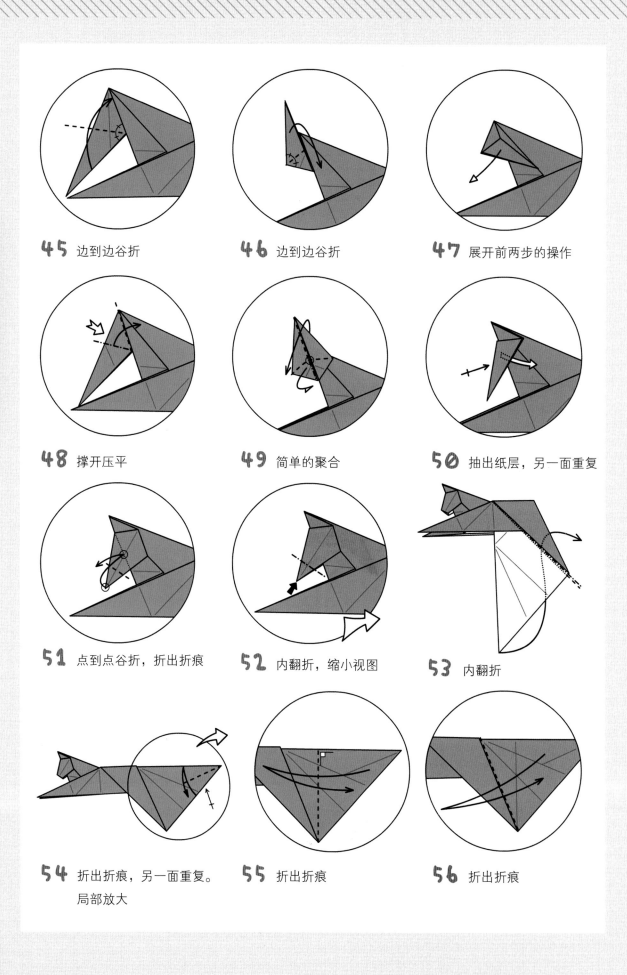

45 边到边谷折

46 边到边谷折

47 展开前两步的操作

48 撑开压平

49 简单的聚合

50 抽出纸层，另一面重复

51 点到点谷折，折出折痕

52 内翻折，缩小视图

53 内翻折

54 折出折痕，另一面重复。局部放大

55 折出折痕

56 折出折痕

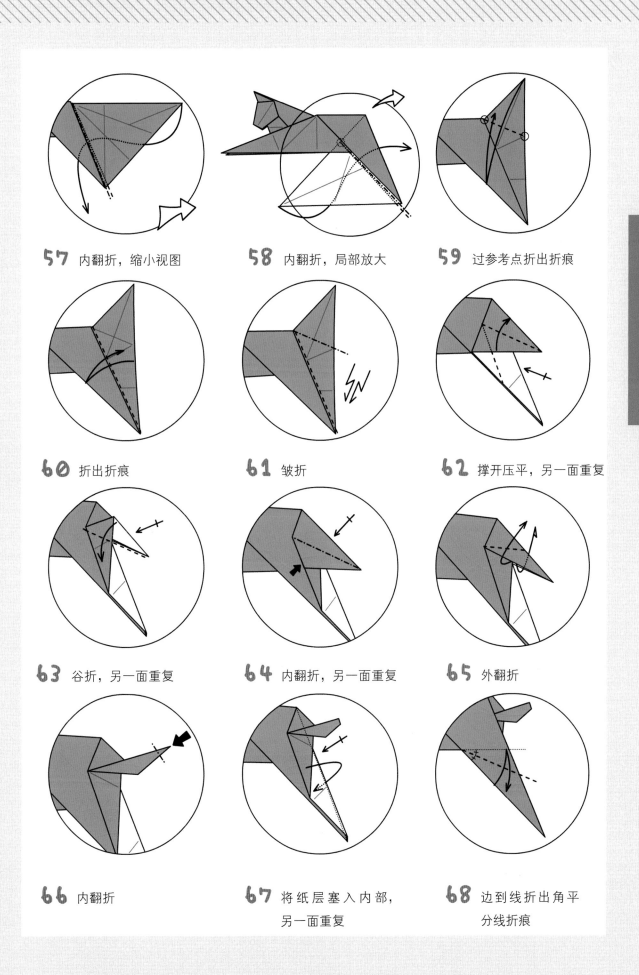

57 内翻折，缩小视图

58 内翻折，局部放大

59 过参考点折出折痕

60 折出折痕

61 皱折

62 撑开压平，另一面重复

63 谷折，另一面重复

64 内翻折，另一面重复

65 外翻折

66 内翻折

67 将纸层塞入内部，另一面重复

68 边到线折出角平分线折痕

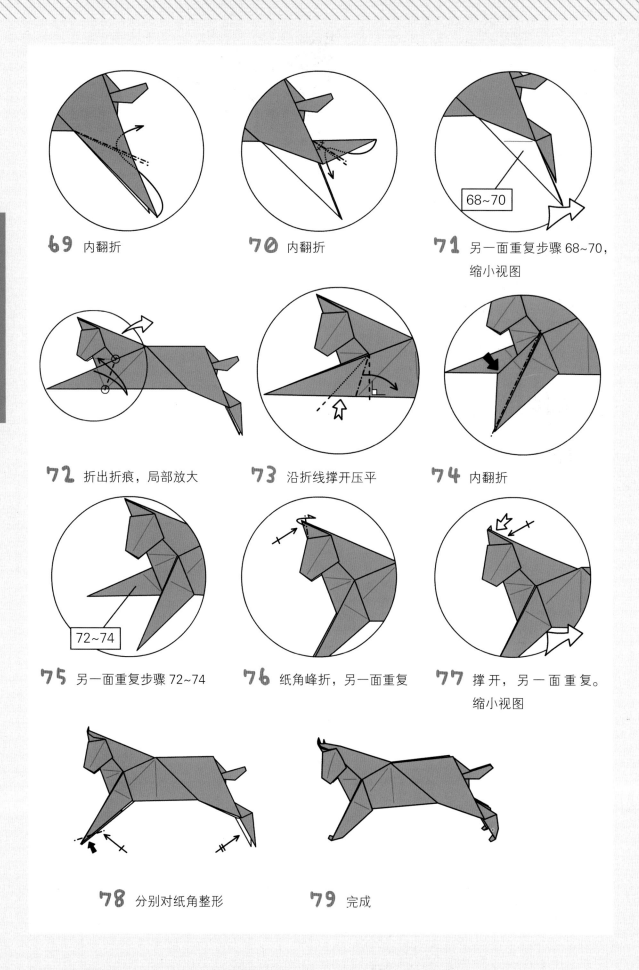

69 内翻折

70 内翻折

71 另一面重复步骤68~70，缩小视图

68~70

72 折出折痕，局部放大

73 沿折线撑开压平

74 内翻折

75 另一面重复步骤72~74

72~74

76 纸角峰折，另一面重复

77 撑开，另一面重复。缩小视图

78 分别对纸角整形

79 完成